어디에도 없는 기발한

캐릭터 작화
가이드 30

어디에도 없는
기발한

캐릭터 작화
가이드 30

마쓰무라 가미쿠로 지음 | 김나정 옮김

삼호미디어
samho MEDIA

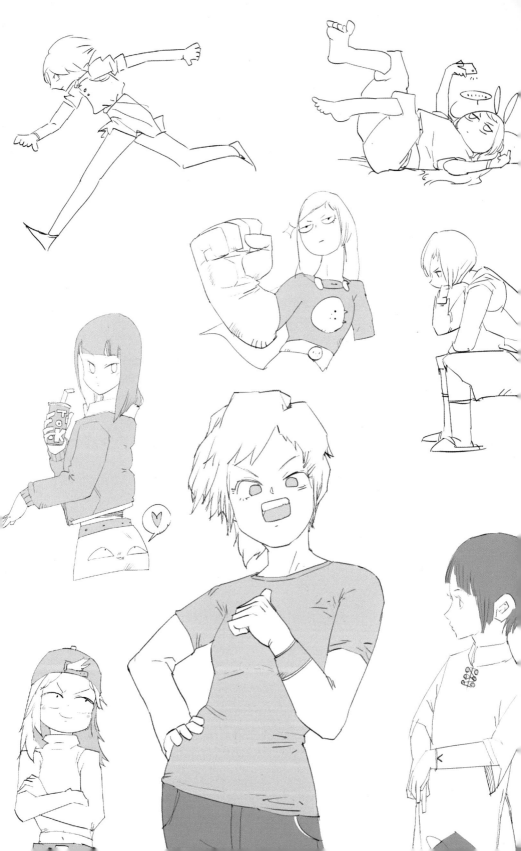

들어가는 말

좋아하는 일을 복잡하고 어렵게 느끼고 싶은 사람은 아무도 없지요. 하지만 막상 좋아하는 그림을 그려 보려고 펜을 들면, 머릿속에 떠오른 것을 어떻게 그려야 할지 막막할 때가 많습니다. 손을 움직일수록 왠지 더 복잡하고 까다로워지는 듯한 상황에 난감함과 좌절을 느끼기도 하지요.

이 책은 그림 그리기가 어렵게 느껴지고 연습조차 쉽지 않은 분들을 위한 안내서입니다. 어디에서도 알려주지 않은 기발한 발상법과 쉽고 간단한 테크닉으로 꾸준하게 그리기를 즐길 수 있는 방법을 제안합니다.

처음부터 순서대로 쭉 따라가도 좋고, 여러분이 흥미를 느끼고 궁금증이 생기는 부분부터 입맛대로 골라 부담 없이 펼쳐 읽어도 됩니다.

독자 여러분이 안고 있는 어려움과 고민을 조금이나마 덜 수 있기를 바랍니다.

마쓰무라 가미쿠로

CONTENTS

PART 1
구도와 공간을 이해하자

01 구도 잡는 법

02 공간을 자유롭게 그리는 법

PART 2
캐릭터의 머리와 얼굴을 그려 보자

03 머리 그리는 법

04 눈·눈동자 그리는 법

05 얼굴 윤곽 그리는 법

06 표정 그리는 방법

07 얼굴 방향을 조정하는 법

08 귀 그리는 법

PART 3
캐릭터의 몸통과 엉덩이를 그려 보자

🔢 목~허리 그리는 법

🔢 가슴 그리는 법

🔢 엉덩이 그리는 법

PART 4
캐릭터의 어깨·팔·손을 그려 보자

15 손 그리는 법

16 어깨~팔 그리는 법

17 팔 그리는 법

PART 5
캐릭터의 허리·다리·발을 그려 보자

18 발 그리는 법

19 신발 그리는 법

20 허리~발 그리는 법

21 다리 그리는 법

PART 6
캐릭터의 전신을 그려 보자

22 전신 그리는 법

23 포즈 그리는 법

PART 7
그림자 · 질감 · 이야기 구상 요령을 이해하자

PART 8
그 외 다양한 고민들

작업 환경 필자의 작업 환경을 살짝 공개합니다.

〈디지털 작화, 동영상 편집 공간〉

이 책은 이걸로 그렸답니다!!! 후후후

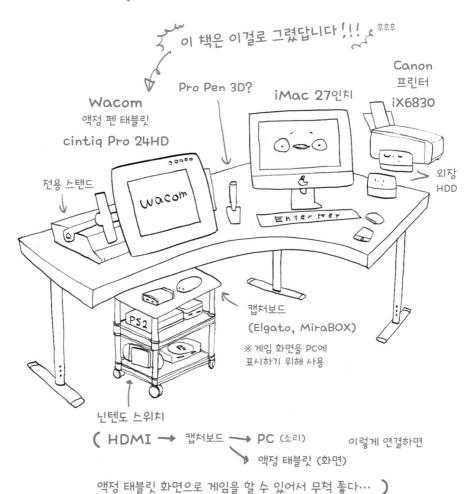

Wacom
액정 펜 태블릿
cintiq Pro 24HD

Pro Pen 3D?

iMac 27인치

Canon
프린터
iX6830

전용 스탠드

Wacom

Enter key

외장
HDD

PS2

캡처보드
(Elgato, MiraBOX)

※ 게임 화면을 PC에
표시하기 위해 사용

닌텐도 스위치

(HDMI → 캡처보드 → PC (소리)

이렇게 연결하면

액정 태블릿 (화면)

액정 태블릿 화면으로 게임을 할 수 있어서 무척 좋다…)

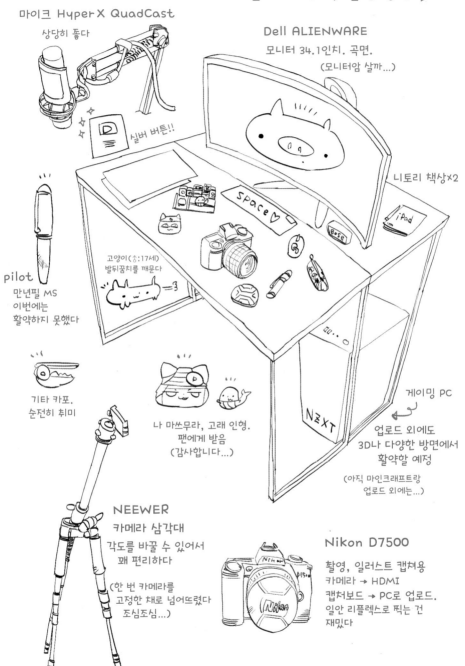

〈아날로그 작화, 촬영 공간〉

마이크 HyperX QuadCast
상당히 좋다

실버 버튼!!

Dell ALIENWARE
모니터 34.1인치. 곡면.
(모니터암 살까...)

니토리 책상×2

Space♡

gose

iPad

pilot
만년필 MS
이번에는
활약하지 못했다

고양이(♂:17세)
발뒤꿈치를 깨문다

기타 카포.
순전히 취미

나 마쓰무라, 고래 인형.
팬에게 받음
(감사합니다...)

게이밍 PC

NZXT

업로드 외에도
3D나 다양한 방면에서
활약할 예정

(아직 마인크래프트랑
업로드 외에는...)

NEEWER
카메라 삼각대
각도를 바꿀 수 있어서
꽤 편리하다

(한 번 카메라를
고정한 채로 넘어뜨렸다
조심조심...)

Nikon D7500

촬영, 일러스트 캡쳐용
카메라 → HDMI
캡쳐보드 → PC로 업로드.
일안 리플렉스로 찍는 건
재밌다

01 구도 잡는 법

그리고자 하는 주제를 어떻게 표현해야 할지에 대한 고민은 원래 끊이지 않는 법입니다. '아, 재밌는 구도로 그리고 싶다…'라고 간절히 바라도 이렇다 할 아이디어가 떠오르지 않아 애를 먹곤 하지요. 이제부터 저의 경험에서 비롯된, 상상력에 자신이 없어도 문제없이 구도를 잡아 나가는 연습법을 소개해 볼게요.

구도는 리듬부터 정하자

처음부터 완성도 높은 구도, 멋진 구도로 그려야 한다는 부담을 조금은 덜 필요가 있어요. 일단은 아주 단순한 형태를 가볍게 늘어놓는 정도로 시작해 보세요. '이쯤에 뭔가 그려 볼까?'라는 리듬만 정하고 내용물은 나중에 생각하는 거죠.

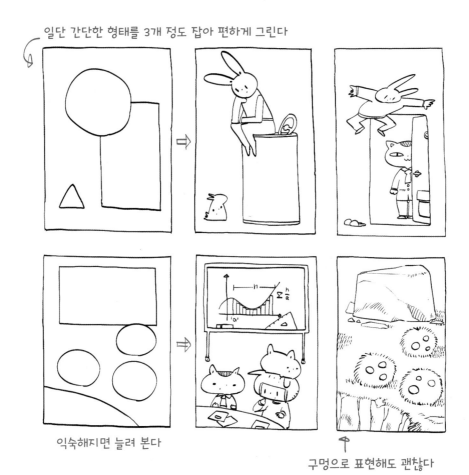

일단 간단한 형태를 3개 정도 잡아 편하게 그린다

익숙해지면 늘려 본다

구멍으로 표현해도 괜찮다

이런 사각형을...

덩어리(물체)로 설정할지 창으로 설정할지 정한다

예를 들어 동그라미나 사각형을 늘어놓은 다음 그것을 '덩어리'로 잡을 것인지 '창문' 또는 '빈 공간'으로 둘 것인지 천천히 정해 봅시다. 구도의 배열은 같아도 '창'으로 그릴 수 있다는 선택지를 알고 있으면 그것만으로 도움이 되지요.

그대로 정직하게 덩어리로 그린다

창으로 만들어 바깥 풍경을 더한다

빈 공간으로 두어도 좋다

창문도 좋지만, 입이어도 OK!

생물로 만들어 버릴까 보다~

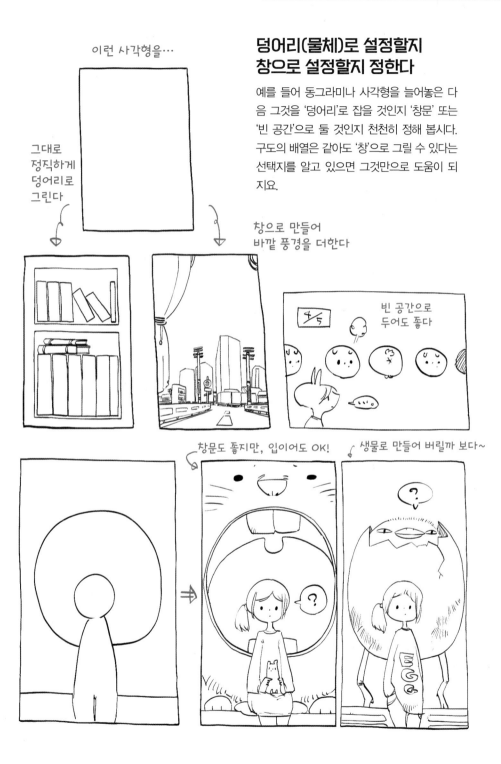

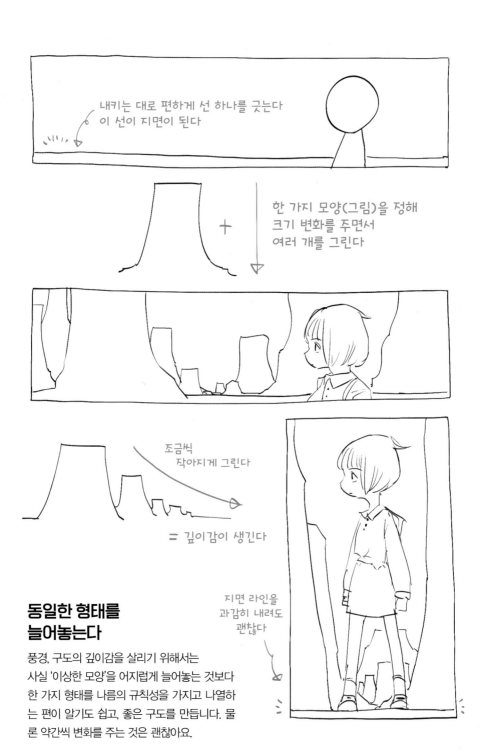

내키는 대로 편하게 선 하나를 긋는다
이 선이 지면이 된다

한 가지 모양(그림)을 정해
크기 변화를 주면서
여러 개를 그린다

조금씩
작아지게 그린다

= 깊이감이 생긴다

동일한 형태를
늘어놓는다

지면 라인을
과감히 내려도
괜찮다

풍경, 구도의 깊이감을 살리기 위해서는
사실 '이상한 모양'을 어지럽게 늘어놓는 것보다
한 가지 형태를 나름의 규칙성을 가지고 나열하
는 편이 알기도 쉽고, 좋은 구도를 만듭니다. 물
론 약간씩 변화를 주는 것은 괜찮아요.

같은 모양을 나열하면…

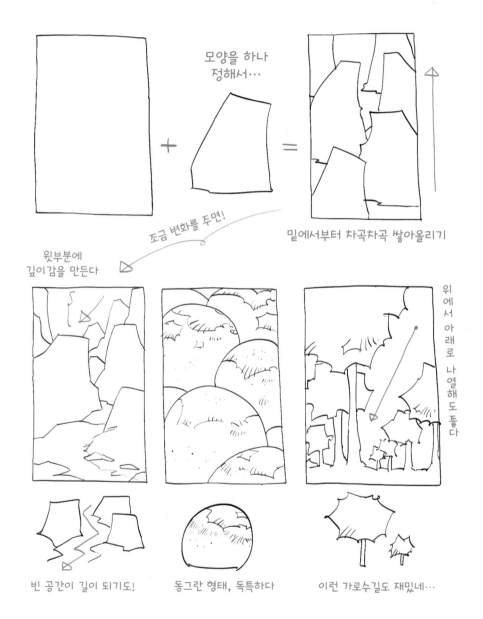

모양을 하나
정해서…

밑에서부터 차곡차곡 쌓아올리기

조금 변화를 주면!

윗부분에
깊이감을 만든다

위에서 아래로 나열해도 좋다

빈 공간이 길이 되기도!

동그란 형태, 독특하다

이런 가로수길도 재밌네…

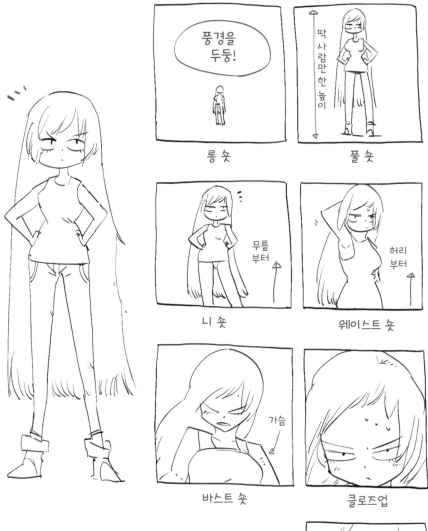

롱 숏

풀 숏

니 숏

웨이스트 숏

바스트 숏

클로즈업

화면(컷)에 들어가는
인물의 크기를 조절한다

사실 한 화면에 들어가는 인물의 크기 또는 프레임을 어떻게
잡느냐에 따라 구도의 이름이 정해져 있어요. '숏'은 원래 영화
계에서 사용하는 용어지만, 일러스트나 만화의 컷을 구상할 때
도 상당히 유용합니다. 기본적으로 똑같은 숏이 계속 이어지지
않게끔 주의하고, 다양한 숏을 균형 있게 구성하는 중요합니다.

익스트림 클로즈업

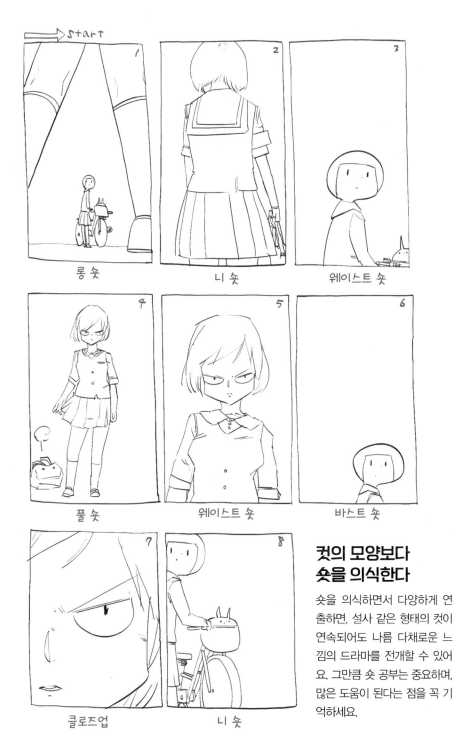

롱 숏

니 숏

웨이스트 숏

풀 숏

웨이스트 숏

바스트 숏

클로즈업

니 숏

컷의 모양보다
숏을 의식한다

숏을 의식하면서 다양하게 연출하면, 설사 같은 형태의 컷이 연속되어도 나름 다채로운 느낌의 드라마를 전개할 수 있어요. 그만큼 숏 공부는 중요하며, 많은 도움이 된다는 점을 꼭 기억하세요.

상황 설정부터 들어가 보자

그림을 그릴 때는, 화면의 리듬이나 구도부터 생각하는 타입과 상황을 먼저 떠올리는 타입, 대개 이 두 유형으로 나뉩니다. 후자를 예로 들면 인물의 포즈 등을 먼저 떠올리게 되므로 나중에 프레임에 맞춰 잘라내는 식으로 작업하면 편하겠지요.

구도부터 떠올리기

상황부터 떠올리기

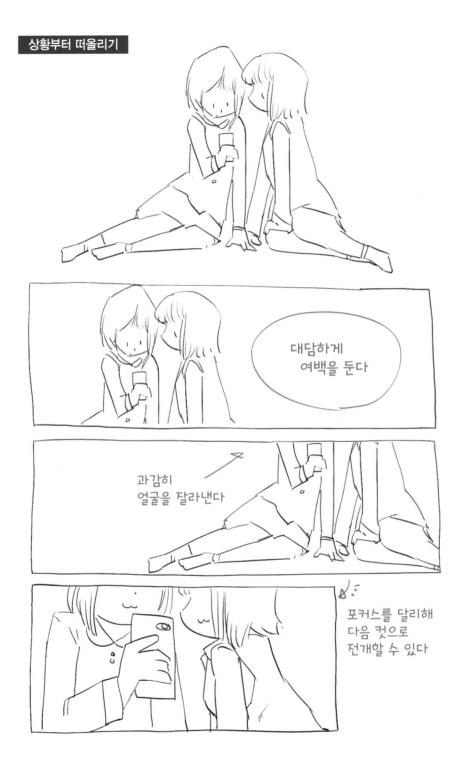

대담하게
여백을 둔다

과감히
얼굴을 잘라낸다

포커스를 달리해
다음 컷으로
전개할 수 있다

 # 02 공간을 자유롭게 그리는 법

'공간을 자유롭게 그린다'라고 하면 '투시도법을 공부해야 할까…', '화각이란 뭐지…' 등 아무래도 이론적인 부분을 먼저 떠올리기 쉬울 텐데요. 여기서는 그런 것은 접어두고, 직감적으로 임할 수 있고 즉시 활용할 수 있는 방법을 소개해 보겠습니다.

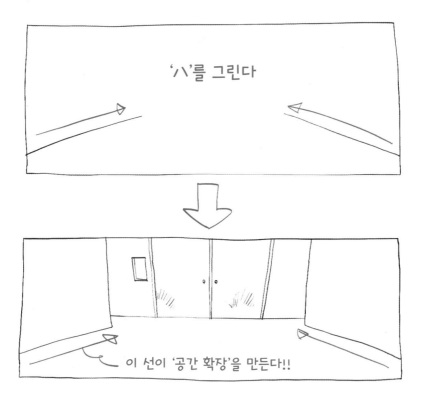

'ハ' 모양의 선으로 공간을 확장시킨다

우선 사각 틀을 만들고, 'ハ' 형태로 선을 그립니다. 이것만으로도 공간이 확장되는 느낌을 어느 정도 표현할 수 있습니다. 전혀 어렵지 않지요. '아이 레벨'이나 '원근법', '화각' 등의 용어를 몰라도 괜찮아요. 바로 이어서 자세한 방법을 알아봅시다.

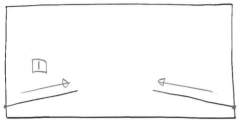

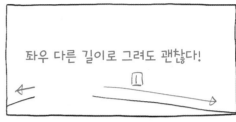

좌우 다른 길이로 그려도 괜찮다!

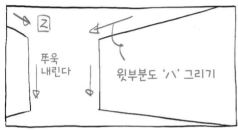

푸욱 내린다

윗부분도 'ハ' 그리기

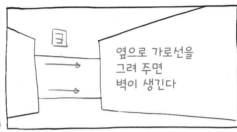

옆으로 가로선을 그려 주면 벽이 생긴다

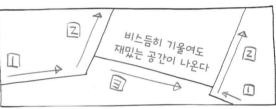

비스듬히 기울여도 재밌는 공간이 나온다

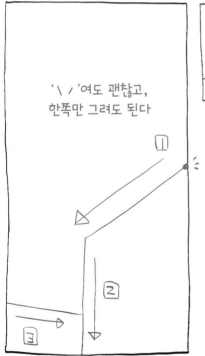

'＼ ／'여도 괜찮고, 한쪽만 그려도 된다

좌우 길이를 다르게 하거나, 위쪽에 그리거나, 한쪽만 그려 보자

요령은 간단합니다. 1 'ハ' 형태로 선을 그리고 2 위에서 아래로 세로선을 잇고, 3 옆으로도 가로선을 그립니다. 1을 그릴 때 시작 높이를 바꾸거나, 'ハ'의 중심이 좌우로 틀어지게 그리거나, 일부러 비스듬히 기울여 그리거나, 천장 부분만 나타나게 그려 보거나……. 간단한 요령으로 여러 가지 응용된 공간을 그릴 수 있습니다.

29

'ハ'의 형태를 선이 아닌 덩어리로 바꿔서 그린다

'ハ' 그리기에 익숙해졌다면, 다음은 'ハ'를 선이 아닌 덩어리로 바꿔서 나열해 봅시다. 점점 작아지는 형태로 그리면 아주 간단하게 원근감을 낼 수 있습니다. 물론 같은 크기 그대로 늘어놓아도 재밌는 구도가 나오지요.

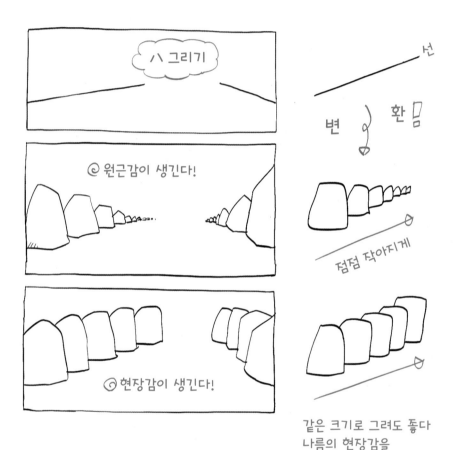

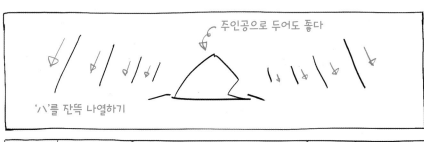

주인공으로 두어도 좋다

'ハ'를 잔뜩 나열하기

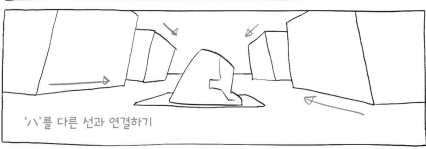

'ハ'를 다른 선과 연결하기

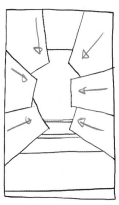

'ハ'가 겹치게

'ハ'를 교차시켜서

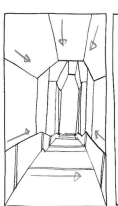

커브

커브

'ハ'가 맞물리게
나열한다

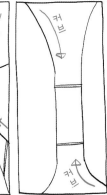

'ハ'를 겹겹이 늘리거나
원형으로 배열하거나 교차해 보자

더 복잡한 구도에 도전하고 싶을 때는
일단 'ハ'를 거듭 나열하면서 '대충 이런 식으로 공간을
확장하자'라는 기준을 만들어 보세요.
익숙해지면 'ハ'끼리 교차시키거나 곡선을 가미해 부드러운
느낌을 주는 등 자유자재로 응용해 볼 수 있겠지요.

곡선을 넣으면
부드러운
인상이 더해진다

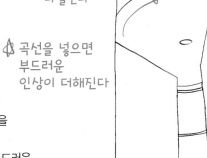

☿ COLUMN No. 1 ☿

Q. 러프 스케치나 밑그림 작업은 꼭 해야 하나요?

A. 반드시 해야 하는 건 아니에요. 자신의 '의욕'과 상의해 보세요.

러프나 밑그림 작업을 해두면 수정 작업을 줄일 수 있고, 중간에 균형감을 잃어 다른 길로 새는 등의 문제를 줄일 수는 있습니다. 그렇지만 '밑그림대로만 그리는 건 좀 지루해. 시간이 많이 걸려.'라고 생각하는 분들도 있을 거예요.

'반드시 어느 한 쪽이 옳다, 꼭 이러이러해야 한다'라고 단정하는 것은 권하지 않습니다. 지나치게 극단적인 것은 경계하는 게 좋아요.

일단 그림을 그리고자 마음 먹었다면 제대로 완성하고 싶은 마음이 가장 클 거예요. 이때는 무엇보다 ① **의욕을 최대한 북돋을 수 있는 방법** ② **끝까지 그림을 완성할 수 있는 방법**을 선택하는 것이 중요해요.

결국 본인이 손을 움직이면서 즐거운가 아닌가가 최우선 고려사항이라는 거지요. 어떤 작업이든 의욕적으로 즐기면서 임할 수 있어야 꾸준히 계속할 수 있고, 유용한 경험치도 자연스럽게 쌓이는 법이니까요.

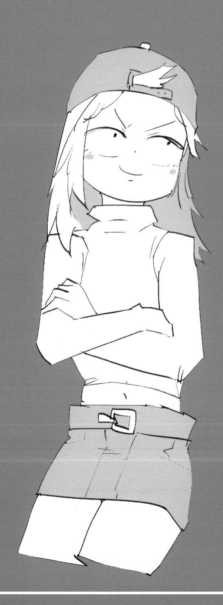

PART 2
캐릭터의 머리와 얼굴을 그려 보자

 # 03 머리 그리는 법

처음 머리를 그리려고 하면 여러 가지 의문에 부딪히게 될 거예요. '얼굴(눈, 코, 입)의
자연스러운 위치는 어디일까? 균형 잡힌 옆모습은 어떻게 그리지? 무엇을 얼마나 생
략해야 할까?……' 자, 지금부터 침착하게 한 가지씩 해결해 보아요.

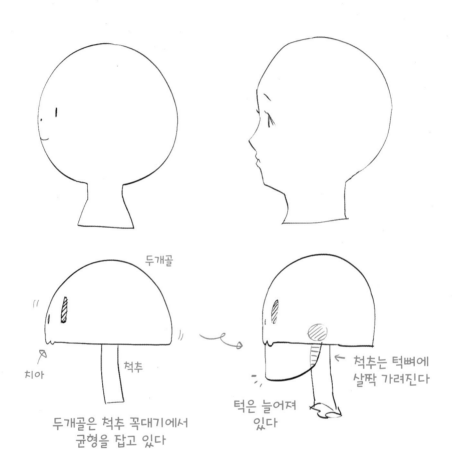

두개골

치아 척추

두개골은 척추 꼭대기에서
균형을 잡고 있다

척추는 턱뼈에
살짝 가려진다

턱은 늘어져
있다

일단 턱을 무시한다

두개골(머리)은 척추 꼭대기에서 흔들리며 균형을 잡고 있습니다. 그리고 턱은 흔들리는 두개골에
달려 늘어져 있지요. 이 턱의 존재가 머리 그리기를 어렵게 만드는 이유 중 하나입니다. 그러므로
일단은 턱을 무시하고 머리와 척추의 관계만을 이해해 보자고요.

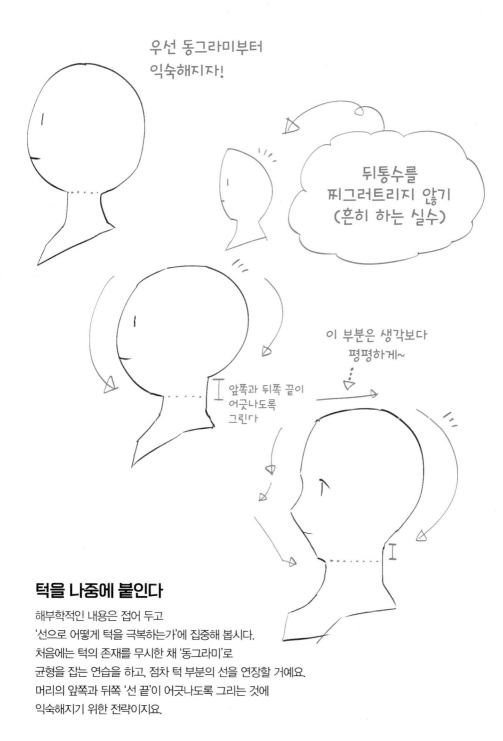

우선 동그라미부터
익숙해지자!

뒤통수를
찌그러트리지 않기
(흔히 하는 실수)

앞쪽과 뒤쪽 끝이
어긋나도록
그린다

이 부분은 생각보다
평평하게~

턱을 나중에 붙인다

해부학적인 내용은 접어 두고
'선으로 어떻게 턱을 극복하는가'에 집중해 봅시다.
처음에는 턱의 존재를 무시한 채 '동그라미'로
균형을 잡는 연습을 하고, 점차 턱 부분의 선을 연장할 거예요.
머리의 앞쪽과 뒤쪽 '선 끝'이 어긋나도록 그리는 것에
익숙해지기 위한 전략이지요.

이마~코와 뒤통수를 세트로 연습한다

옆모습에서 얼굴의 위치를 제대로 이해하기 위해서는 다른 부분과 세트로 그리는 연습이 효과적입니다. 코 라인 끝부분과 뒤통수 라인 끝이 대체로 비슷한 높이가 되도록 그려 보세요. 연습 단계에서는 턱을 무시한 채 이 섹션만 반복해서 그려 보는 것도 좋아요.

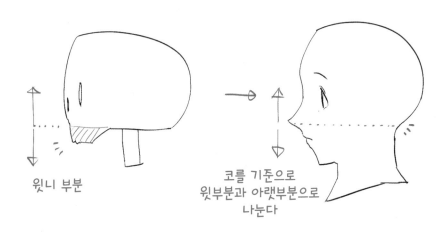

윗니 부분

코를 기준으로
윗부분과 아랫부분으로
나눈다

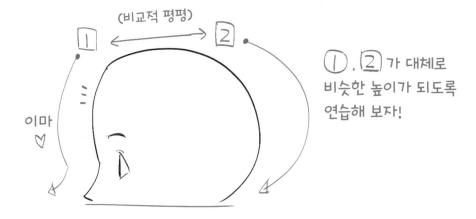

(비교적 평평)

이마 ♡

①. ② 가 대체로
비슷한 높이가 되도록
연습해 보자!

입과 턱, 목을 세트로 그린다

코 아래~목 앞쪽 라인과 목 뒤쪽 라인을 한 세트로 생각합니다.

입 부분, 특히 입술의 볼륨은 지금은 일단 무시해도 괜찮아요.

턱을 확실히 표현하고 싶을 때는 귀 아래 턱뼈 쪽을 향해 'ノ' 모양의 선을 그려 줍니다.

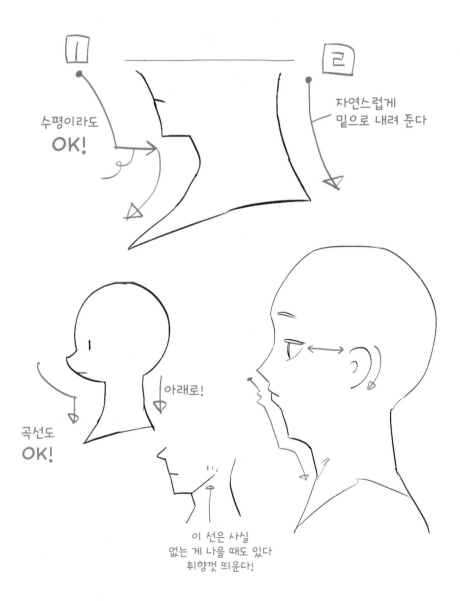

1

수평이라도
OK!

ㄹ

자연스럽게
밑으로 내려 준다

곡선도
OK!

아래로!

이 선은 사실
없는 게 나을 때도 있다
취향껏 띄운다!

뒤에서 보이는 턱의 표현에 주의하자

머리를 그릴 때 가장 까다로운 부분이 '뒤에서 보이는 턱' 그리기입니다. 나중에 설명할 '앞에서 보이는 엉덩이'와 함께 초보자에게는 가장 큰 벽이라 할 수 있지요. 목덜미의 높이를 확실히 표현해서 턱이 목에 가려져 있는 모습을 만드는 게 포인트랍니다.

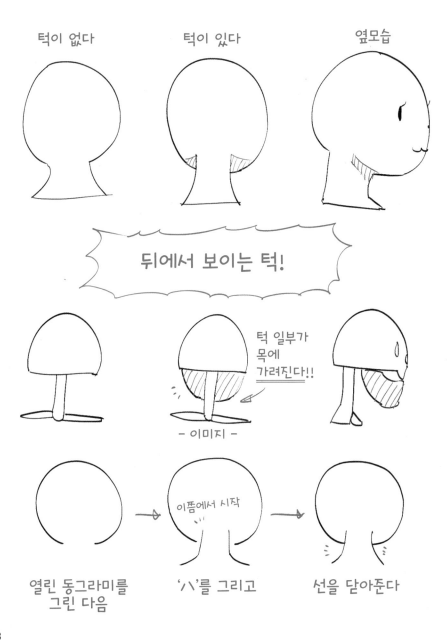

턱이 없다

턱이 있다

옆모습

뒤에서 보이는 턱!

턱 일부가
목에
가려진다!!

- 이미지 -

열린 동그라미를
그린 다음

이쯤에서 시작

'八'를 그리고

선을 닫아준다

목덜미를 그려 보자

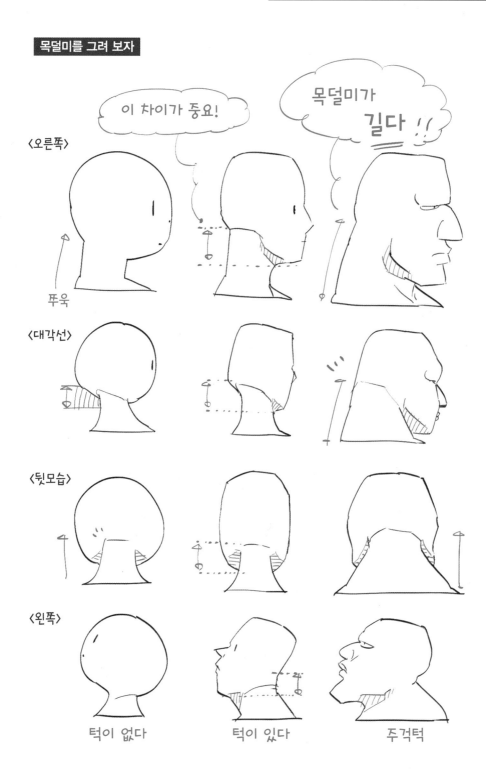

이 차이가 중요!

목덜미가 길다 !!

〈오른쪽〉

쭈욱

〈대각선〉

〈뒷모습〉

〈왼쪽〉

턱이 없다

턱이 있다

주걱턱

앵글에 따라서는 얼굴에 대한 미련을 버리자

얼굴을 위로 치켜든 앵글의 턱은 그릴 기회가 그리 많지 않아서 더 까다롭게 느껴질지도 모르겠어요. 밑에서 턱을 바라보는 앵글에서는 얼굴이 거의 보이지 않지요. 이때는 얼굴에 대한 미련을 버리는 것이 포인트예요. 그저 코와 입을 살짝 그려 주기만 해도 앵글을 충분히 살릴 수 있습니다.

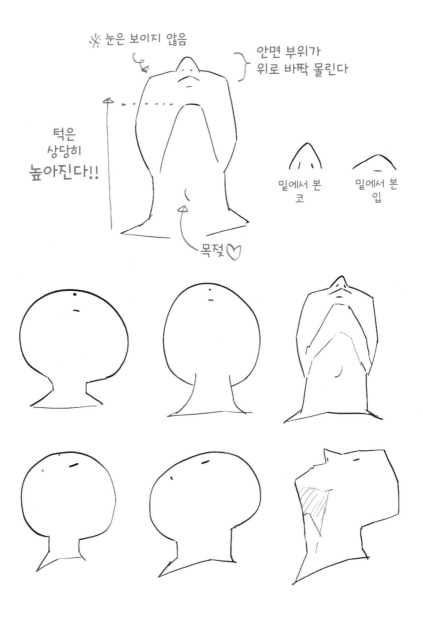

눈은 보이지 않음

안면 부위가
위로 바짝 몰린다

턱은
상당히
높아진다!!

밑에서 본
코

밑에서 본
입

목젖♡

코와 입으로 앵글을 표현하자

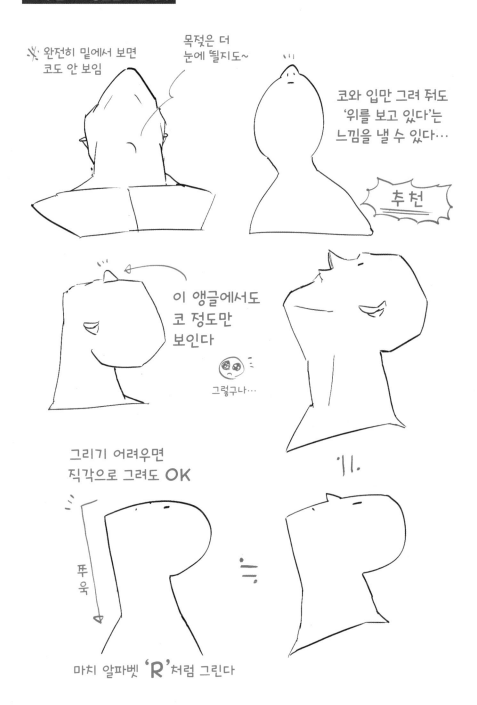

완전히 밑에서 보면
코도 안 보임

목젖은 더
눈에 띌지도~

코와 입만 그려 줘도
'위를 보고 있다'는
느낌을 낼 수 있다…

추천

이 앵글에서도
코 정도만
보인다

그렇구나…

그리기 어려우면
직각으로 그려도 OK

푸
욱

마치 알파벳 'R'처럼 그린다

목과 뒤통수를 그리자

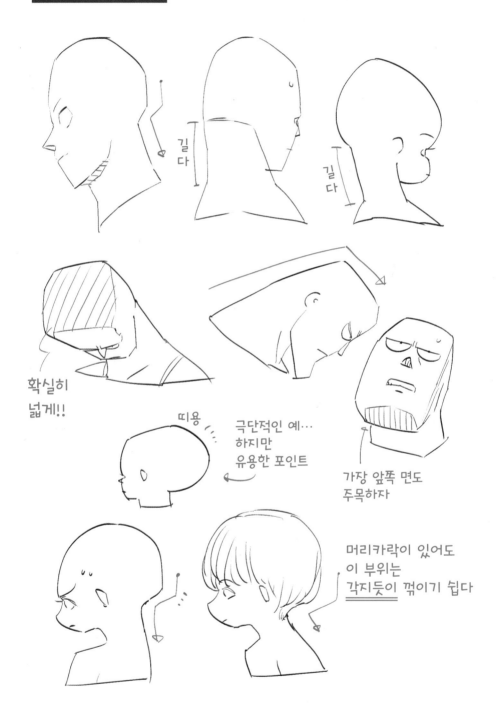

길
다

길
다

확실히
넓게!!

띠용

극단적인 예…
하지만
유용한 포인트

가장 앞쪽 면도
주목하자

머리카락이 있어도
이 부위는
각지듯이 꺾이기 쉽다

얼굴도 면으로 생각하자

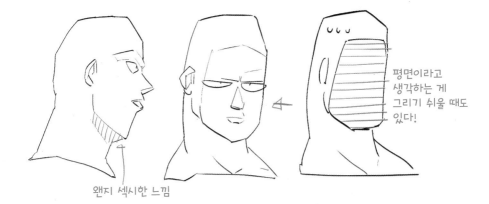

평면이라고
생각하는 게
그리기 쉬울 때도
있다!

왠지 섹시한 느낌

자세에 따라 변화하는 목의 길이

자세에 따라 뒤통수와 이어지는 목덜미 라인이 달라진다

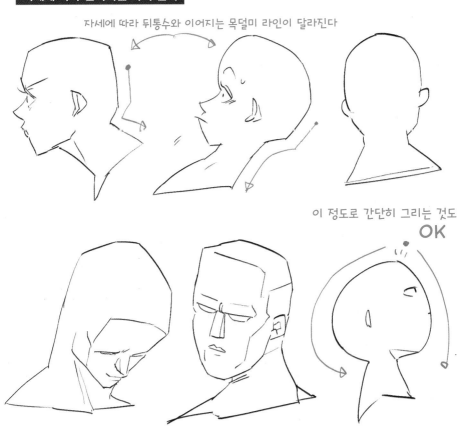

이 정도로 간단히 그리는 것도

OK

턱 아랫면의 위치와 모양을 의식하자

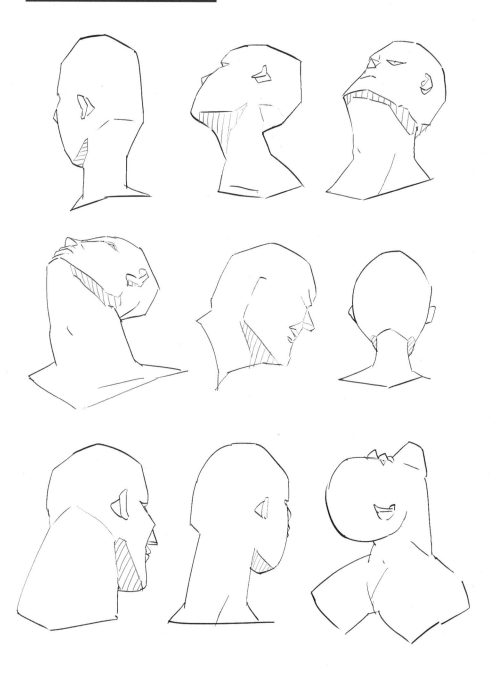

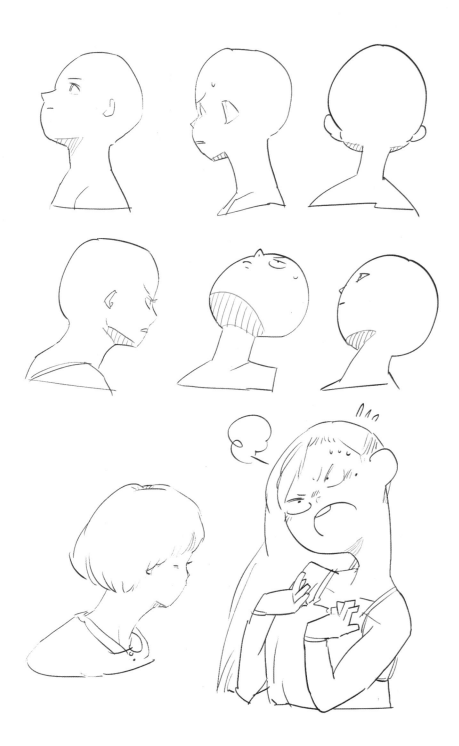

04 눈 · 눈동자 그리는 법

많은 사람이 우선적으로 마스터하길 원하지만 의외로 까다로운 부위가 바로 눈과 눈동자입니다. 속눈썹과 눈꺼풀이 등장하면 더 복잡해지므로 눈과 속눈썹을 따로 정리해볼게요.

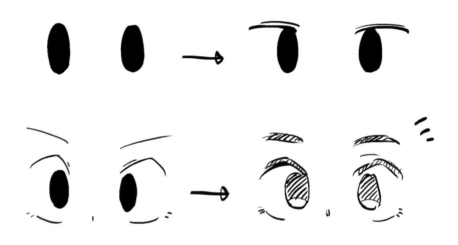

단순한 형태로 시작해서
조금씩 자세하게 그려 나가자…

속눈썹부터 단계적으로 발전시킨다

'선 하나'로 시작해 속눈썹에 점차 두께를 더하면서 그리면, 형태를 정리하기 쉽고 정교한 느낌을 낼 수 있습니다.

속눈썹을 길게 표현한다

속눈썹 가장자리에 살짝 올라간 털 모양을 그려 주면 눈썹의 결(방향)과 풍성함이 표현됩니다. 덩어리로 그리는 방법과 선을 겹쳐 그리는 방법이 있습니다. 취향대로 그려 보세요.

덩어리로 그리기

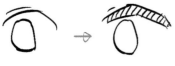

방향을 잡아 준다

약간 들쭉날쭉하게

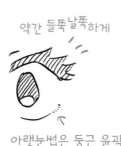

아랫눈썹은 둥근 윤곽을 따라 그린다

예를 들면 이런 식으로

선으로 그릴 때도…

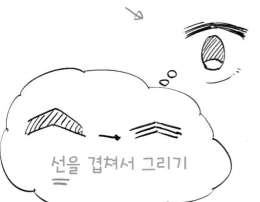

선을 겹쳐서 그리기

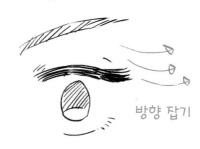

방향 잡기

눈은 3단계로 이해하자

눈은 사람들의 시선이 가장 먼저 머무는 부위입니다. 그래서 많은 창작자가 독자적인 스타일로 표현하려고 고심하는 부분이기도 해요. 일단 기본 구성은 간단합니다. 복잡하게 생각하지 말고 '동그라미', '눈동자', '하이라이트' 이 세 가지만 기억하세요.

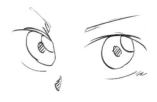

동그라미에!

눈동자(동공)를 그리고

하이라이트 추가

눈 안에 그림자를 드리우자

애니메이션이나 일러스트에 등장하는 캐릭터의 '신비롭고 매력적인 눈빛'을 살리는 요인 중 하나가 바로 '눈 안의 그림자'입니다.

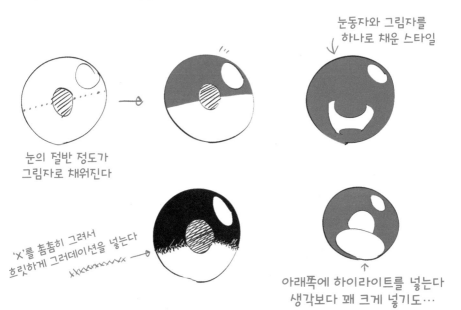

눈의 절반 정도가
그림자로 채워진다

눈동자와 그림자를
하나로 채운 스타일

'X'를 촘촘히 그려서
흐릿하게 그러데이션을 넣는다

아래쪽에 하이라이트를 넣는다
생각보다 꽤 크게 넣기도…

속눈썹과 눈을 조합해 보자

단순한 동그라미부터 두께감 있는 속눈썹까지, 조합은 다양하게 만들 수 있어요. 이때 '더 복잡한 게 좋은 것'이라는 법은 없답니다. 다양한 모양의 눈을 그려 보면서 마음에 드는 것, 나만의 스타일을 찾아보는 거죠.

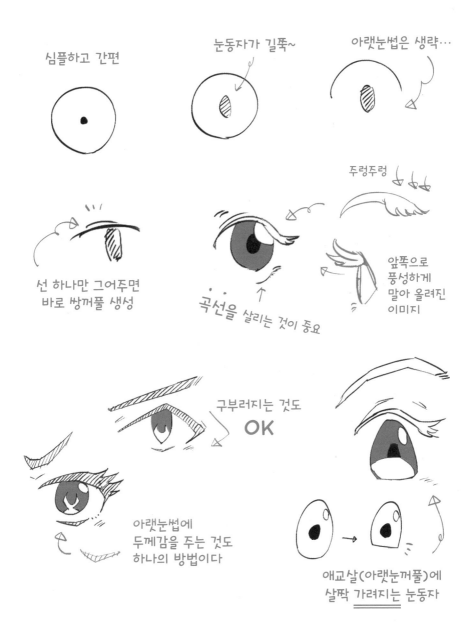

심플하고 간편

눈동자가 길쭉~

아랫눈썹은 생략...

주렁주렁

선 하나만 그어주면
바로 쌍꺼풀 생성

곡선을 살리는 것이 중요

앞쪽으로
풍성하게
말아 올려진
이미지

구부러지는 것도
OK

아랫눈썹에
두께감을 주는 것도
하나의 방법이다

애교살(아랫눈꺼풀)에
살짝 가려지는 눈동자

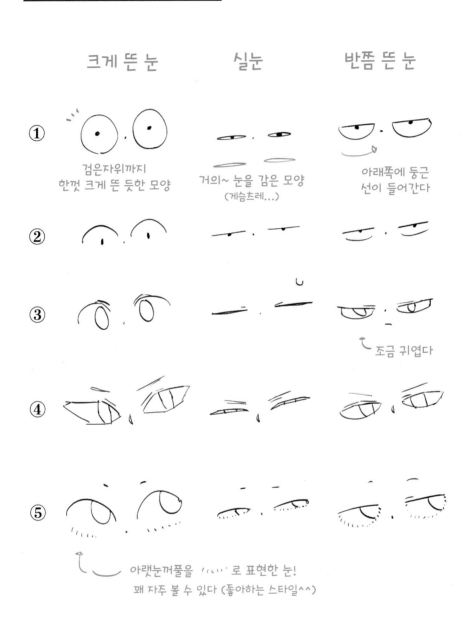

크게 뜬 눈　　　실눈　　　반쯤 뜬 눈

① 검은자위까지
한껏 크게 뜬 듯한 모양

거의~ 눈을 감은 모양
(게슴츠레...)

아래쪽에 둥근
선이 들어간다

③ 조금 귀엽다

⑤ 아랫눈꺼풀을 /ı\⟍ 로 표현한 눈!
꽤 자주 볼 수 있다 (좋아하는 스타일^^)

리얼한 눈의 형태를 파악해 보자

막연히 '실제와 비슷한 눈, 리얼한 눈을 그려 볼까' 하는 생각으로 눈을 그리려고 하면 금방 막히게
됩니다. 이때 '사실적 = 입체적'임을 이해하면 도움이 됩니다. 사실감 있는 눈은 일단 눈꺼풀이 입
체적이어야 해요. 연습 과정에서는 불필요한 선이 많이 생겨도 괜찮으니 눈꺼풀을 '덩어리'로 그리
는 데 집중해 보세요.

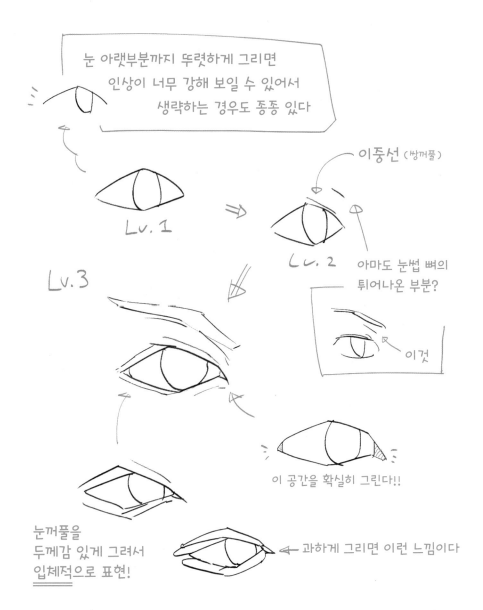

눈 아랫부분까지 뚜렷하게 그리면
인상이 너무 강해 보일 수 있어서
생략하는 경우도 종종 있다

이중선 (쌍꺼풀)

Lv. 1

Lv. 2

아마도 눈썹 뼈의
튀어나온 부분?

Lv. 3

이것

이 공간을 확실히 그린다!!

눈꺼풀을
두께감 있게 그려서
입체적으로 표현!

과하게 그리면 이런 느낌이다

입체적인 눈꺼풀은 각도에 따라 모양이 다르다

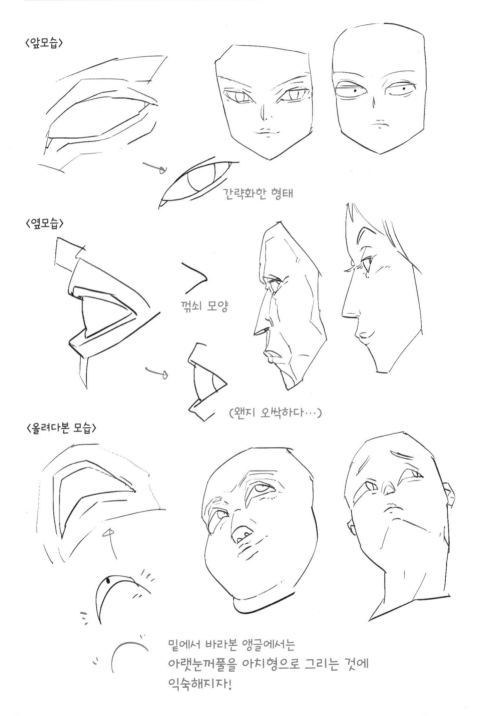

〈앞모습〉

간략화한 형태

〈옆모습〉

꺾쇠 모양

(왠지 오싹하다…)

〈올려다본 모습〉

밑에서 바라본 앵글에서는
아랫눈꺼풀을 아치형으로 그리는 것에
익숙해지자!

앵글에 따라 전혀 다른 대상을 그리듯이 이해한다

눈은 앵글에 따라 모양이 확연히 달라지는 부위라고 이해해도 좋아요. 특히 눈꺼풀의 두께를 살리다 보면 평면적인 그림을 연습할 때와는 발상 자체가 완전히 달라지지요. 필요한 선과 그렇지 않은 선을 잘 버리고 취하면서 연습하다 보면 새로운 형태를 발견하거나, 자신만의 스타일을 확고히 할 수 있을 될 거예요.

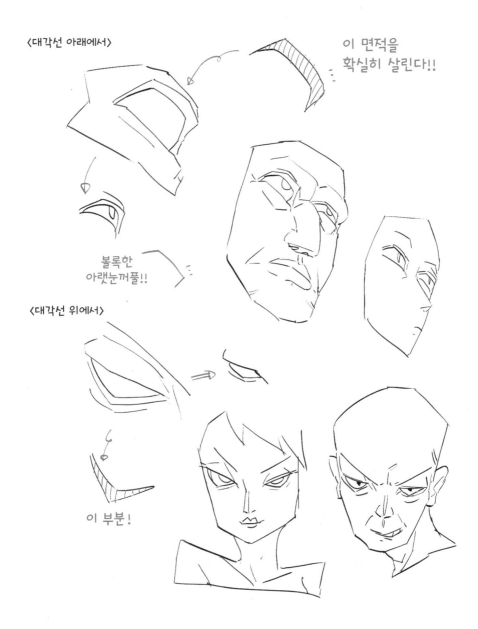

〈대각선 아래에서〉

이 면적을
확실히 살린다!!

볼록한
아랫눈꺼풀!!

〈대각선 위에서〉

이 부분!

그림체에 따라 눈꺼풀의 일부만 입체적으로 그려도 좋다

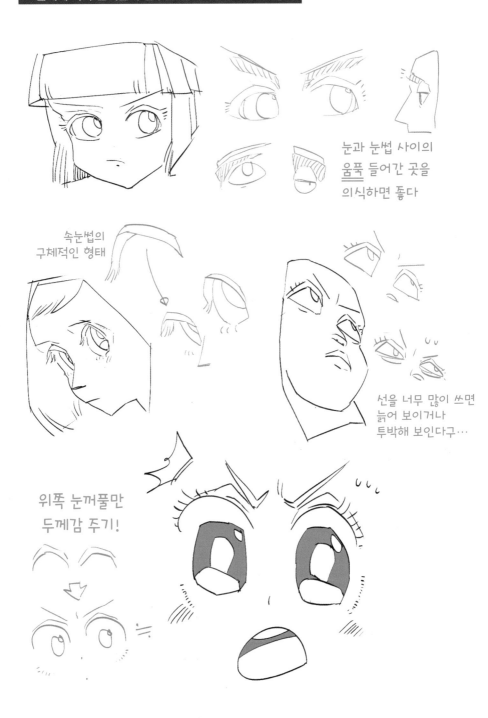

눈과 눈썹 사이의 움푹 들어간 곳을 의식하면 좋다

속눈썹의 구체적인 형태

선을 너무 많이 쓰면 늙어 보이거나 투박해 보인다구…

위쪽 눈꺼풀만 두께감 주기!

모양을 패턴화해서 연습해보자

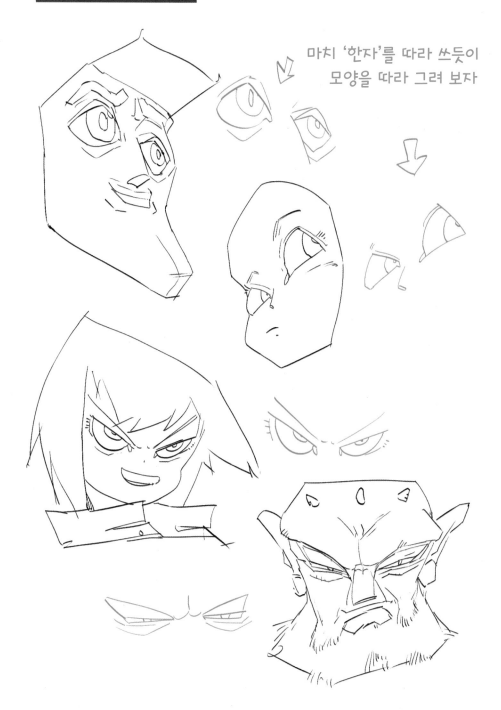

마치 '한자'를 따라 쓰듯이
모양을 따라 그려 보자

적당하게 사실적인 눈은 어떤 눈일까

'충분히 사실적이고 정교한 느낌을 내면서도 어색함이 없고 그리기도 쉬운 눈.' 이런 눈을 그리고자 하는 시행착오가 일러스트 업계에서도 꾸준히 있었을 거예요. 당연히 다양성이 존재합니다만, 일반적으로 윗눈꺼풀은 명확하게, 아랫눈꺼풀은 간결하게 그리는 방향으로 정착되지 않았나 하는 것이 저의 소견입니다.

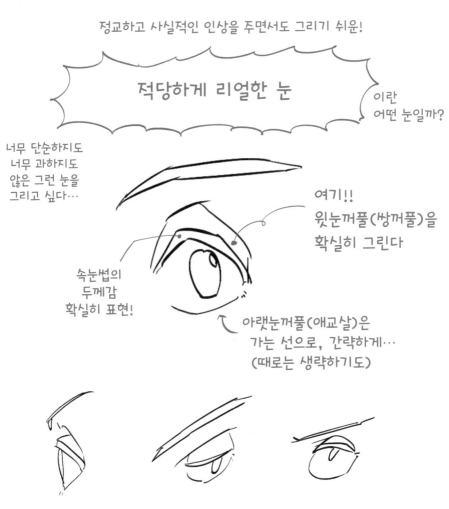

정교하고 사실적인 인상을 주면서도 그리기 쉬운!

적당하게 리얼한 눈

이란 어떤 눈일까?

너무 단순하지도 너무 과하지도 않은 그런 눈을 그리고 싶다…

여기!! 윗눈꺼풀(쌍꺼풀)을 확실히 그린다

속눈썹의 두께감 확실히 표현!

아랫눈꺼풀(애교살)은 가는 선으로, 간략하게… (때로는 생략하기도)

여러 각도에서도 표현하기 쉽다

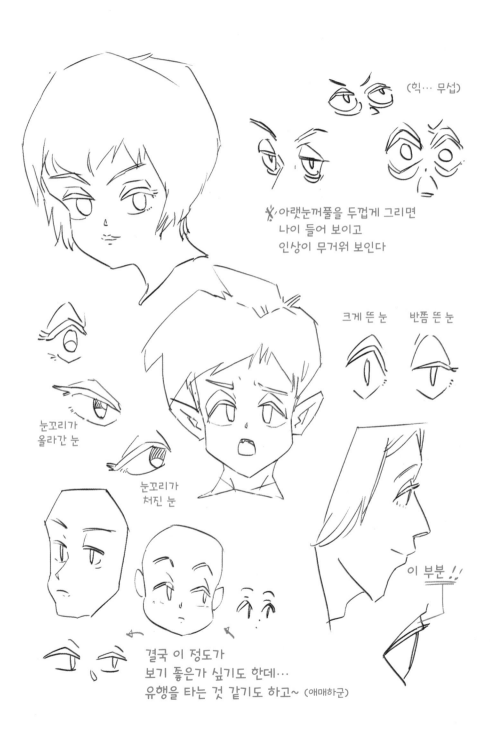

(힉… 무섭)

아랫눈꺼풀을 두껍게 그리면
나이 들어 보이고
인상이 무거워 보인다

크게 뜬 눈 반쯤 뜬 눈

눈꼬리가
올라간 눈

눈꼬리가
처진 눈

이 부분!!

결국 이 정도가
보기 좋은가 싶기도 한데…
유행을 타는 것 같기도 하고~ (애매하군)

57

05 얼굴 윤곽 그리는 법

얼굴 윤곽은 단순하게 처리할 수도 있고 취향에 따라 섬세하게 그릴 수도 있는 유연한 부위인데요. '입체적으로 제대로 그려 봐야지!' 하고 힘을 줄수록 늪에 빠질 수도 있는 까다로운 파트입니다. 지금부터 간단히 평면적으로 그리는 법부터 입체적인 얼굴 윤곽을 그리는 법까지 단계적으로 소개해 보겠습니다.

동그라미, 쌀알, 잠두콩으로 이해한다

얼굴 윤곽은 얼굴 길이 및 이마·볼의 볼륨감 유무에 따라 세 가지 스타일로 간단히 나눠 볼 수 있어요. 여기서는 알기 쉽게 '동그라미', '쌀알', '잠두콩'이라고 이해해 둡시다.

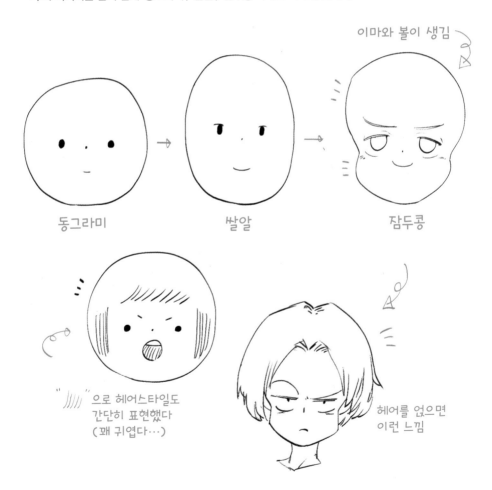

58

얼굴 윤곽은 2획, 4획으로 그린다

'얼굴 윤곽이 좌우 비대칭이다, 얼굴선이 매끄럽지 못하다.' 등의 문제를 해결하기 위해서는 '침착하게, 나눠서, 한 획씩' 그리는 방법이 효과적입니다. 곡선을 잘 그리는 사람은 2획, 직선을 잘 그리는 사람은 4획으로 나눠 그리면 딱 좋아요.

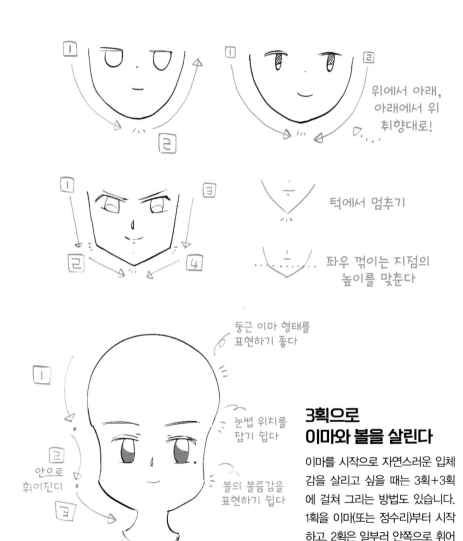

위에서 아래,
아래에서 위
취향대로!

턱에서 멈추기

좌우 꺾이는 지점의
높이를 맞춘다

둥근 이마 형태를
표현하기 좋다

눈썹 위치를
잡기 쉽다

안으로
휘어진다

볼의 볼륨감을
표현하기 쉽다

3획으로
이마와 볼을 살린다

이마를 시작으로 자연스러운 입체감을 살리고 싶을 때는 3획+3획에 걸쳐 그리는 방법도 있습니다. 1획을 이마(또는 정수리)부터 시작하고, 2획은 일부러 안쪽으로 휘어지게 그려 얼굴의 자연스러운 굴곡과 볼륨을 강조합니다.

이마를 고려해 헤어의 '부피감'을 살린다

얼굴 윤곽과 헤어가 자연스럽게 이어지기 위해서는 헤어의 부피감을 살려서 그려야 합니다. 특히 이마 부근의 볼륨이 죽지 않게 그리는 것이 중요해요. 어떤 헤어스타일에서는 얼굴 윤곽이 많이 드러나지 않아 간단히 정리할 수 있기도 합니다.

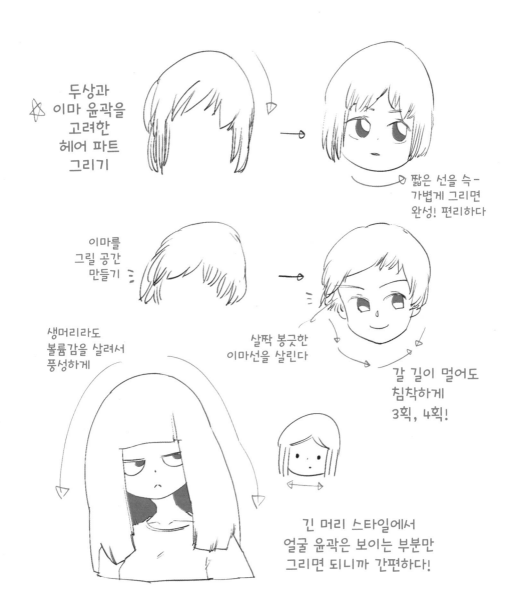

두상과 이마 윤곽을 고려한 헤어 파트 그리기

짧은 선을 슥- 가볍게 그리면 완성! 편리하다

이마를 그릴 공간 만들기

살짝 봉긋한 이마선을 살린다

생머리라도 볼륨감을 살려서 풍성하게

갈 길이 멀어도 침착하게 3획, 4획!

긴 머리 스타일에서 얼굴 윤곽은 보이는 부분만 그리면 되니까 간편하다!

앵글이 바뀌어도 기본은 그대로

반측면이나 측면으로 앵글이 바뀌어도 기본은 다르지 않습니다.
동일하게 '동그라미', '잠두콩'을 기억하면 어렵지 않아요.

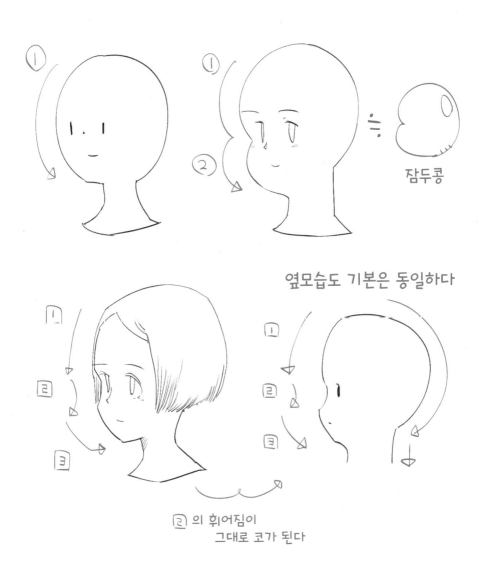

잠두콩

옆모습도 기본은 동일하다

② 의 휘어짐이
그대로 코가 된다

쌀알을 8각형으로 발전시켜 사실적으로 그려 보자

'조금 더 사실적인 느낌으로 그리고 싶은데…'라고 생각하는 사람은 쌀알을 응용해 보세요. 쌀알을 약간 각지게 그려서 8각형을 만들면 됩니다. 어렵게 생각하지 않아도 돼요. 정수리를 약간 평평하게 하고 턱을 조금 늘여 주면 꽤 그럴듯한 얼굴형이 완성됩니다.

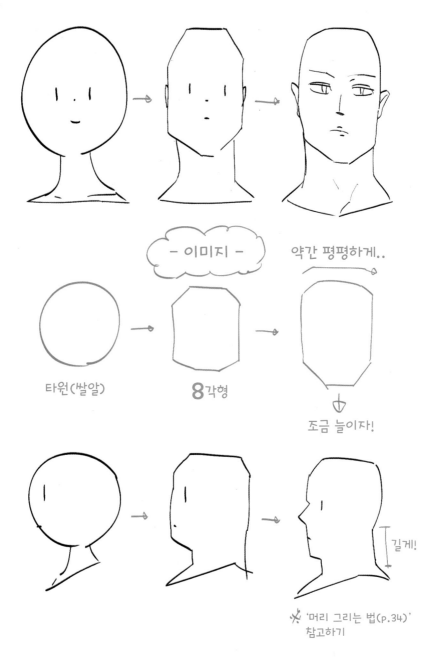

- 이미지 -

약간 평평하게..

타원(쌀알) 8각형

조금 늘이자!

길게!

✳ '머리 그리는 법(p.34)'
참고하기

'어디서 끊고 어떻게 잇는지'에 따라 얼굴 윤곽의 느낌이 달라진다

얼굴 윤곽은 선을 어디서 끊고, 어떤 형태로 잇는가에 따라 인상이 바뀝니다. 연습을 위해 우선 첫 번째 그림의 끊는 지점과 잇는 방식을 기억합시다. 이후에는 끊는 지점을 바꾸거나 점과 점 사이의 연결선 모양을 바꿔 보세요. 다양한 실루엣을 즐기면서 많이 그려 보는 것이 중요합니다.

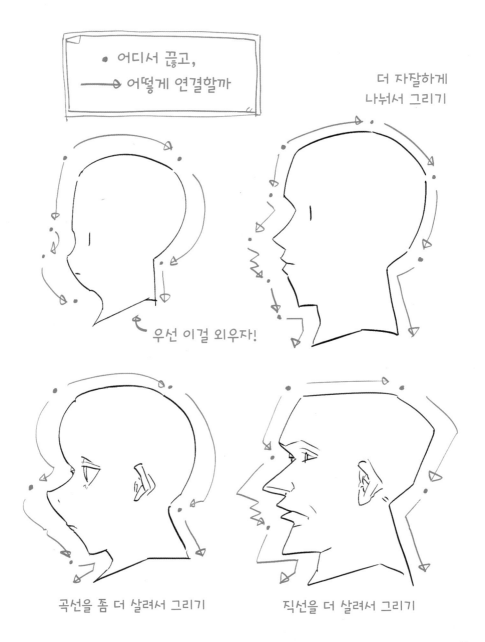

곡선을 좀 더 살려서 그리기 직선을 더 살려서 그리기

63

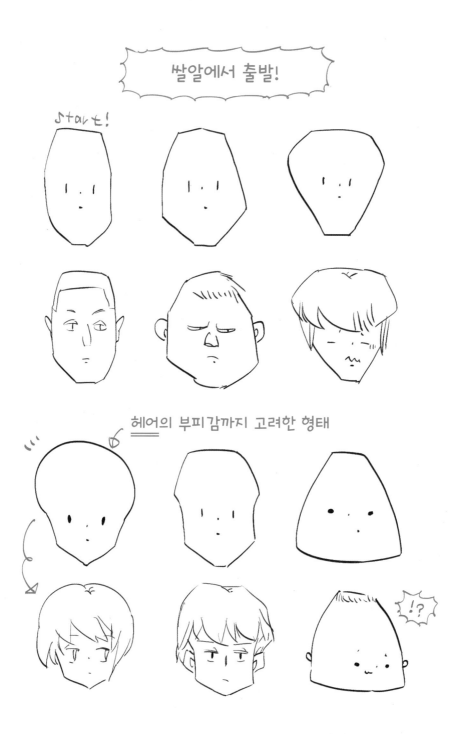

쌀알에서 출발!

Start!

헤어의 부피감까지 고려한 형태

!?

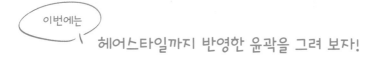

이번에는

헤어스타일까지 반영한 윤곽을 그려 보자!

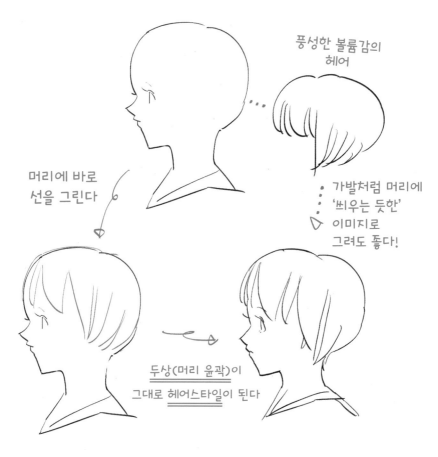

풍성한 볼륨감의
헤어

머리에 바로
선을 그린다

가발처럼 머리에
'씌우는 듯한'
이미지로
그려도 좋다!

두상(머리 윤곽)이
그대로 헤어스타일이 된다

더 자세한 내용은 '헤어 그리는 법(p.114)' 참조

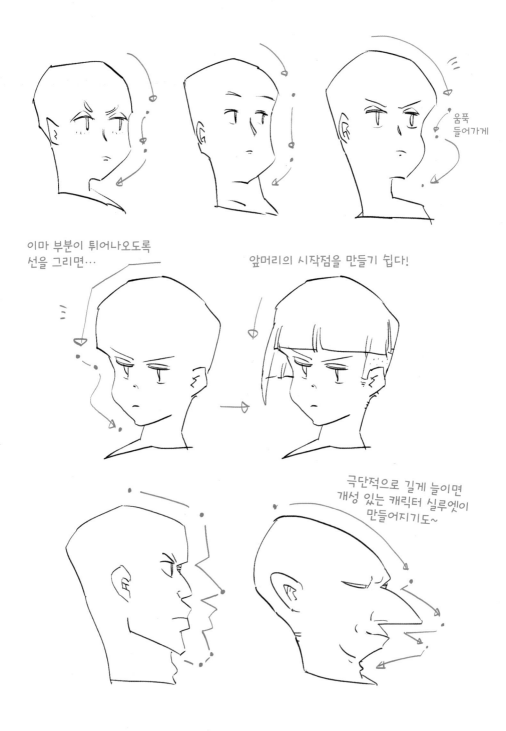

이마 부분이 튀어나오도록
선을 그리면…

앞머리의 시작점을 만들기 쉽다!

움푹
들어가게

극단적으로 길게 늘이면
개성 있는 캐릭터 실루엣이
만들어지기도~

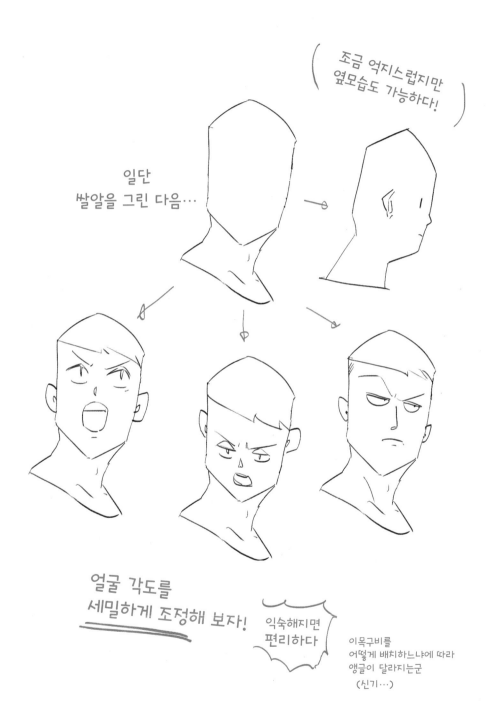

조금 억지스럽지만
옆모습도 가능하다!

일단
쌀알을 그린 다음…

얼굴 각도를
세밀하게 조정해 보자!

익숙해지면
편리하다

이목구비를
어떻게 배치하느냐에 따라
앵글이 달라지는군
(신기…)

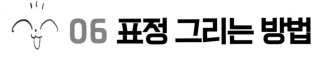

06 표정 그리는 방법

눈과 눈썹, 코, 입, 볼 등 얼굴을 구성하는 여러 요소는 서로 밀접하게 연관되어 움직이면서 다양한 표정을 만듭니다. 여기서는 '눈썹'과 '입' 두 부위에 집중해 표정을 쉽게 연출하는 방법을 살펴볼게요.

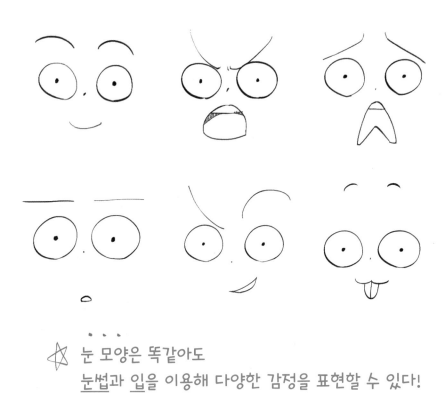

☆ 눈 모양은 똑같아도
눈썹과 입을 이용해 다양한 감정을 표현할 수 있다!

눈썹과 입으로 감정을 표현해 보자

'눈은 입만큼 진실을 말한다.'라는 말이 있지만, 여기서는 눈썹과 입이 진실을 말합니다. 모양이나 위치를 조금만 바꿔도 전혀 다른 감정이 표현되니 참 신기하지요.

간격을 조정해 인상을 바꿔 보자

각 부위 간의 '간격'을 조정하면 더욱 세밀한 표정을 만들 수 있어요. 눈썹, 눈, 입을 각각 얼마나 떨어뜨려 놓느냐에 따라 변화하는 느낌을 잘 살펴보세요. 표정의 다양성이 확 늘어난답니다.

간격의 변화에 따라 미묘하게 다른 느낌의
'뚱-한 표정' 3가지가 만들어진다

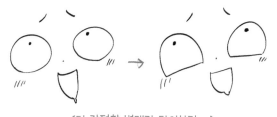

(더 간절한 변태가 되어보기…)

눈 모양으로
볼을 표현하자

씨익 하고 웃을 때나 음흉한 표정을 지을 때는 입꼬리와 볼(광대)이 올라갑니다. 하지만 볼은 눈이나 입과 달리 정확한 부위가 없지요. 이때 눈의 형태를 조금 바꿔 주면 부풀어 오른 볼을 간단히 표현할 수 있어요.

볼(아랫눈꺼풀)에
눈이 약간
가려진 모양

아랫부분을 둥글게 그리지 말고
직선으로 스윽~!

곡선을 직선으로 바꾸는 것만으로도
표정이 달라진다구..

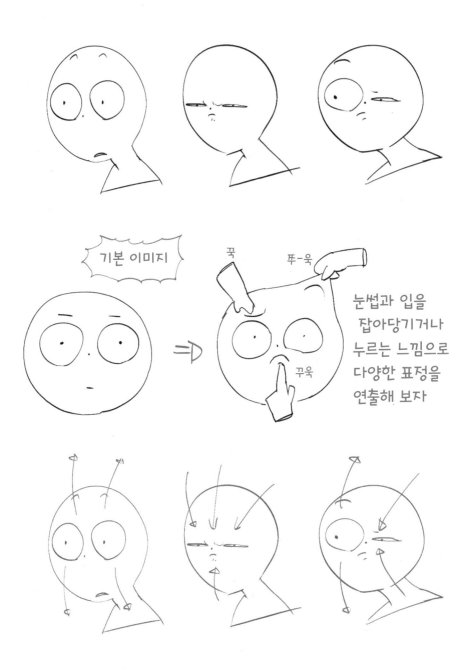

기본 이미지

꾹

푸-욱

꾸욱

눈썹과 입을
잡아당기거나
누르는 느낌으로
다양한 표정을
연출해 보자

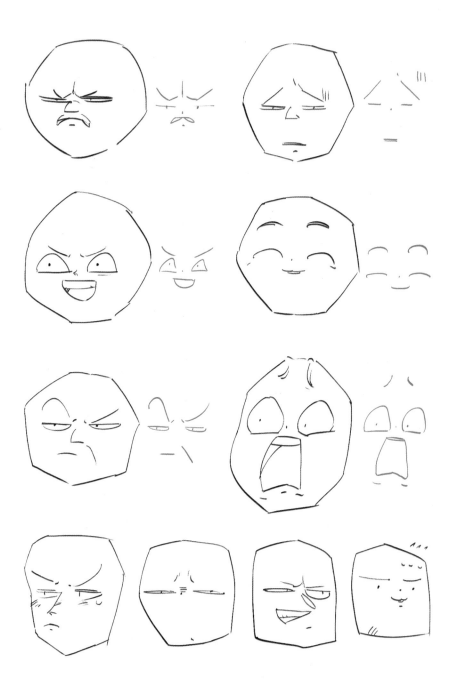

07 얼굴 방향을 조정하는 법

'얼굴을 좌우 대칭으로 그리기도 힘든데 방향까지 살리라니…어려워.'라고 생각할지도
모르겠지만, 아주 간단한 방법이 있습니다. 함께 살펴볼까요?

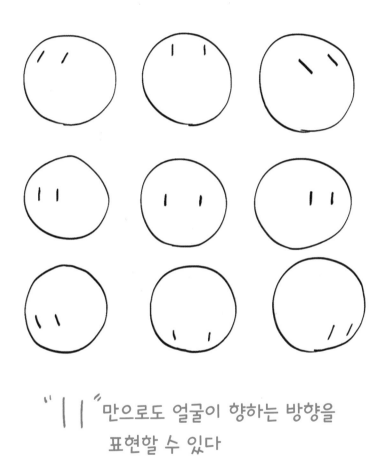

"〡〡" 만으로도 얼굴이 향하는 방향을
표현할 수 있다

눈의 각도를 조정한다

눈의 각도를 바꾸기만 해도 '얼굴이 어느 쪽을 향하고 있는지'
쉽고 간단하게 표현할 수 있습니다.
지금까지 애먹었던 대각선(반측면) 앵글도 전혀 두렵지 않지요.

눈의 위치를 조정해 세밀하게 앵글을 표현한다

눈의 각도를 조정하는 데 익숙해지면 눈 위치를 얼굴 안에서 바꿔 볼게요. 이건 무척 중요한 팁이 랍니다. '비스듬히 위를 바라본다'고 해서 눈이 꼭 대각선 위로 쏠려 있어야 하는 건 아니에요. 지금 소개하는 방법은 '아주 약간 방향을 틀어 바라보는 듯한' 미묘한 앵글을 그릴 때 활용하면 편리합 니다.

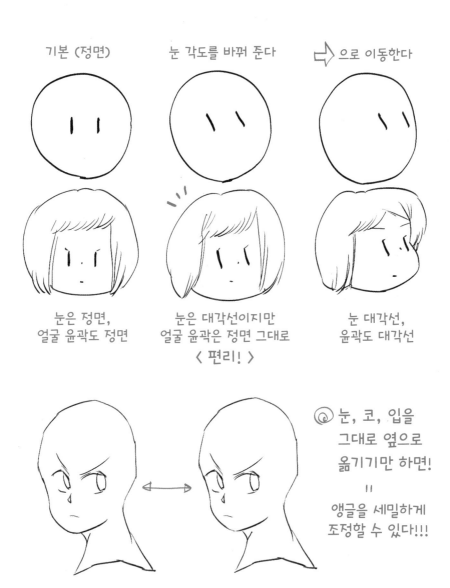

기본 (정면)

눈 각도를 바꿔 준다

⇨ 으로 이동한다

눈은 정면,
얼굴 윤곽도 정면

눈은 대각선이지만
얼굴 윤곽은 정면 그대로
〈 편리! 〉

눈 대각선,
윤곽도 대각선

◎ 눈, 코, 입을
그대로 옆으로
옮기기만 하면!

॥

앵글을 세밀하게
조정할 수 있다!!!

얼굴을 입체적으로 그려 보자

앞의 예에서는 단순하고 평면적인 원 형태로 얼굴 방향을 표현해 봤습니다. 지금부터는 입체적인 얼굴을 그리기 위한 준비를 해볼 거예요. 우선 대강이라도 괜찮으니 얼굴을 정육면체로 그려 주세요. 대뜸 사각형부터 그리기보다는 눈, 코, 입의 각도에 맞춰 네모난 면을 그린 다음 정육면체를 만드는 편이 훨씬 쉽습니다.

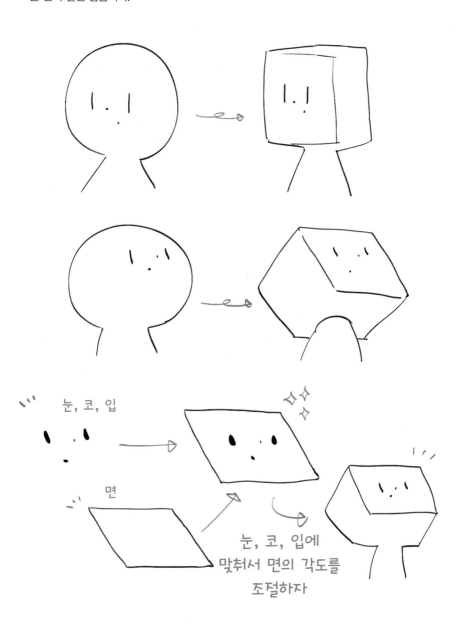

눈, 코, 입

면

눈, 코, 입에
맞춰서 면의 각도를
조절하자

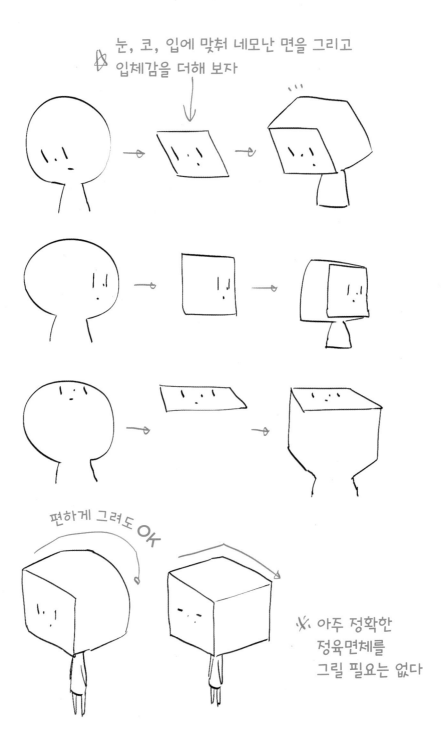

눈, 코, 입에 맞춰 네모난 면을 그리고
입체감을 더해 보자

편하게 그려도 OK

아주 정확한
정육면체를
그릴 필요는 없다

조금씩 업그레이드해 나가자

네모난 얼굴로 시작해서 점차 변화를 줄 거예요. 얼굴은 사각형으로 놔두어도 괜찮으니, 일단 머리 뒤쪽을 둥글게 만들어 봅시다. 둥근 곡선의 크기 등은 '머리 그리는 법(p.34)'을 참고하세요. 얼굴(사각형) 길이 등은 자유롭게 정해도 좋아요.

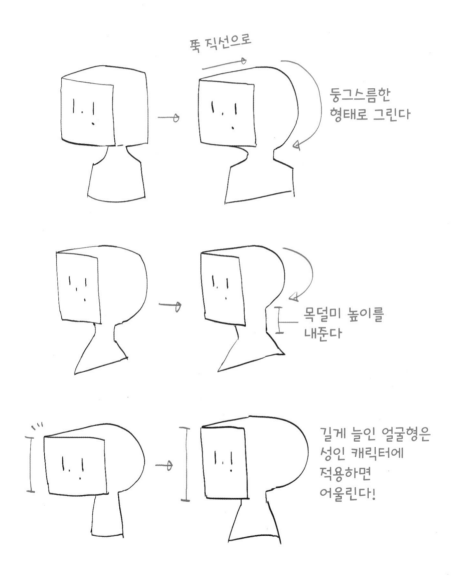

뚝 직선으로

둥그스름한 형태로 그린다

목덜미 높이를 내준다

길게 늘인 얼굴형은 성인 캐릭터에 적용하면 어울린다!

이마와 볼을 만든다

네모난 얼굴과 동그란 뒤통수를 조합해 그리는 데 익숙해졌다면 이제 얼굴 윤곽을 다듬어 볼게요.
우선 사각형 왼쪽 면부터 시작합니다. 이마와 볼에 살을 붙여 윤곽을 만들 거예요. 물론, 볼록볼록
한 굴곡을 만들지 않고 매끈한 곡선으로 이어도 좋아요.

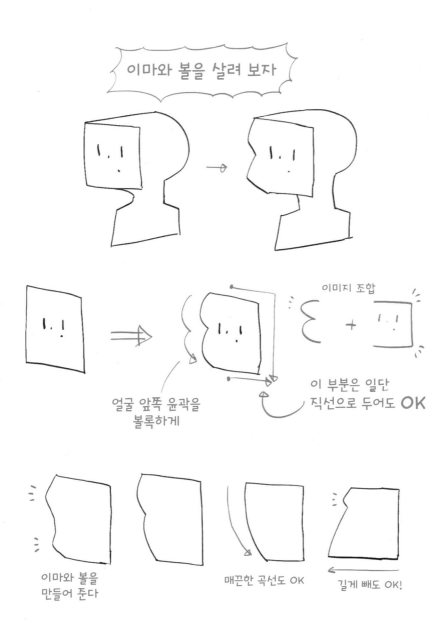

이마와 볼을 살려 보자

이미지 조합

얼굴 앞쪽 윤곽을
볼록하게

이 부분은 일단
직선으로 두어도 OK

이마와 볼을
만들어 준다

매끈한 곡선도 OK

길게 빼도 OK!

잘 안되면 언제든지 사각형으로 돌아간다

얼굴 각도를 바꿔 가면서 이마와 볼에 살을 붙이는 연습을 합시다. 헷갈리고 잘 안되면 언제든 처음의 네모난 상태로 돌아가서 다시 시작하면 돼요. 연습이 많이 필요한 과정 중 하나입니다.

옆모습은 반달 모양의 'D'로 그리는 게 편할지도!

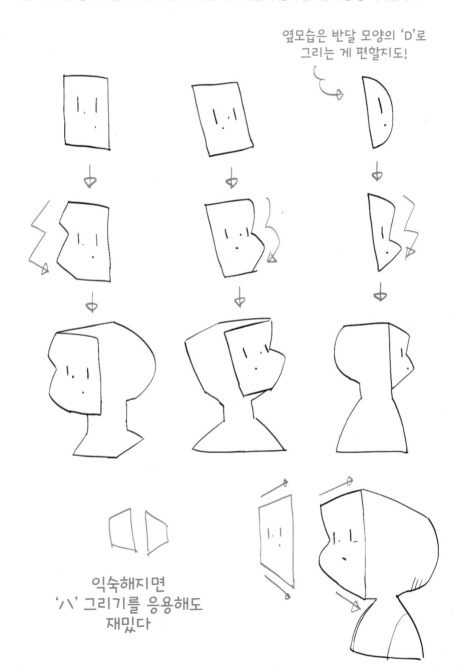

익숙해지면 'ハ' 그리기를 응용해도 재밌다

뭔가 잘 안되면
다시 사각형으로 돌아가기!

반달

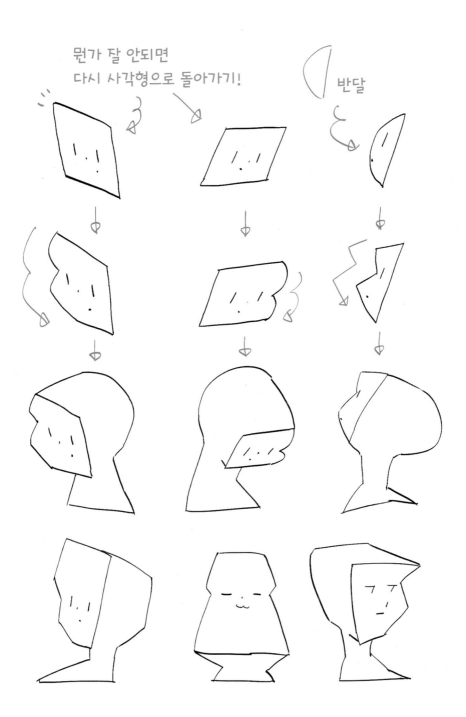

마지막으로 불필요한 선을 지운다

네모난 얼굴은 어디까지나 보조선이었으므로 마지막에 필요 없는 선을 지우면 기본적인 형태가
완성됩니다. 아직 머리카락 묘사가 남아 있는데, 먼저 그린 두상을 잘 살펴보면서 흐름을 거스르지
않게끔 자연스럽게 덧그리면 됩니다. 자세한 내용은 '헤어 그리는 법(p.114)'을 참고해 주세요.

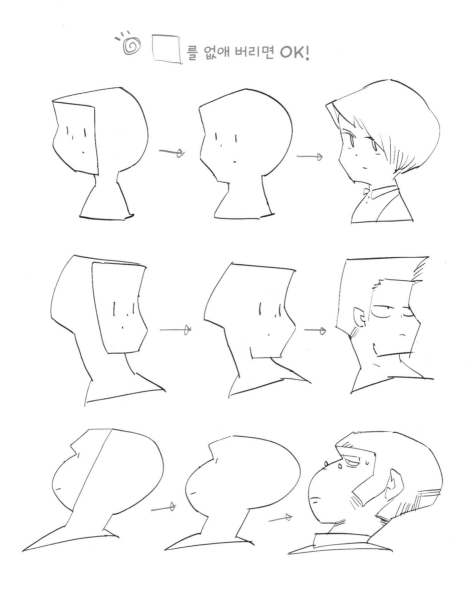

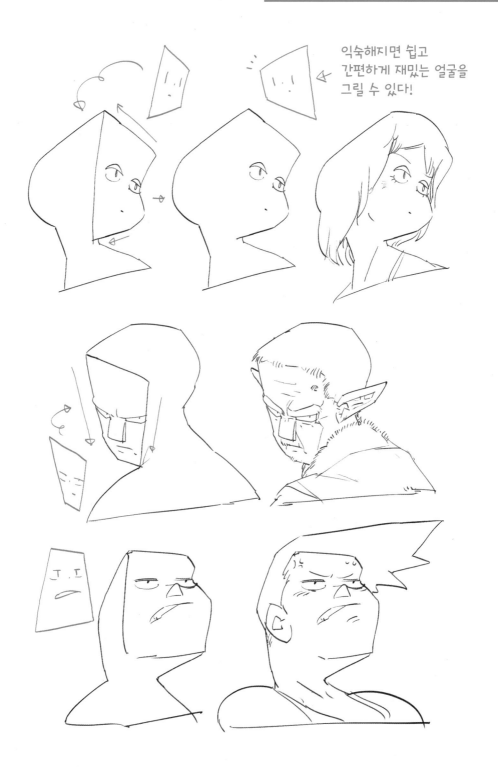

익숙해지면 쉽고
간편하게 재밌는 얼굴을
그릴 수 있다!

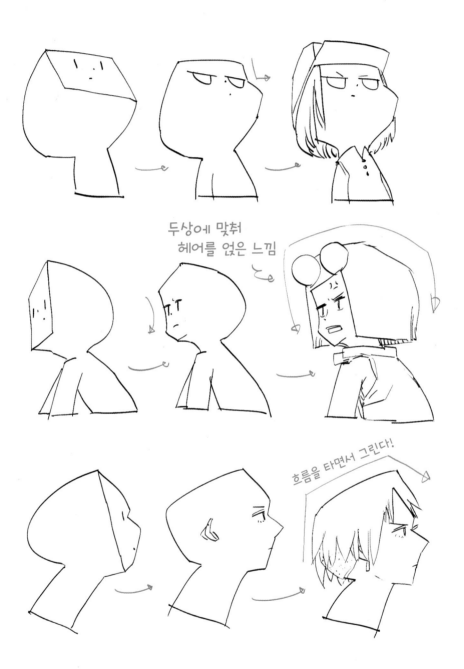

두상에 맞춰
헤어를 얹은 느낌

흐름을 타면서 그린다!

익숙해지면 다양하게
응용할 수 있다~

은근히
재밌는 걸…

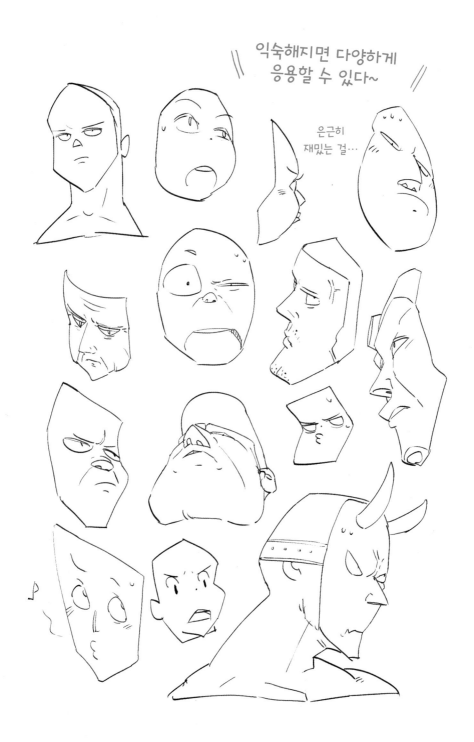

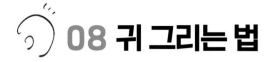

08 귀 그리는 법

사실적인 묘사를 추구하다 보면 고민의 늪에 빠질 수 있지만, 생각하기에 따라 아주 간단하게 끝낼 수도 있는 팔색조 같은 부위가 바로 귀입니다. 그래서 매력적이지요. 그럼 함께 그려 볼까요?

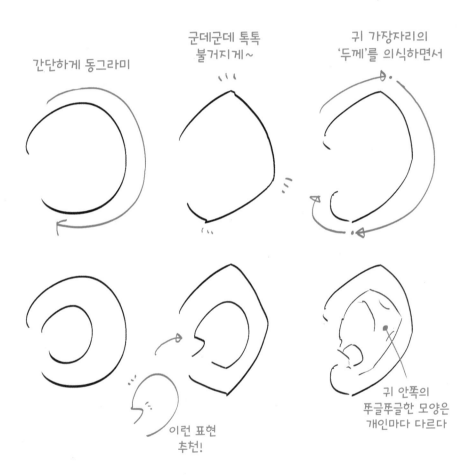

간단하게 동그라미

군데군데 톡톡 불거지게~

귀 가장자리의 '두께'를 의식하면서

이런 표현 추천!

귀 안쪽의 푸글푸글한 모양은 개인마다 다르다

우선 동그라미로 익숙해지자

가장 간단한 방법은 동그라미 두 개를 슥슥 그려서 '귀! 귓구멍!'이라고 해버리는 거예요. 좀 더 그럴듯한 모양으로 다듬고 싶다면 세 군데 정도 돌출된 윤곽을 넣어 보세요.

동그라미라면 모든 각도에 대응할 수 있다

동그라미 귀가 편리한 점은 앞모습, 옆모습, 뒷모습 모두 비슷하게 그려도 대략 어울린다는 점이에요. 반면 실제 귀는 앞, 옆, 뒤가 모두 다르게 보이지요. 좀 더 사실적으로 묘사할 경우에는 각도에 따라 아예 다른 부위라고 생각하며 연습하는 편이 모양을 익히기 쉽습니다.

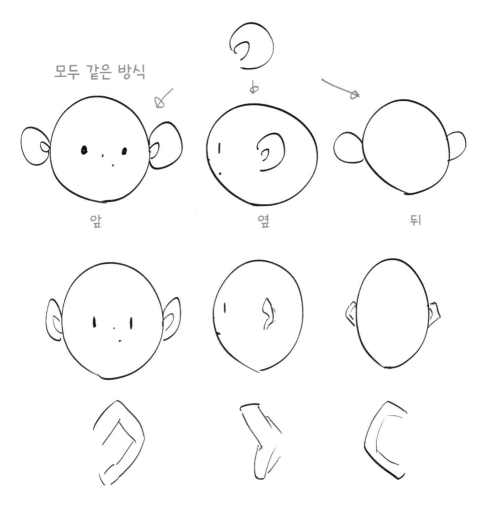

모두 같은 방식

앞　　　　옆　　　　뒤

조금 더 신경 쓴 경우 (뒤에서 살펴볼 예정)

각도에 따라 귀의 가로폭을 달리해 그린다

각도에 따른 미세한 차이를 반영해 그리는 건 아무래도 시간이 걸립니다. 일단 단순하게 각도에 따라 '조금 좁혀 그린다' 정도의 생각으로 표현하는 것도 괜찮아요. 귀가 붙어 있는 형태, 뒤로 젖혀 있는 정도도 개인마다 다르므로 여기서는 대략적인 형태만 익혀 보자고요.

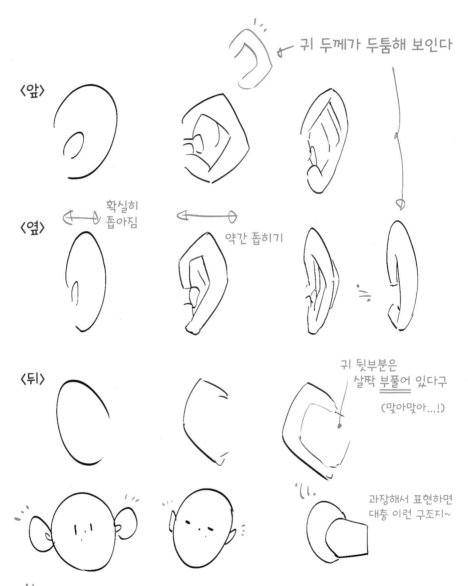

귀 두께가 두툼해 보인다

〈앞〉

〈옆〉

확실히 좁아짐

약간 좁히기

〈뒤〉

귀 뒷부분은 살짝 부풀어 있다구

(맞아맞아...!)

과장해서 표현하면 대충 이런 구조지~

귀가 앞으로 펼쳐진 사람도 있고 뒤로 젖혀진 사람도 있듯이 사실 귀 모양은 제각각! (사람들의 귀를 관찰해 보자)

귀 가장자리의 '두께'를 표현한다

귀를 그릴 때 가장 흥미로운 부분이 바로 귀 가장자리, 즉 귓바퀴의 '두께'입니다. '두께가 있는 부분'으로 귀를 인식하면 다양하게 바꿔 보는 재미가 생겨요. 인간이 아닌 캐릭터를 그릴 때도 독특한 귀 이미지를 표현하기 위해 아주 중요한 아이디어지요.

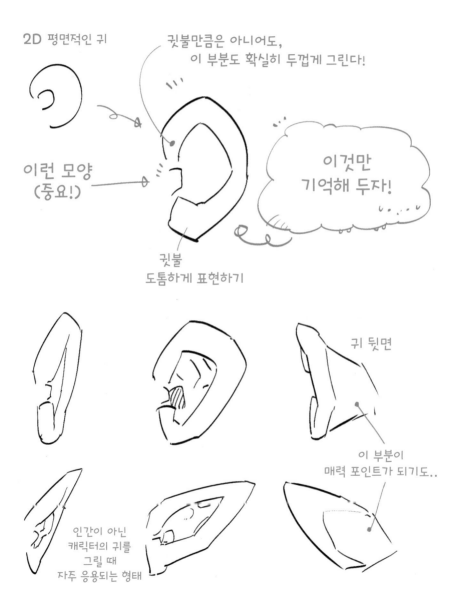

2D 평면적인 귀

귓불만큼은 아니어도,
이 부분도 확실히 두껍게 그린다!

이런 모양
(중요!)

이것만
기억해 두자!

귓불
도톰하게 표현하기

귀 뒷면

이 부분이
매력 포인트가 되기도..

인간이 아닌
캐릭터의 귀를
그릴 때
자주 응용되는 형태

이제 귀의 안쪽을 그려 보자

귀에서 많이들 어려워하는 부분이 바로 '귀 안쪽'이지요. 세세한 영역마다 명칭이 붙어 있는 듯하지만, 여기서는 그런 건 모두 잊고 '짜증 표시'를 넣어 주기로 합니다. 이것만으로도 충분히 정교한 인상을 줄 수 있답니다.

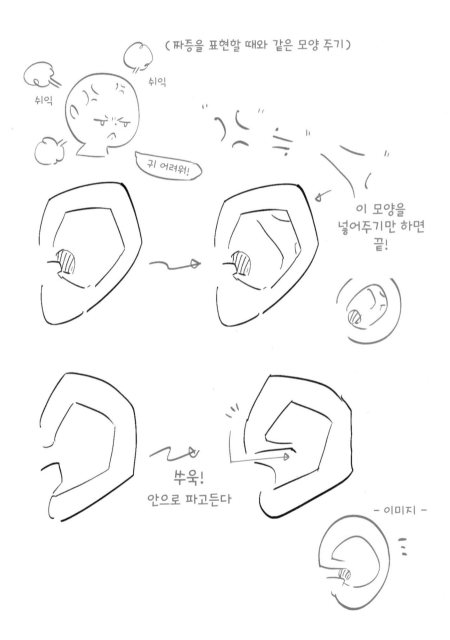

(짜증을 표현할 때와 같은 모양 주기)

쉬익

쉬익

귀 어려워!

이 모양을 넣어주기만 하면 끝!

누욱!
안으로 파고든다

– 이미지 –

여섯 단계 묘사로 '그럴싸한 귀' 완성!

지금까지 설명한 내용을 여섯 단계로 정리하면 이렇습니다. 5단계에서 귓바퀴가 안쪽으로 '쑤욱!' 들어가는 부분은 요령이 필요할 듯한데, 짜증 표시에 딱 막힌다는 느낌을 떠올리면 도움이 될 거예요.

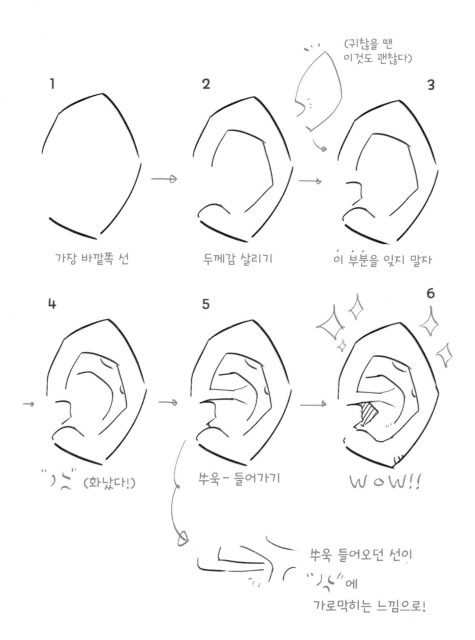

(귀찮을 땐 이것도 괜찮다)

1 가장 바깥쪽 선

2 두께감 살리기

3 이 부분을 잊지 말자

4 ")￢" (화났다!)

5 쑤욱— 들어가기

6 W OW!!

쑤욱 들어오던 선이 ")￢"에 가로막히는 느낌으로!

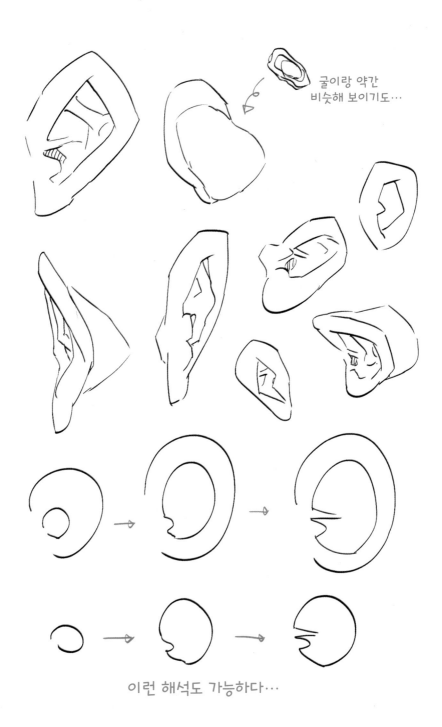

굴이랑 약간
비슷해 보이기도…

이런 해석도 가능하다…

이런 식으로 그리는 것도 괜찮을 거 같아
(아이디어를 내보자!)

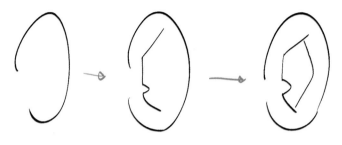

다른 각도에서의 귀를 그릴 때는…

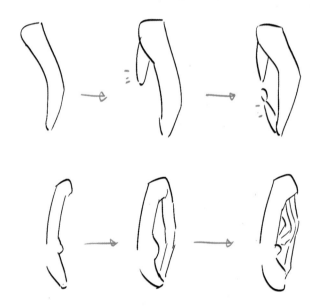

귓바퀴의 도톰한 부분을 먼저 그리고 시작하면 편하다

오~그렇구나!

귀는 대체로 '머리의 중간쯤'에 붙어 있다

가장 중요한 부분을 지나칠 뻔했네요. 바로 귀가 붙어 있는 위치입니다. 귀는 머리 중간쯤에 붙어 있는데요. 가운데를 기준으로 앞쪽에 그리기보다는 뒤쪽에 그리는 편이 덜 어색하고 자연스러워 보입니다. 영 애매할 때는 '얼굴에서 좀 먼가…?' 싶은 곳에 그리면 실패를 줄일 수 있답니다.

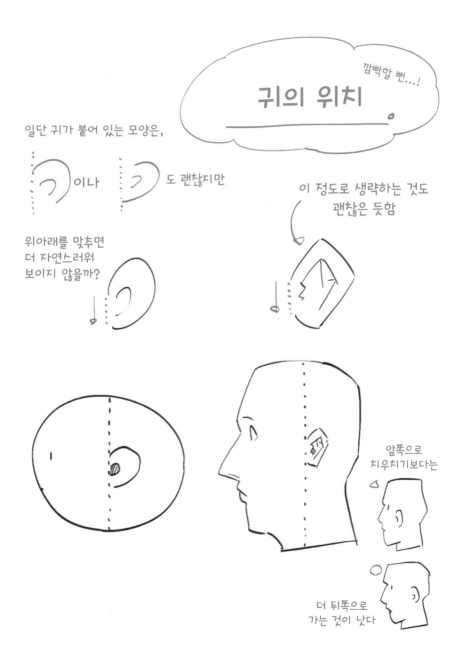

획수나 선의 길이에 변화를 주면서 그려 보자

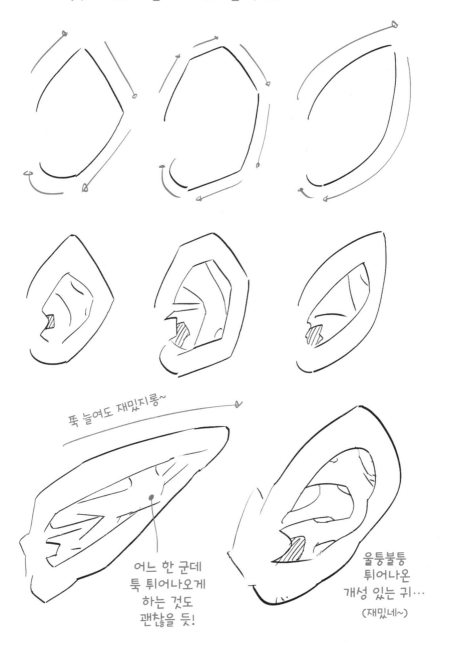

똑 늘여도 재밌지롱~

어느 한 군데
툭 튀어나오게
하는 것도
괜찮을 듯!

울퉁불퉁
튀어나온
개성 있는 귀…

(재밌네~)

다양한 각도에서 그리는 귀의 모양

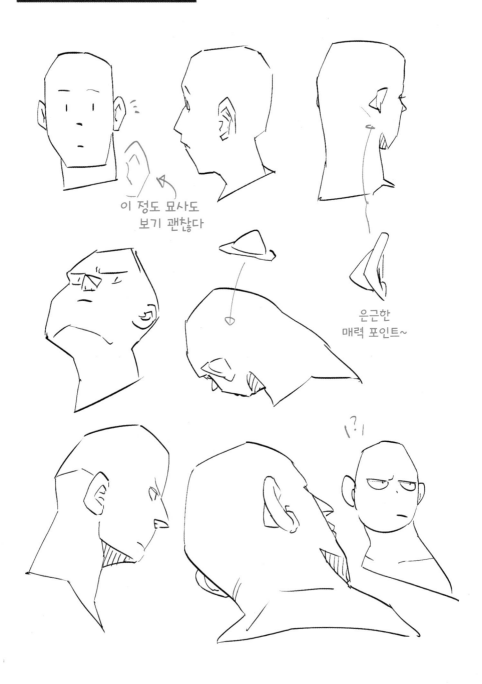

이 정도 묘사도
보기 괜찮다

은근한
매력 포인트~

〈위에서 바라본 귀〉

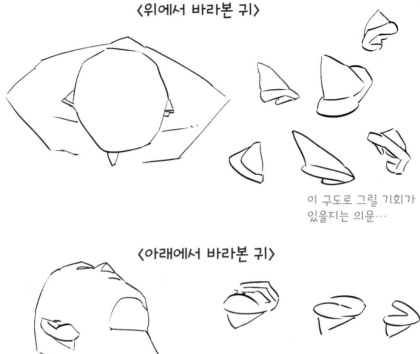

이 구도로 그릴 기회가
있을지는 의문…

〈아래에서 바라본 귀〉

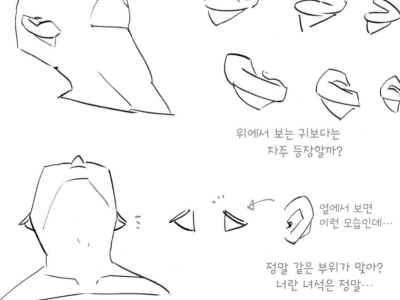

위에서 보는 귀보다는
자주 등장할까?

옆에서 보면
이런 모습인데…

정말 같은 부위가 맞아?
너란 녀석은 정말…

귓불부터 그리는 패턴

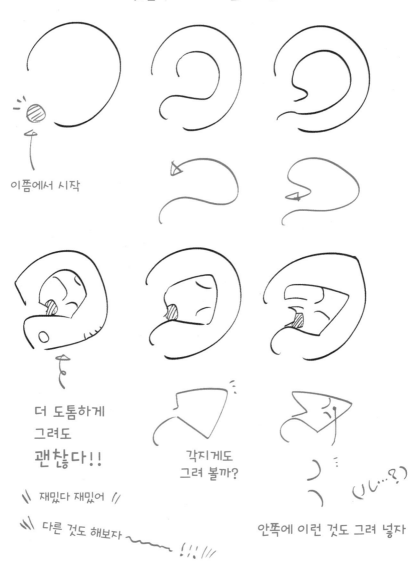

이쯤에서 시작

더 도톰하게
그려도
괜찮다!!

\\ 재밌다 재밌어 //

\\\ 다른 것도 해보자 ~~~

!!! //

각지게도
그려 볼까?

(ㅣㄴ…?)

안쪽에 이런 것도 그려 넣자

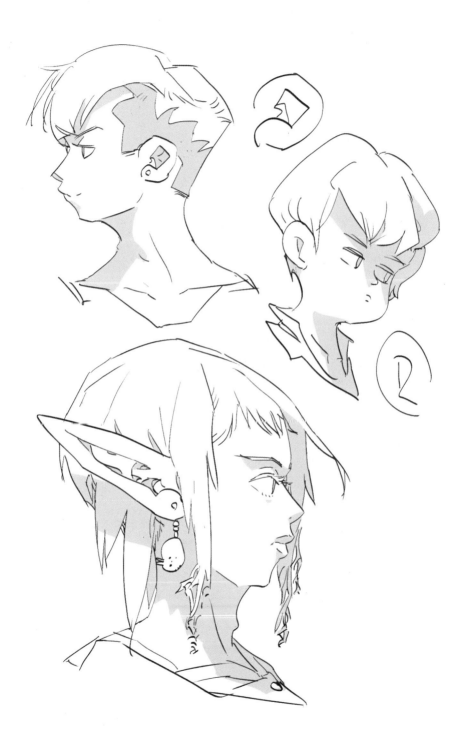

09 입 그리는 법

최근 일러스트 업계에서는 입을 거의 생략하거나 단순화해 그리는 경향이 있습니다.
본인의 취향에 맞는 적당한 스타일을 찾아봅시다.

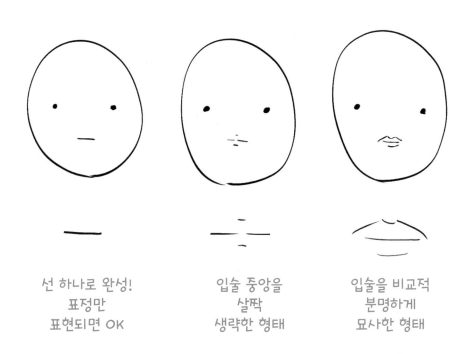

선 하나로 완성!
표정만
표현되면 OK

입술 중앙을
살짝
생략한 형태

입술을 비교적
분명하게
묘사한 형태

입술을 어느 정도 강조할지 정한다

입은 선 하나로도 그릴 수도 있습니다.
하지만 '너무 대충 그린 거 아닌가' 하는 인상으로 보일 수도 있으니
입술 중앙을 약간만 생략하고 위아래 입술선을 살짝 표현해
부드러운 인상을 주는 방법이 인기입니다.
좀 더 정교한 형태로 그리고 싶을 때도 입술을 너무 자세히 묘사하면
'두꺼비' 입술이 되어서 인상이 투박하거나 강해질 수 있으므로 주의합니다.

옆모습에서의 입술 표현에 주의한다

한껏 데포르메한 입은, 옆모습일지라도 얼굴 중간쯤에 대충 그리게 되므로 입술을 명확하게 그릴 일이 많지 않아요. 나름대로 얼굴 방향에 맞춰 입을 그릴 때 입술이 등장합니다. 물론 그때도 입의 방향은 앵글에 맞춰 그리지만, 입술 볼륨은 생략하기도 하지요.

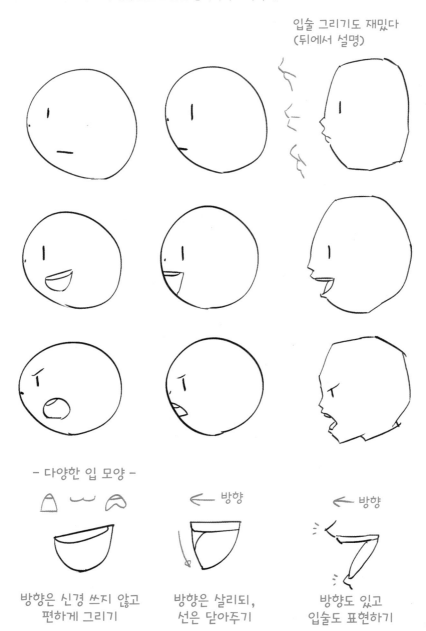

입술 그리기도 재밌다
(뒤에서 설명)

- 다양한 입 모양 -

← 방향

← 방향

방향은 신경 쓰지 않고
편하게 그리기

방향은 살리되,
선은 닫아주기

방향도 있고
입술도 표현하기

'오목하게 들어간 부분'을 표현한다

입술을 정직하게 그리면 존재감이 너무 과해질 수 있다고 앞에서 말했었지요. 이에 대한 대책으로 입술 윤곽을 다 그리는 것이 아니라 '오목하게 들어간 부분'만 살짝 그리는 방법이 있습니다. 물론 원하는 얼굴상이 따로 있다면 그에 맞게 그리면 됩니다.

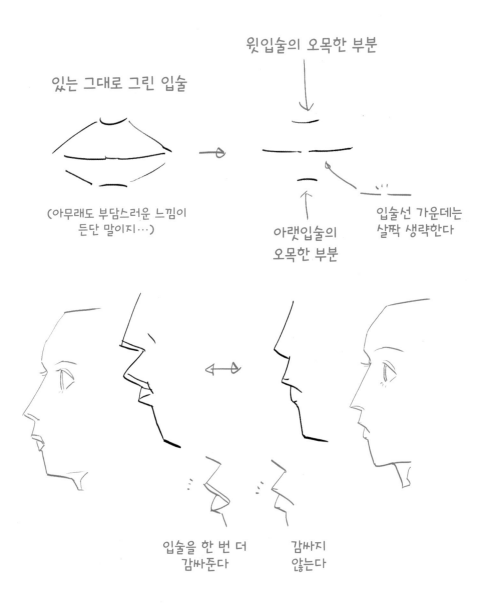

윗입술의 오목한 부분

있는 그대로 그린 입술

(아무래도 부담스러운 느낌이 든단 말이지⋯)

아랫입술의 오목한 부분

입술선 가운데는 살짝 생략한다

입술을 한 번 더 감싸준다

감싸지 않는다

윗니의 높이는 가급적 바꾸지 않는다

흔히 오해하기 쉬운 부분인데, 입 모양이나 표정이 바뀌어도 윗니의 위치는 바뀌지 않는다는 점을 기억하세요. 입술 모양은 무척 변화무쌍합니다. 그러나 그 격렬한 변화에 이끌려 윗니 위치도 제각기 다르게 그려 버리면 얼굴이 부자연스러워 보이는 원인이 되지요.

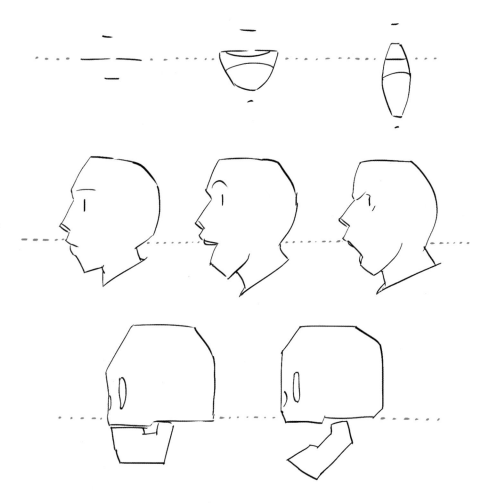

표정이 바뀌어도 윗니 높이는 변하지 않는다!

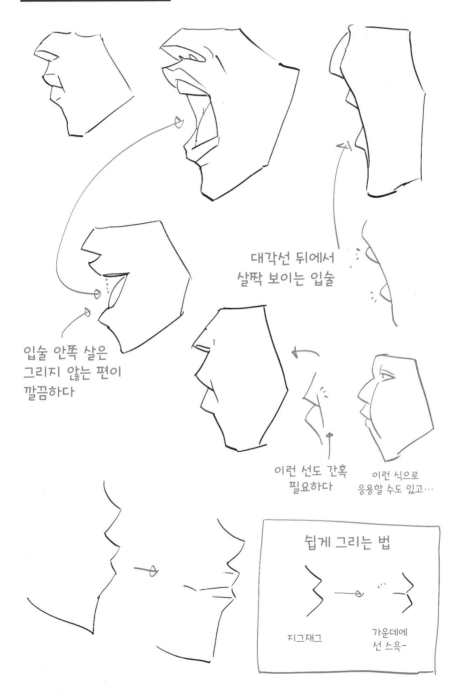

대각선 뒤에서
살짝 보이는 입술

입술 안쪽 살은
그리지 않는 편이
깔끔하다

이런 선도 간혹
필요하다

이런 식으로
응용할 수도 있고…

쉽게 그리는 법

지그재그

가운데에
선 스윽-

102

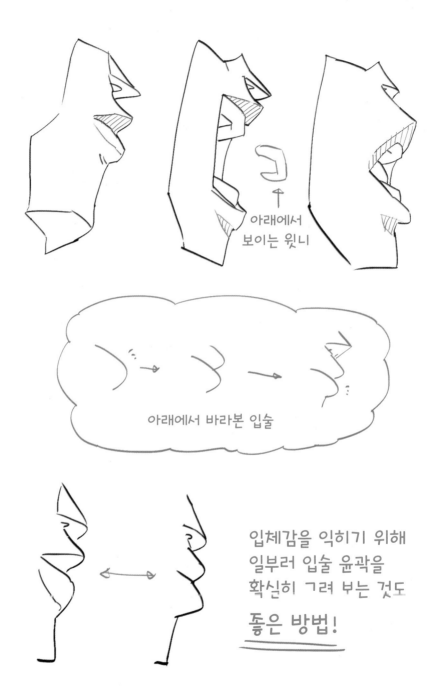

아래에서
보이는 윗니

아래에서 바라본 입술

입체감을 익히기 위해
일부러 입술 윤곽을
확신히 그려 보는 것도

좋은 방법!

위에서 내려다본 입 모양

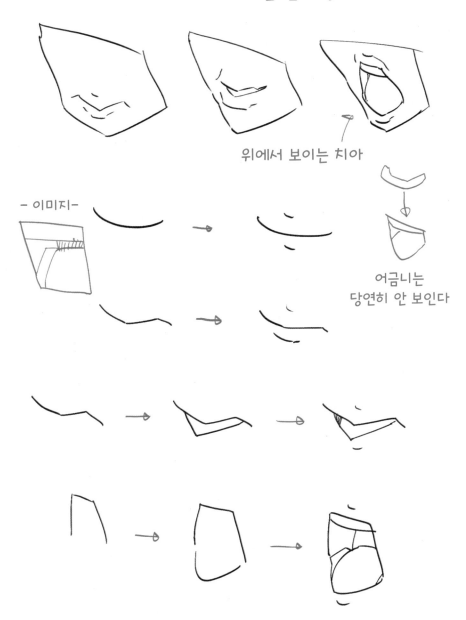

위에서 보이는 치아

- 이미지-

어금니는
당연히 안 보인다

아래에서 올려다본 입 모양

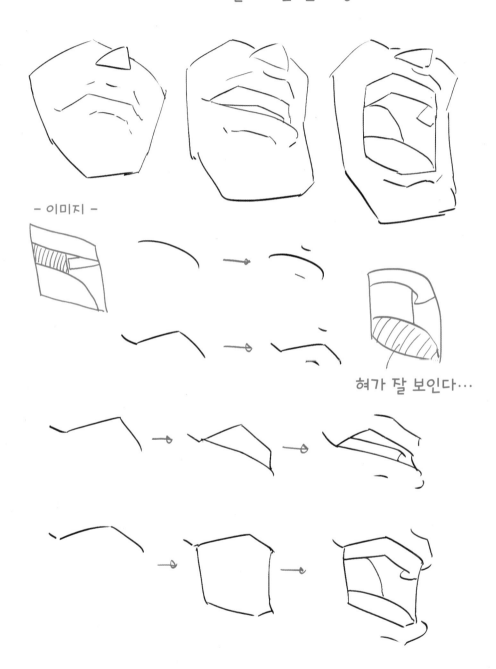

- 이미지 -

혀가 잘 보인다...

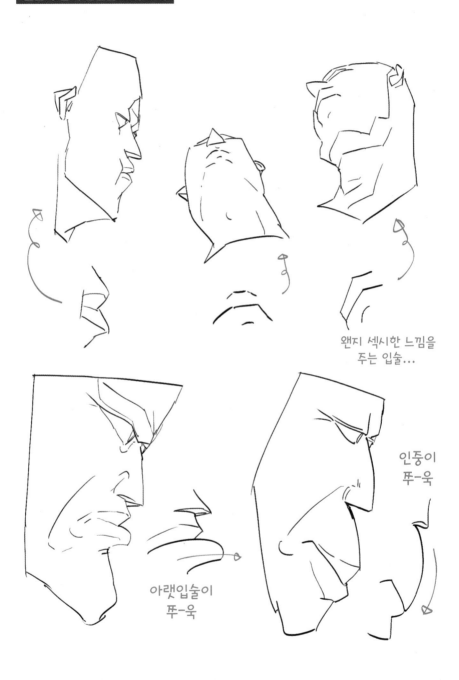

얼굴과 함께 입술을 그려 보자

왠지 섹시한 느낌을
주는 입술...

인중이
쭈-욱

아랫입술이
쭈-욱

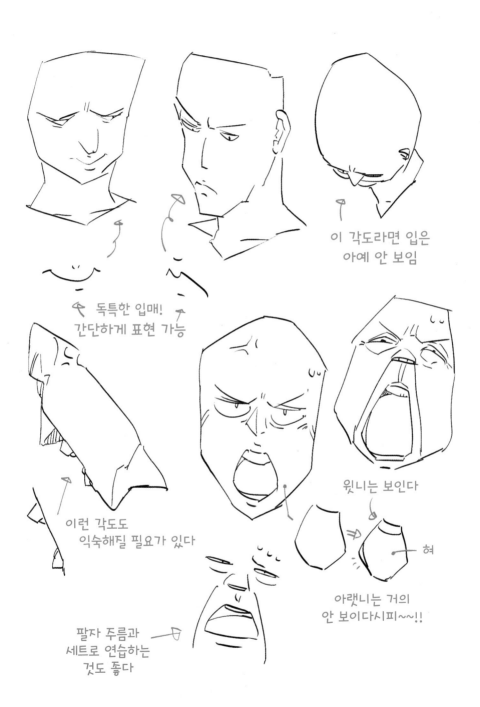

이 각도라면 입은
아예 안 보임

독특한 입매!
간단하게 표현 가능

이런 각도도
익숙해질 필요가 있다

윗니는 보인다

혀

아랫니는 거의
안 보이다시피~~!!

팔자 주름과
세트로 연습하는
것도 좋다

10 코 그리는 법

최근 트렌드에서 코는 점 하나로 끝내거나 상황에 따라 아예 생략되기도 하는 불우한 (?) 처지에 놓여 있지만, 캐릭터 특히 조연의 얼굴을 다채롭게 만들기 위해서 빼놓을 수 없는 부위입니다. 그럼 한번 살펴봅시다.

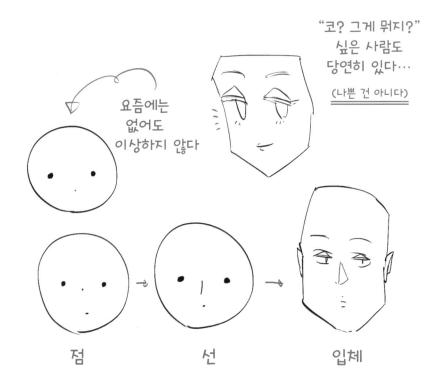

"코? 그게 뭐지?" 싶은 사람도 당연히 있다…

(나쁜 건 아니다)

요즘에는 없어도 이상하지 않다

점 선 입체

입체적인 코 그리기에 단계적으로 접근한다

여러분이 목표로 하는 작화 스타일이 애초부터 코를 그리지 않는 쪽일 수도 있겠지요. 만약 그런 경우라면 고민할 것 없이 이 부분은 넘어가도 괜찮아요. 점이나 선 정도로 코를 처리하는 경우도 특별히 알아둘 내용은 없습니다. 그러므로 여기서는 입체적인 코 그리기의 바로 직전 단계쯤에서 이야기를 시작해 볼까 합니다.

있는 그대로 코를 그리면 인상이 딱딱해진다

일단 코를 너무 사실적으로 그리면 대개 투박하거나 경직된 인상이 된다는 점을 알아둡시다. 얼굴 한가운데에 위치하는 코는 눈에 매우 잘 띄기 때문에 전체적인 인상에 큰 영향을 미치지요(코가 점점 생략되는 경향에는 이런 이유도 있는 듯합니다). 그러나 그만큼 '재밌게 가지고 놀 수 있는' 부분이며, 개성 있는 캐릭터를 연출하기 좋은 부위이기도 해요.

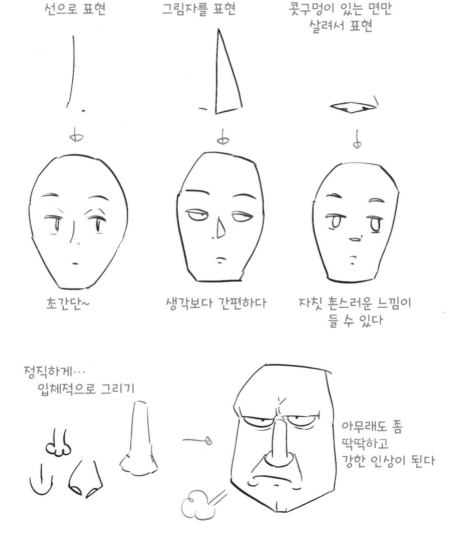

선으로 표현

그림자를 표현

콧구멍이 있는 면만 살려서 표현

초간단~

생각보다 간편하다

자칫 촌스러운 느낌이 들 수 있다

정직하게…
입체적으로 그리기

아무래도 좀 딱딱하고 강한 인상이 된다

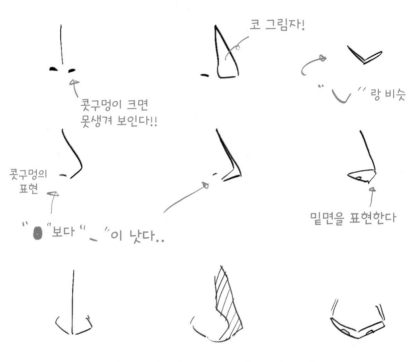

코 그림자!

콧구멍이 크면
못생겨 보인다!!

콧구멍의
표현

" 〃 "랑 비슷

밑면을 표현한다

" ● "보다 " ⌣ "이 낫다..

조금 더 정교하게 그리면 이런 느낌…

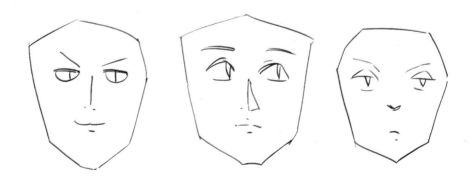

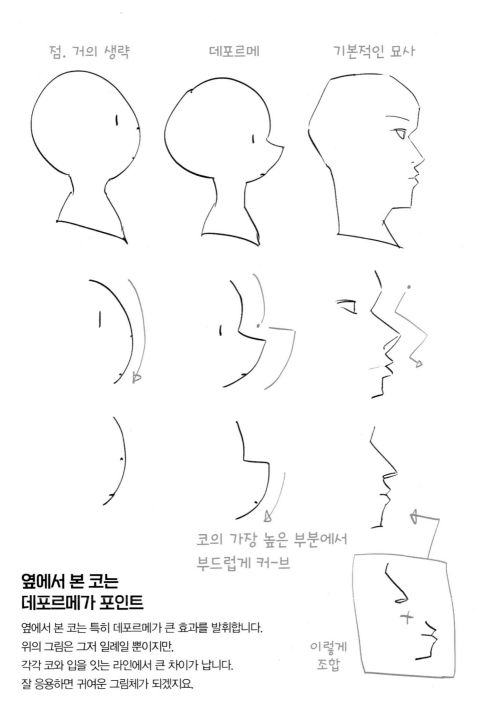

점. 거의 생략

데포르메

기본적인 묘사

코의 가장 높은 부분에서
부드럽게 커-브

이렇게
조합

옆에서 본 코는
데포르메가 포인트

옆에서 본 코는 특히 데포르메가 큰 효과를 발휘합니다.
위의 그림은 그저 일례일 뿐이지만,
각각 코와 입을 잇는 라인에서 큰 차이가 납니다.
잘 응용하면 귀여운 그림체가 되겠지요.

여러 가지 코 모양

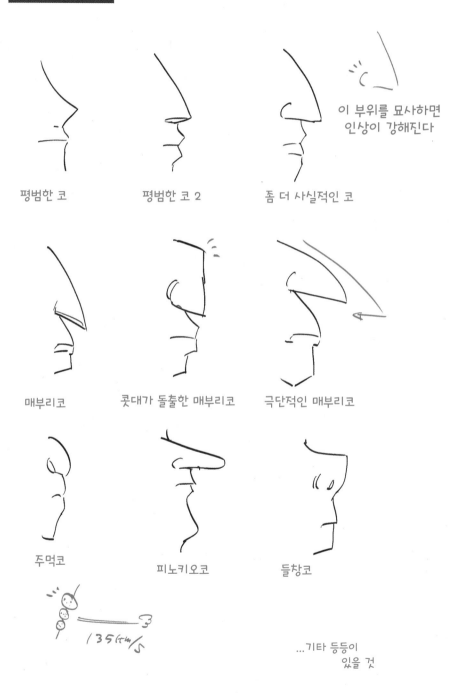

평범한 코

평범한 코 2

좀 더 사실적인 코

이 부위를 묘사하면
인상이 강해진다

매부리코

콧대가 돌출한 매부리코

극단적인 매부리코

주먹코

피노키오코

들창코

135km/s

...기타 등등이
있을 것

기본형

투박해진다

투박해진다

없어도 괜찮다

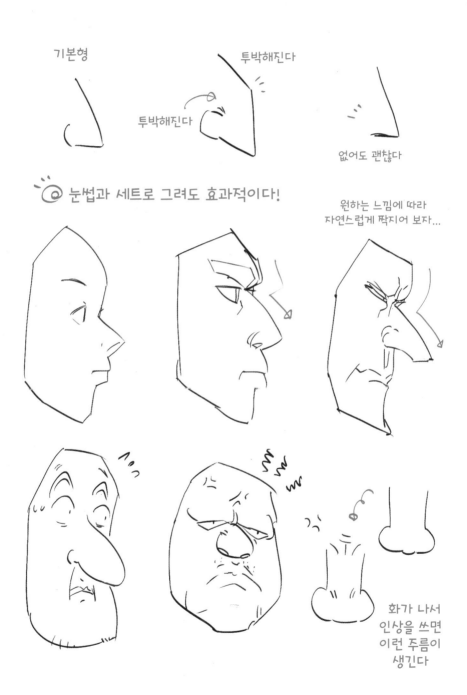

👁 눈썹과 세트로 그려도 효과적이다!

원하는 느낌에 따라
자연스럽게 짝지어 보자...

화가 나서
인상을 쓰면
이런 주름이
생긴다

11 헤어 그리는 법

"얼굴 같은 부위는 늘상 연습하니까 조금씩 실력이 늘지만, 머리 모양은 항상 대충 그리게 돼요….”라고 말하는 분들에게 소개합니다. (저 역시 그렇거든요.)

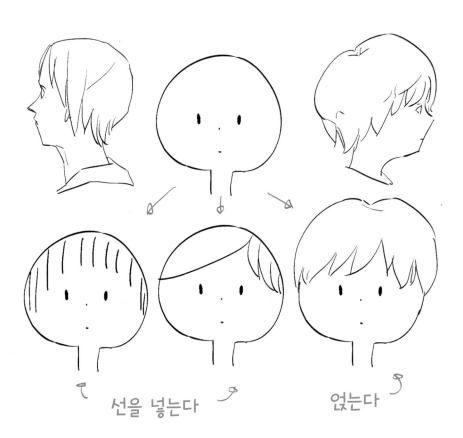

선을 넣는다

없는다

선으로 그릴 것인지,
덩어리(입체)로 그릴 것인지 정한다

사실 머리 모양을 꼭 입체적으로 그릴 필요는 없어요. 선으로 그렸을 때 오히려 보기 좋은 예도 얼마든지 있습니다. 여기서는 먼저 '선'으로 공략하는 방법을 소개해 볼게요.

머리의 전체 실루엣을 그린 다음 선을 넣는다

'머리카락부터 그려야 한다'고 정해진 법칙은 없습니다. 전체적인 형태(윤곽선)를 먼저 잡고, 선으로 '나눠 나간다'는 느낌으로 그리는 게 더 쉬울 수도 있어요.

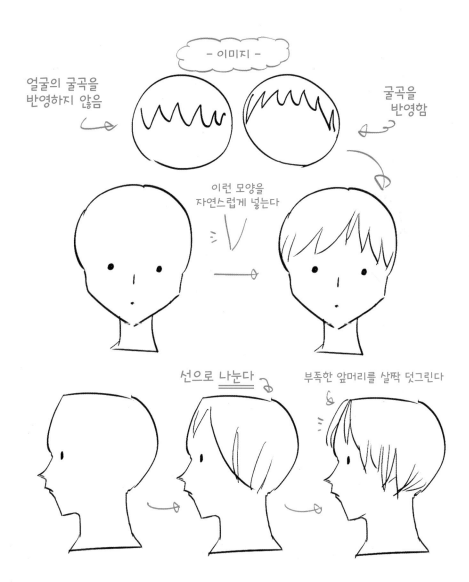

머리의 윤곽선은 그대로 두고 선만 더해 보자

start!

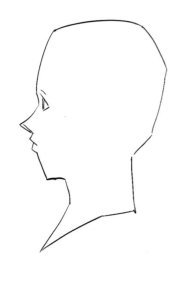

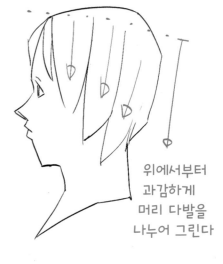

위에서부터
과감하게
머리 다발을
나누어 그린다

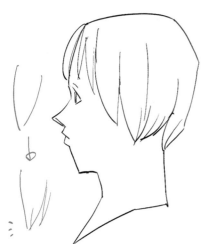

머리카락 끝은
가볍게 흩어진 모양을
살려 표현한다

앞머리를
정돈한다

실루엣을 먼저 정한 다음 세부적인 스타일을 그려 보자

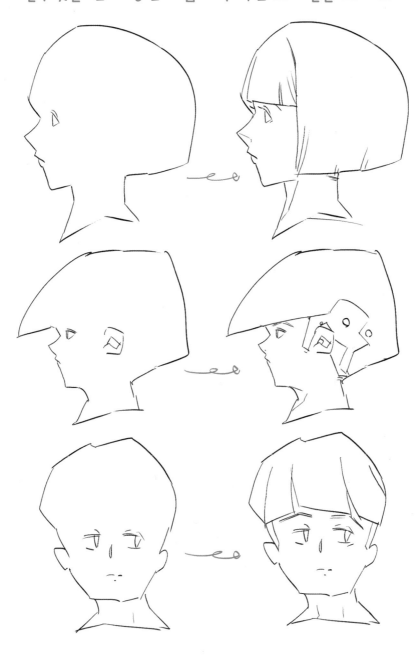

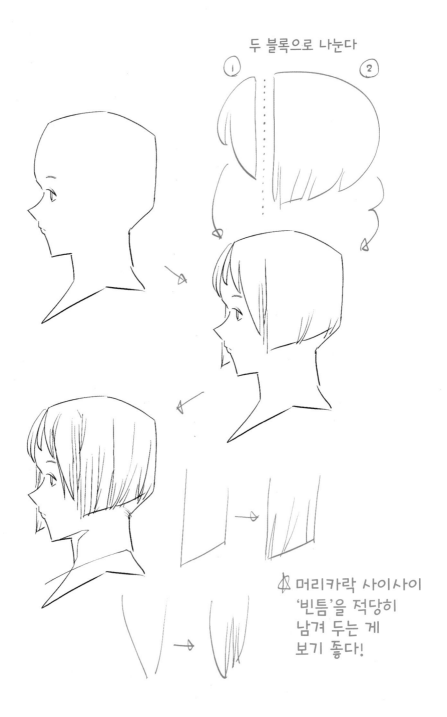

두 블록으로 나눈다

① ②

머리카락 사이사이
'빈틈'을 적당히
남겨 두는 게
보기 좋다!

그리는 순서에 따라 헤어스타일의 느낌이 달라진다

딱히 디자인을 의도하지 않고, 그림 그리는 순서를 바꾸기만 해도 제법 새로운 분위기의 헤어스타일을 그릴 수 있어요. 특히 앞머리를 그리는 순서를 달리하면 느낌을 간단히 바꿀 수 있지요.

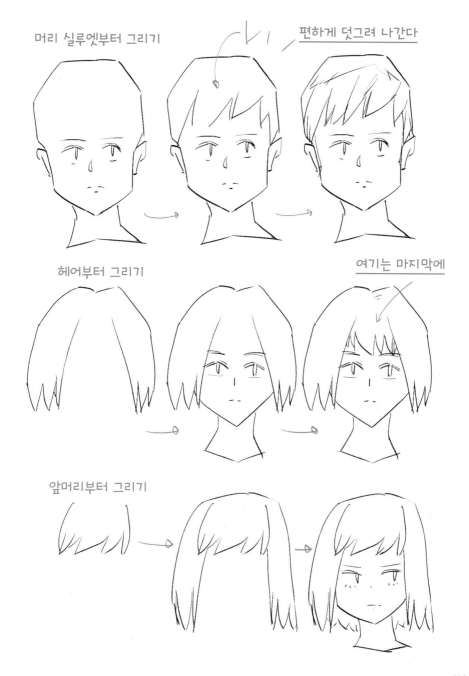

머리 실루엣부터 그리기

편하게 덧그려 나간다

헤어부터 그리기

여기는 마지막에

앞머리부터 그리기

먼저 덩어리로 나눈 후 선으로 다시 나눈다

때로는 머리카락을 묘사할 때 덩어리의 느낌으로 그려야 할까, 선으로 그려야 할까?'라는 선택지 앞에서 고민할지도 모르겠습니다. 어느 쪽을 선택하든, 저는 일단 덩어리로 파악해 블록을 나눠 그리는 습관을 익혀 둘 것을 추천합니다. 세부적인 부분을 선으로 그릴 때도 자연스러운 흐름을 따를 수 있고 머리카락 다발마다 나름의 볼륨감이 생깁니다.

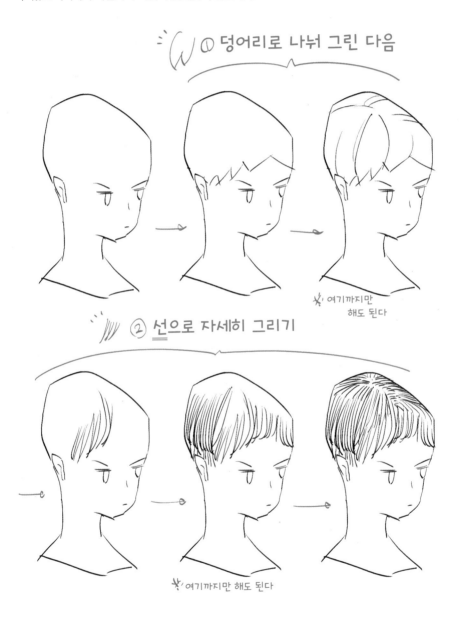

① 덩어리로 나눠 그린 다음

✱ 여기까지만 해도 된다

② 선으로 자세히 그리기

✱ 여기까지만 해도 된다

선　　　얇은 덩어리

이렇게 생각하고 그리자!

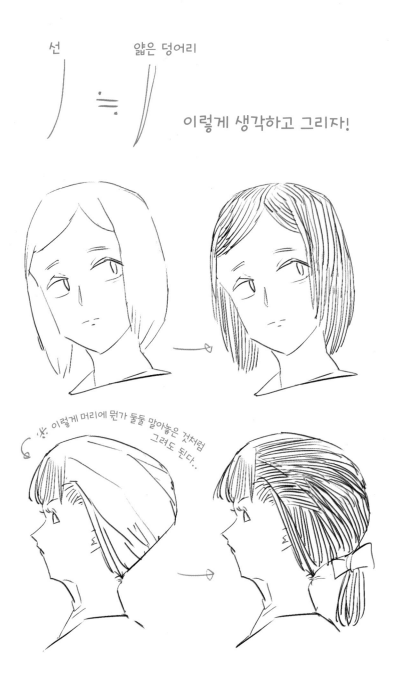

※ 이렇게 머리에 뭔가 둘둘 말아놓은 것처럼 그려도 된다..

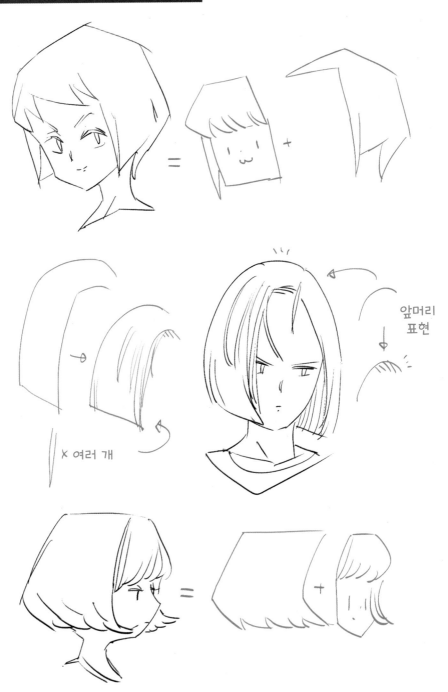

X 여러 개

앞머리
표현

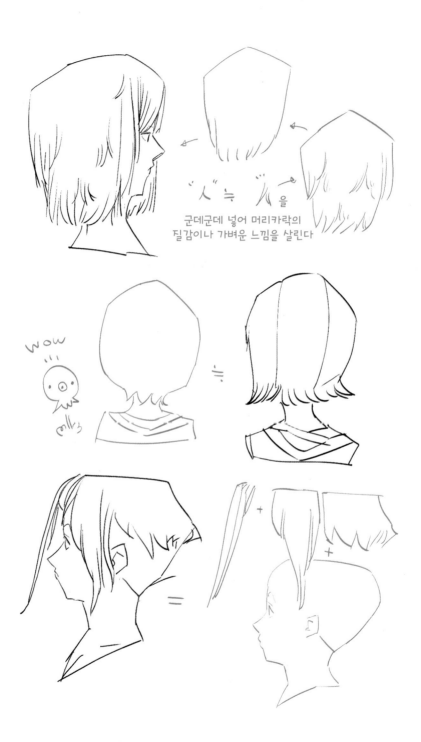

군데군데 넣어 머리카락의
질감이나 가벼운 느낌을 살린다

wow

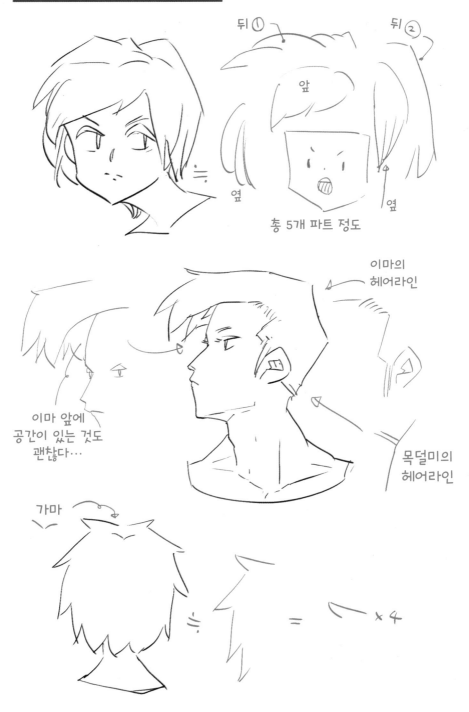

뒤①

뒤②

앞

옆

옆

총 5개 파트 정도

이마의
헤어라인

이마 앞에
공간이 있는 것도
괜찮흥···

목덜미의
헤어라인

가마

= × 4

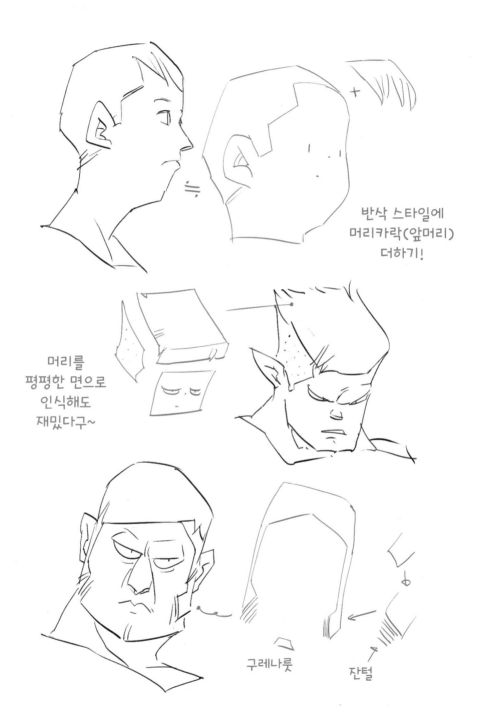

반삭 스타일에
머리카락(앞머리)
더하기!

머리를
평평한 면으로
인식해도
재밌다구~

구레나룻

잔털

헤어라인은 이런 식으로 설정

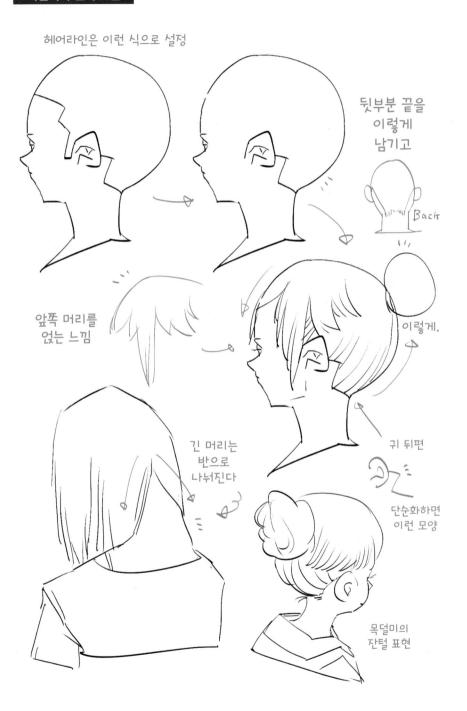

뒷부분 끝을
이렇게
남기고

Back

앞쪽 머리를
얹는 느낌

이렇게.

긴 머리는
반으로
나뉘진다

귀 뒤편

단순화하면
이런 모양

목덜미의
잔털 표현

머리카락의 흐름 표현

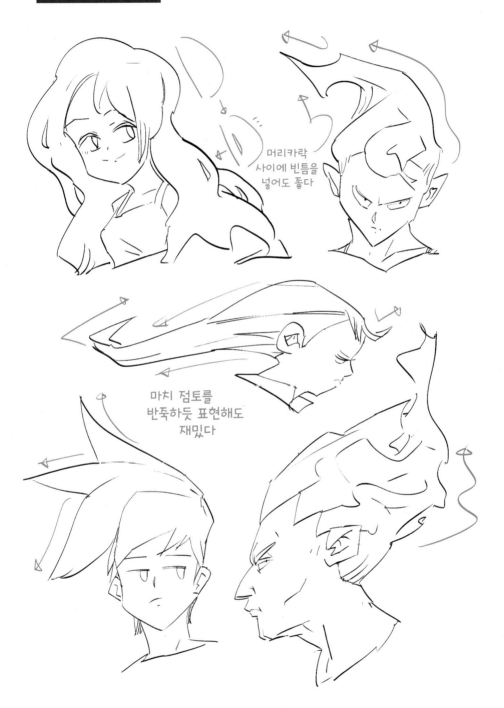

머리카락
사이에 빈틈을
넣어도 좋다

마치 점토를
반죽하듯 표현해도
재밌다

Q. 2차 창작만 하면 안 될까요?

A. 아무래도 1차 창작이 출판사 같은 관련 업계와 협업하기 유리한 면은 있지요

요즘에는 다양한 종류의 창작 이벤트가 있습니다.

2차 창작 중심의 이벤트도 있고, 1차 창작만 참여 가능한 이벤트도 있지요. 물론 어느 쪽에서 기량을 펼칠지는 개인의 자유이며, 무엇이 더 가치 있다는 등 확고한 우열의 기준이 있는 건 아니에요.

하지만 현실적으로 출판사나 편집자 입장에서 보면 2차 창작만 하는 작가에게 작품 의뢰를 하기는 여러모로 쉽지 않을 것이란 생각도 듭니다.

2차 창작을 주로 하는 작가에게 갑작스레 "뭔가 새로운 작품을 그려 보지 않겠습니까?"라고 의뢰하기보다는 이미 1차 창작물을 그리는 작가에게 "그 작품 저희랑 같이 해 보실래요?"라고 제안하는 것이 수월한 게 사실이니까요.

나중에 상업적으로 독립하고 싶은 마음이 있다면 1차 창작의 경험을 쌓아두는 게 다양한 가능성을 열 수 있다는 측면에서 분명 유리하다고 생각합니다.

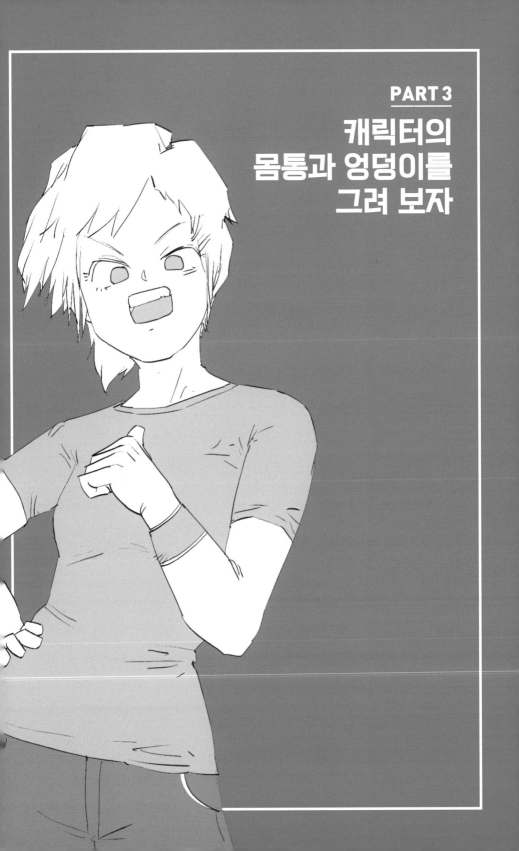

PART 3
캐릭터의
몸통과 엉덩이를
그려 보자

12 목~허리 그리는 법

목~허리 사이에 360도 회전하는 관절이 있는 것은 아니지만, 워낙 유연성이 뛰어난 부분이라 은근히 그리기가 까다롭습니다. 천천히 단계별로 알아보자고요.

우선 하나의 긴 사각형으로 생각한다

목에서 허리에 이르는 영역, 즉 몸통은 긴 척추에 갈비뼈와 골반이 연결되어 이루어집니다. 360도로 돌아가는 관절은 없으므로 일단 목~허리를 하나로 보고 '긴 사각형'으로 단순화해서 생각합시다. 우선 똑바로 선 자세를 그리는 것부터 시작해 볼게요.

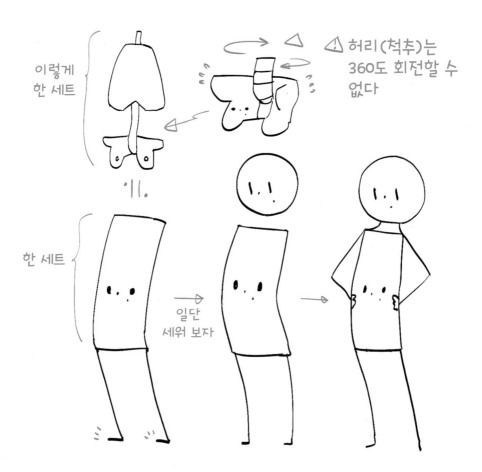

이렇게 한 세트

⚠ 허리(척추)는 360도 회전할 수 없다

한 세트

일단 세워 보자

엉덩이와 어깨를 만든다

사각형 몸통으로 서는 게 익숙해지면 여성과 남성을 간단히 구분해 그려 봅시다. 엉덩이의 볼륨을
더하거나, 어깨를 넓게 그리기만 해도 인상이 달라져요. 여성의 가슴 표현은 아직 어려울 수 있으
므로 여기서는 일단 넘어가도 좋아요.

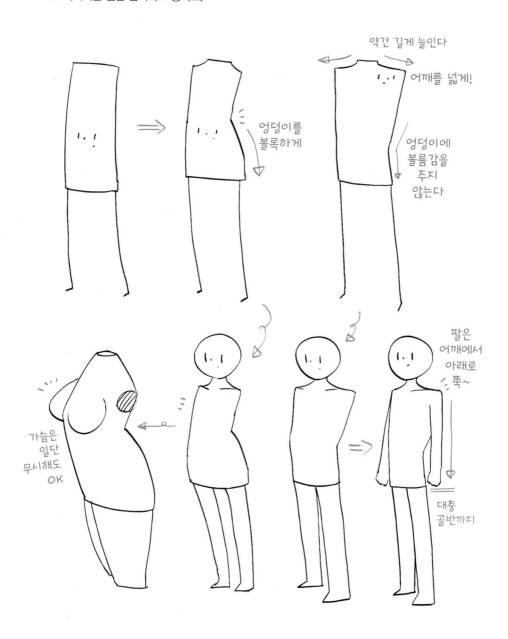

약간 길게 늘인다

어깨를 넓게!

엉덩이를
볼록하게

엉덩이에
볼륨감을
주지
않는다

가슴은
일단
무시해도
OK

팔은
어깨에서
아래로
쭉~

대충
골반까지

131

몸통을 사각형 외의 다른 모양으로 바꿔 보자

이 방법은 캐릭터별로 다양한 체형을 구상할 때 유용합니다. 사각형으로 묘사했던 몸통을 재미 삼아 여러 가지 형태로 바꿔가면서 실험하는 거예요. 허리 높이나 다리 길이, 머리 위치도 자유롭게 조정하면서 새로운 발견을 하는 기회로 삼아 보세요.

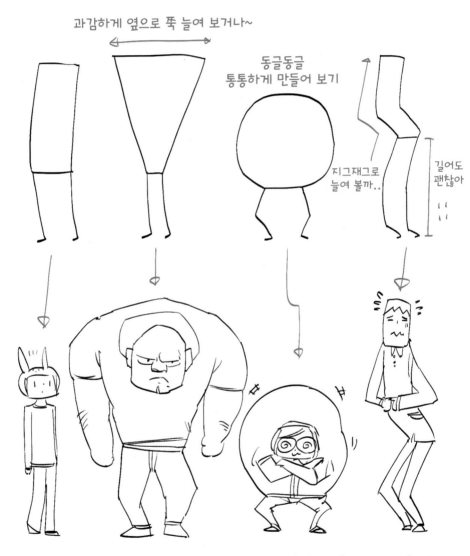

과감하게 옆으로 쭉 늘여 보거나~

동글동글
통통하게 만들어 보기

지그재그로
늘여 볼까..

길어도
괜찮아

체형이나 자세에 따라 성격이 엿보이기도 하지!

'단단, 말랑, 단단'으로 나눠 생각한다

사각형으로 묶어서 그렸던 몸통을 좀 더 세분화해서 표현해 볼게요. 위에서부터 '단단함–말랑함–단단함' 이렇게 세 블록으로 나눕니다. 뱃살을 붙이거나, 허리를 비틀고 기울이는 유연한 자세를 그릴 때 무척 편리하답니다.

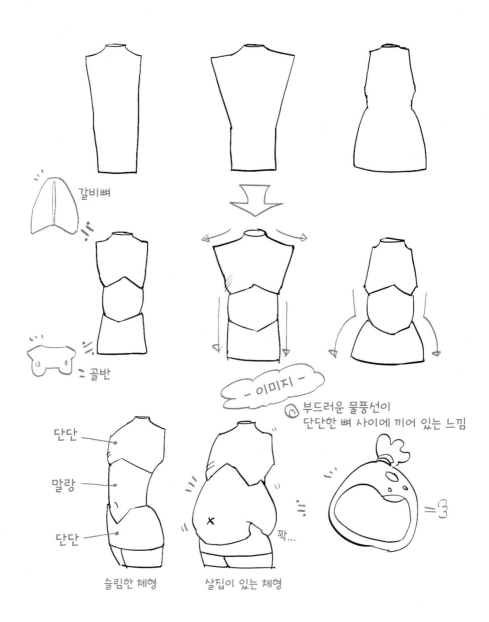

갈비뼈

이미지

골반

부드러운 물풍선이
단단한 뼈 사이에 끼어 있는 느낌

단단

말랑

단단

슬림한 체형

꽉...

살집이 있는 체형

허리~골반을
세 파트로 나눈다

지금까지 마치 푸딩 같은 모양으로 이 부위를 그렸다면, 여기서는 그림처럼 세 파트로 나누어 생각할 거예요. 허리에서 다리로의 연결부, 즉 고관절을 제대로 표현하기 위한 아이디어입니다.

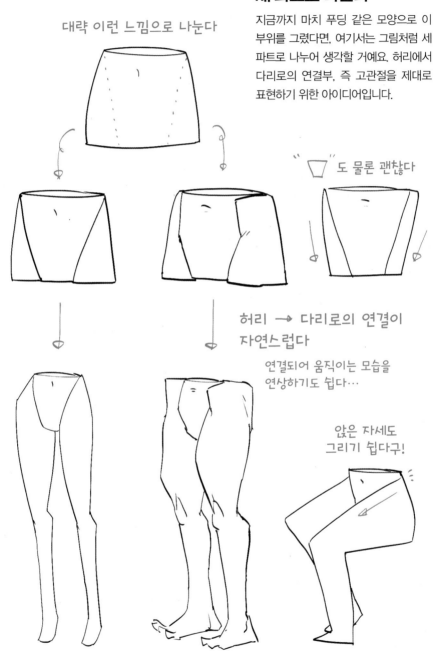

대략 이런 느낌으로 나눈다

"⬡" 도 물론 괜찮다

허리 → 다리로의 연결이 자연스럽다

연결되어 움직이는 모습을 연상하기도 쉽다…

앉은 자세도 그리기 쉽다구!

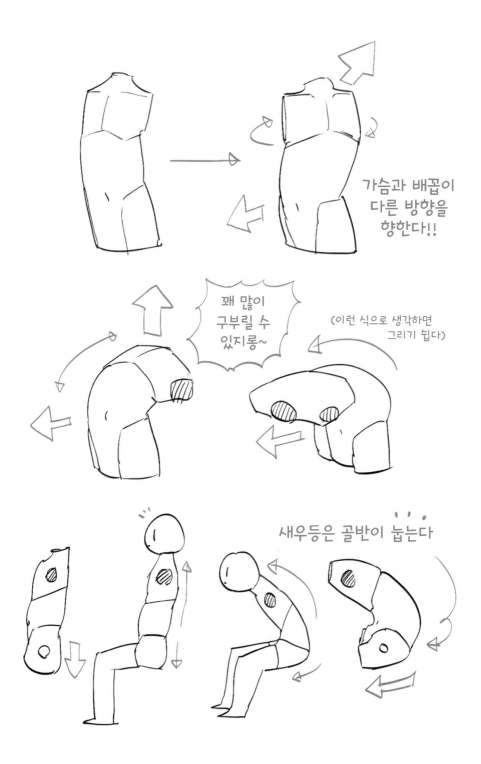

가슴과 배꼽이
다른 방향을
향한다!!

꽤 많이
구부릴 수
있지롱~

(이런 식으로 생각하면
그리기 쉽다)

새우등은 골반이 눕는다

몸통 그리기를 연습할 때…

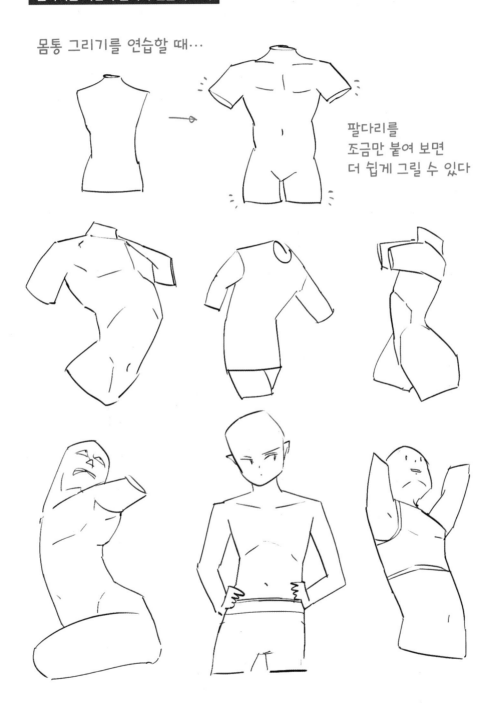

팔다리를
조금만 붙여 보면
더 쉽게 그릴 수 있다

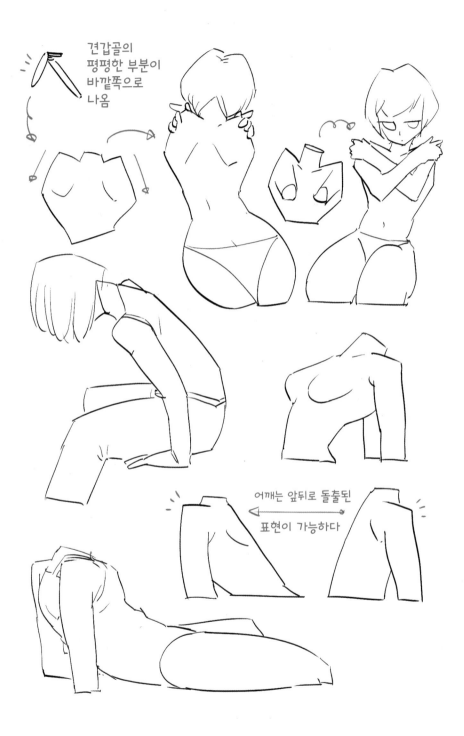

견갑골의
평평한 부분이
바깥쪽으로
나옴

어깨는 앞뒤로 돌출된
표현이 가능하다

 # 13 가슴 그리는 법

우선 기본형을 마스터하자

먼저 대표적인 가슴 형태 네 가지를 소개합니다. 여성의 가슴, 특히 글래머러스한 체형에서 포인트로 묘사되는 '가슴골'은 사실 속옷이나 옷에 의해 만들어지는 인공적인 모양이에요. 속옷을 착용하지 않은 경우 가슴골은 잘 생기지 않지요. 가슴골의 모양은 I형과 Y형 두 가지가 있습니다.

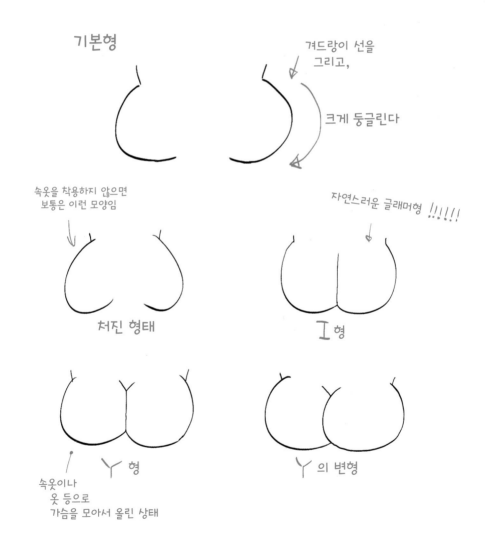

기본형

겨드랑이 선을 그리고,

크게 둥글린다

속옷을 착용하지 않으면 보통은 이런 모양임

자연스러운 글래머형 !!!!!!

처진 형태

I 형

속옷이나 옷 등으로 가슴을 모아서 올린 상태

Y 형

Y 의 변형

'가슴존'을 줄이지 않도록 주의한다

풍만한 가슴이든 작은 가슴이든 '가슴'이 차지하는 영역, 즉 '가슴존(Zone)'의 넓이는 변하지 않습니다. 체형에 따라 가슴의 크기를 조절할 때에도 이 가슴존은 변하지 않도록 의식해야 합니다(참고로 작가에 따라 가슴존 자체의 넓이는 다르게 해석되곤 합니다).

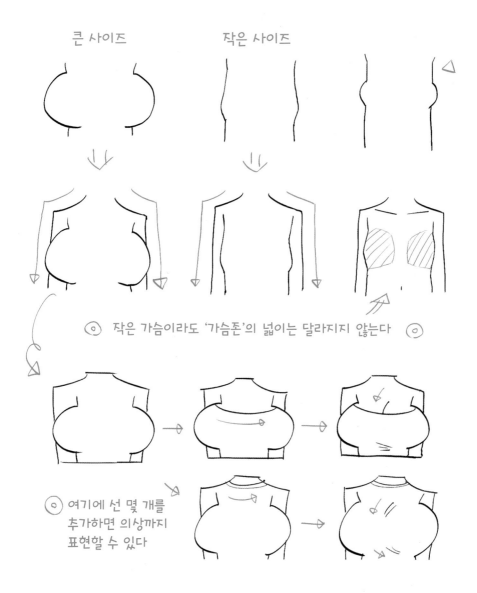

큰 사이즈 　　　　　 작은 사이즈

◎ 작은 가슴이라도 '가슴존'의 넓이는 달라지지 않는다 ◎

◎ 여기에 선 몇 개를 추가하면 의상까지 표현할 수 있다

과장해서 표현해 보자

가슴과 옷을 한 세트로 생각하고 연습하면 더 쉬워요. 때로는 옷의 실루엣을 무시하고 가슴의 형태를 과장해서 표현하기도 합니다. '현실적으로 가능한 모습인가?' 하는 논란이 있지만, 가슴 그리는 연습을 하는 데는 무척 유용하답니다.

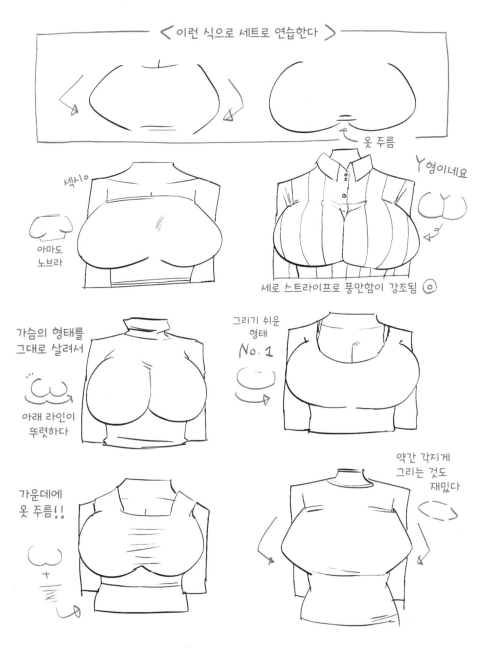

〈 이런 식으로 세트로 연습한다 〉

← 옷 주름

섹시○

아마도
노브라

Y형이네요

세로 스트라이프로 풍만함이 강조됨 ○

가슴의 형태를
그대로 살려서

아래 라인이
뚜렷하다

그리기 쉬운
형태

No.1

약간 각지게
그리는 것도
재밌다

가운데에
옷 주름!!

3 + ㅌ

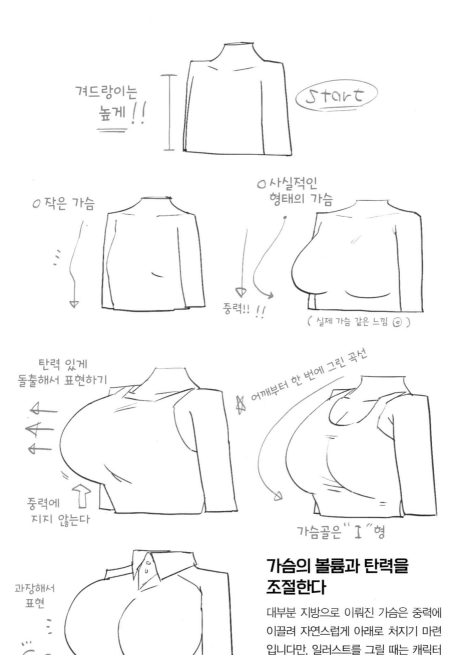

겨드랑이는
높게!!

Start

○ 작은 가슴

○ 사실적인
형태의 가슴

중력!! !!

(실제 가슴 같은 느낌 ◉)

탄력 있게
돌출해서 표현하기

어깨부터 한 번에 그린 곡선

중력에
지지 않는다

가슴골은 "I"형

과장해서
표현

CC

가슴의 볼륨과 탄력을 조절한다

대부분 지방으로 이뤄진 가슴은 중력에 이끌려 자연스럽게 아래로 처지기 마련입니다만, 일러스트를 그릴 때는 캐릭터의 특징을 부각시키기 위해 과장해서 그리는 것도 괜찮아요. 대담하게 옆으로 튀어나오게 그려도 재밌지요.

141

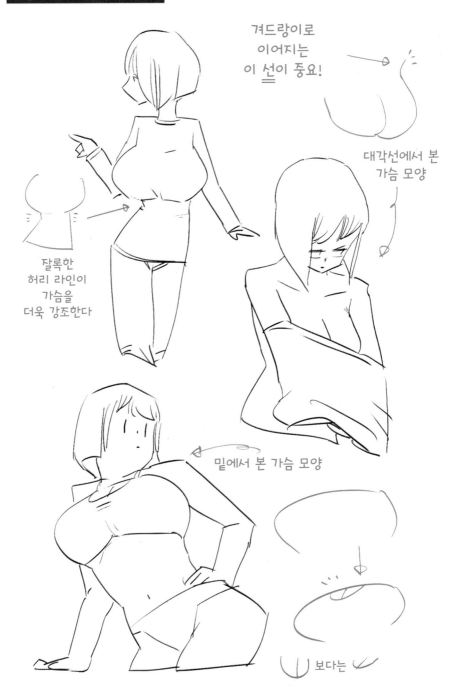

몸통과 함께 그릴 때의 포인트

겨드랑이로
이어지는
이 선이 중요!

대각선에서 본
가슴 모양

잘록한
허리 라인이
가슴을
더욱 강조한다

밑에서 본 가슴 모양

보다는

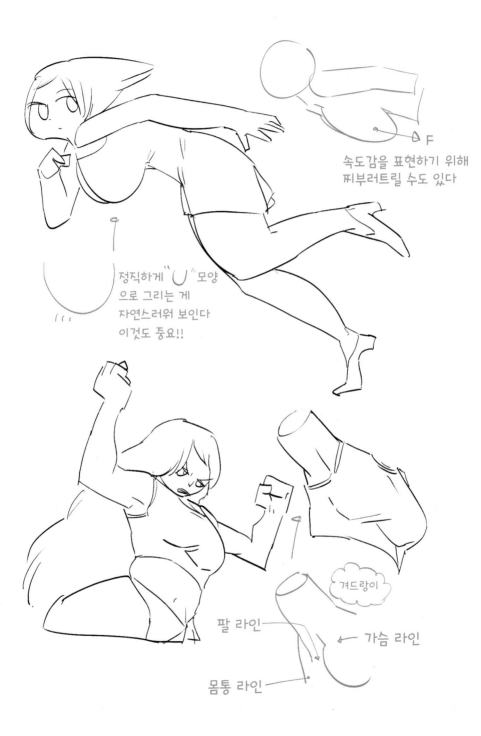

속도감을 표현하기 위해
찌부러트릴 수도 있다

정직하게 "U" 모양
으로 그리는 게
자연스러워 보인다
이것도 중요!!

겨드랑이

팔 라인 ——

——→ 가슴 라인

몸통 라인 ——

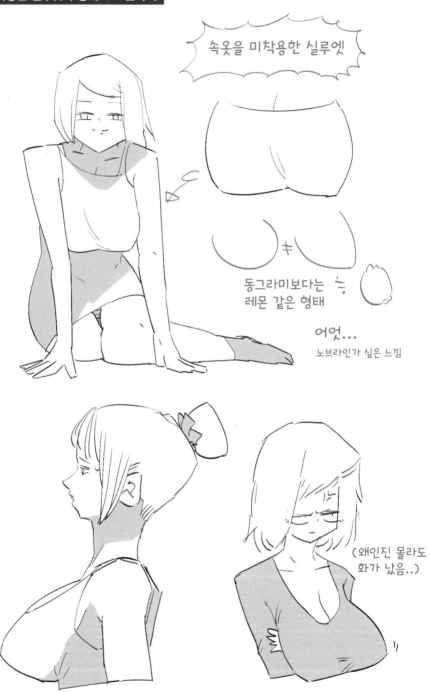

속옷을 미착용한 실루엣

동그라미보다는
레몬 같은 형태

어엇...
노브라인가 싶은 느낌

(왜인진 몰라도
화가 났음..)

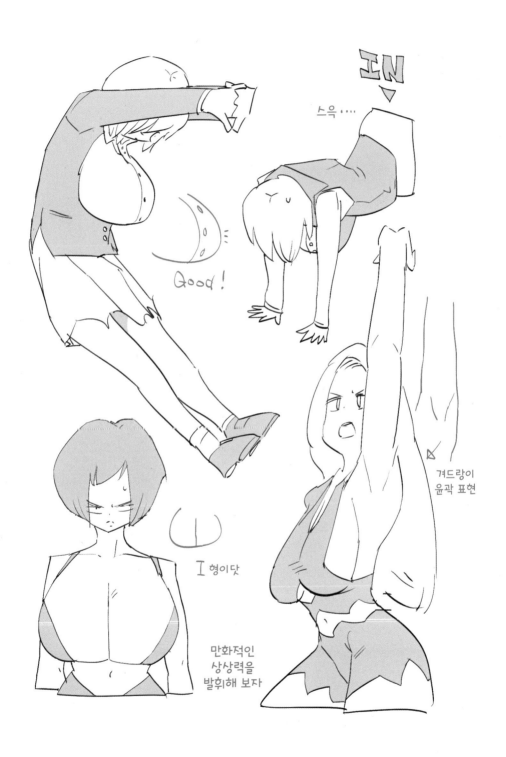

스윽....

Good!

겨드랑이
윤곽 표현

I 형이닷

만화적인
상상력을
발휘해 보자

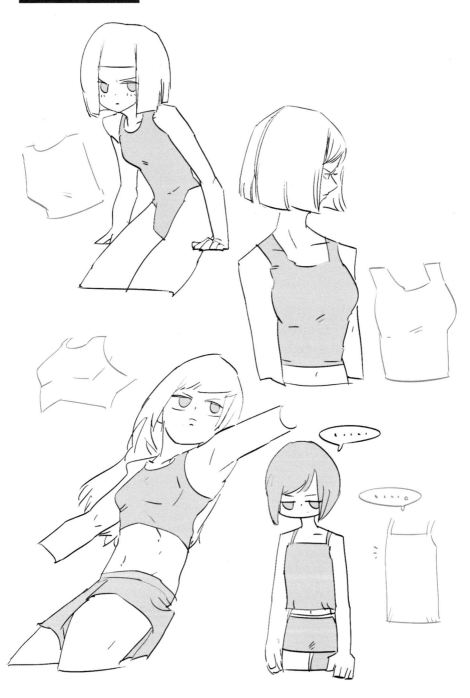

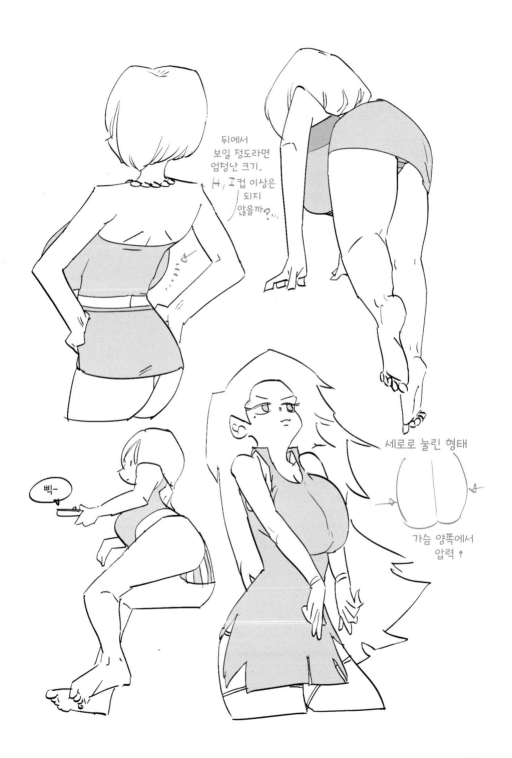

뒤에서
보일 정도라면
엄청난 크기.
H, I컵 이상은
되지
않을까?...

삑-

세로로 눌린 형태

가슴 양쪽에서
압력↑

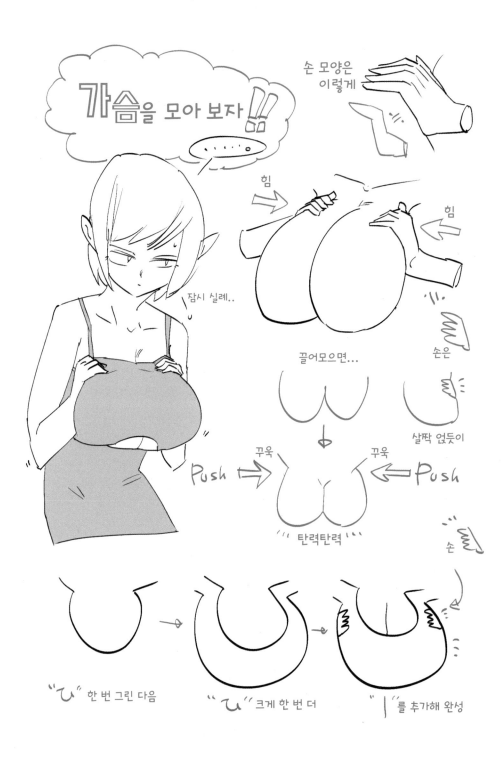

가슴을 모아 보자!!

손 모양은 이렇게

잠시 실례..

힘

힘

끌어모으면...

손은

살짝 얹듯이

Push ⇒ 꾸욱 꾸욱 ⇐ Push

탄력탄력

손

"ひ" 한 번 그린 다음 "ひ" 크게 한 번 더 " | "를 추가해 완성

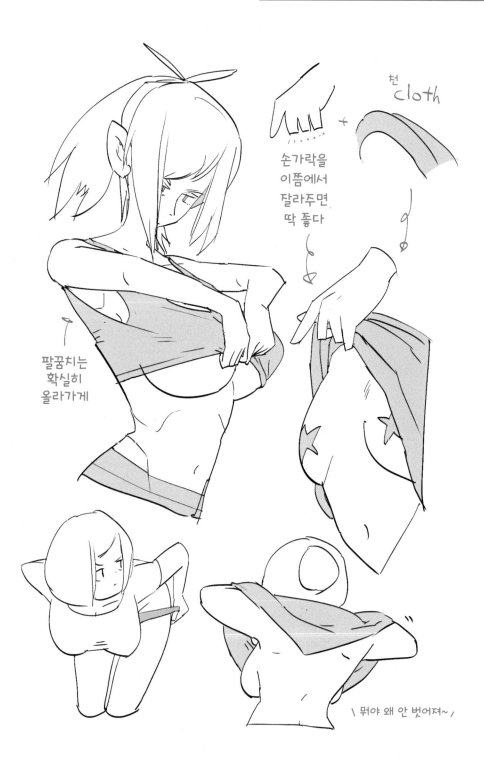

천 cloth

손가락을
이쯤에서
잘라주면
딱 좋다

팔꿈치는
확실히
올라가게

\ 뭐야 왜 안 벗어져~ /

14 엉덩이 그리는 법

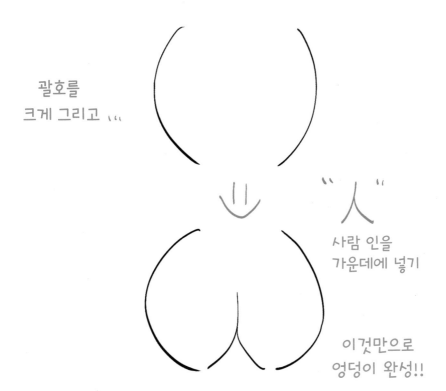

괄호를
크게 그리고

사람 인을
가운데에 넣기

이것만으로
엉덩이 완성!!

'人'자로 간단하게 엉덩이를 그린다

처음에는 무조건 간단한 방법으로 그려 봅시다.
큼지막한 괄호를 그리고, 괄호 안에 '人(사람 인)'자를 넣어 보세요.
이것만으로도 그럴듯한 엉덩이가 만들어집니다.
다른 앵글이나 자세에서도 응용하기 쉽고 편리하게 그릴 수 있어요.

'入'자로 엉덩이 방향을 바꿀 수 있다

엉덩이를 좌우로 실룩실룩 움직일 때를 떠올려 보세요. '入'자만으로는 엉덩이가 왼쪽을 향하는 모습이 조금 어색해 보이지요. 이때 '入(들 입)'자로 바꿔 주면 문제가 해결됩니다. 바닥에 앉은 모습처럼 아래로 퍼지는 엉덩이의 모양은 '入'자를 그대로 위에서 누르듯 그리면 돼요. 간단하답니다.

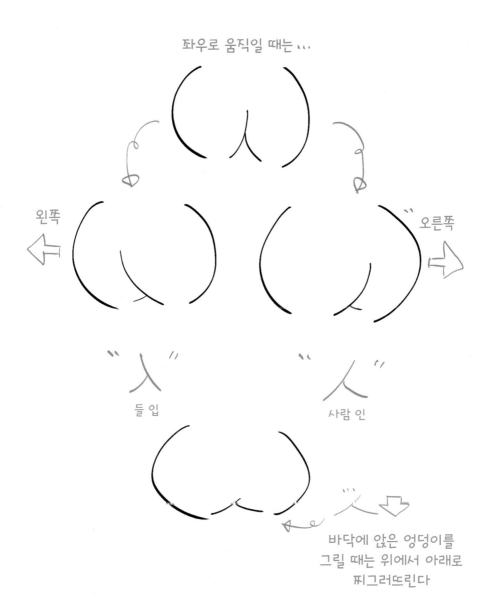

좌우로 움직일 때는 ···

왼쪽

오른쪽

들 입

사람 인

바닥에 앉은 엉덩이를
그릴 때는 위에서 아래로
찌그러뜨린다

()를 () 이나 (﹨ 의 형태로 그려 보자

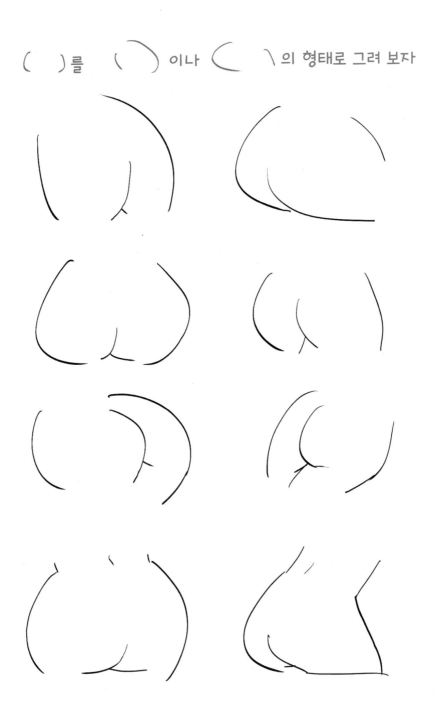

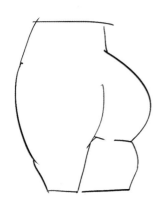

'Y'자로 더욱 탄탄하게 표현한다

(人) ← 이렇게 그리는 데 익숙해졌다면 이번에는 'Y'자를 추가해 더욱 정교하게 표현해 볼 거예요. '人' 바로 밑에 'Y'를 그리기만 하면 허벅지의 탄탄한 느낌을 간단히 살릴 수 있어요.

아주 작은 **틈!!!**

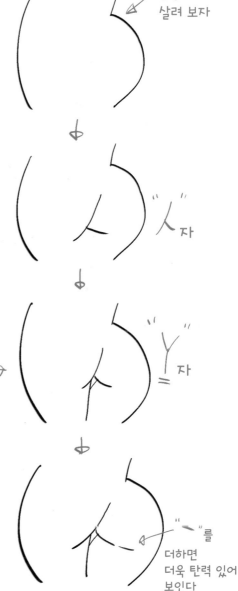

허리 라인도 간단히 살려 보자

"人"자

"Y"자

"를 더하면 더욱 탄력 있어 보인다

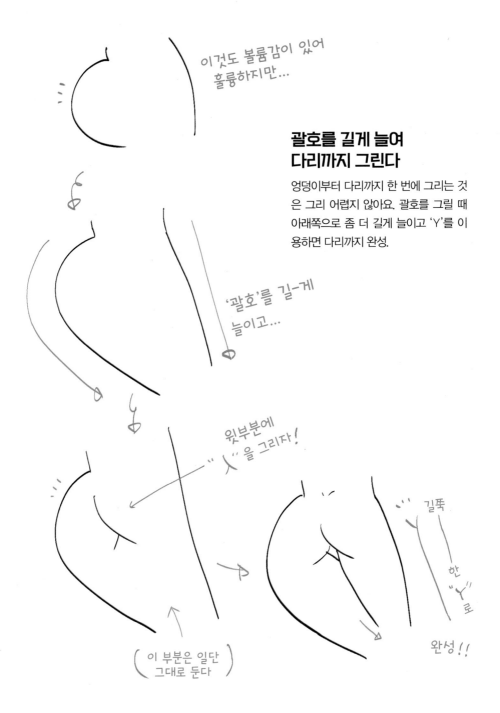

이것도 볼륨감이 있어
훌륭하지만...

괄호를 길게 늘여
다리까지 그린다

엉덩이부터 다리까지 한 번에 그리는 것
은 그리 어렵지 않아요. 괄호를 그릴 때
아래쪽으로 좀 더 길게 늘이고 'Y'를 이
용하면 다리까지 완성.

'괄호'를 길-게
늘이고...

윗부분에
"\" 을 그리자!

길쭉
한
로

완성!!

(이 부분은 일단)
그대로 둔다

예를 들면, 이런 느낌의 작은 엉덩이도 그릴 수 있다

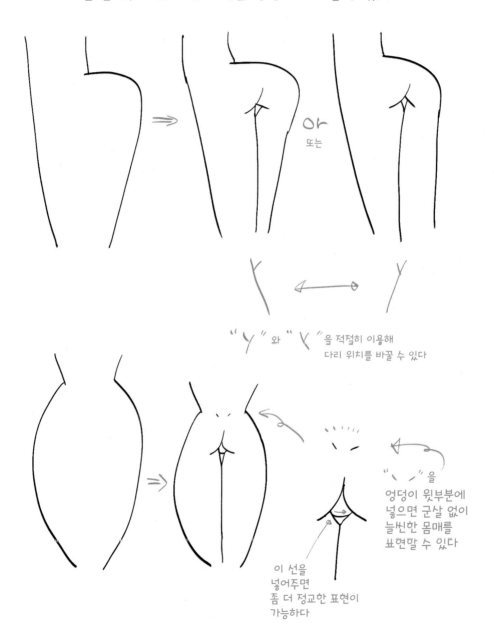

또는

" Y "와 " ⅄ "을 적절히 이용해
다리 위치를 바꿀 수 있다

" ‿ "을
엉덩이 윗부분에
넣으면 군살 없이
늘씬한 몸매를
표현할 수 있다

이 선을
넣어주면
좀 더 정교한 표현이
가능하다

앉은 자세의 엉덩이

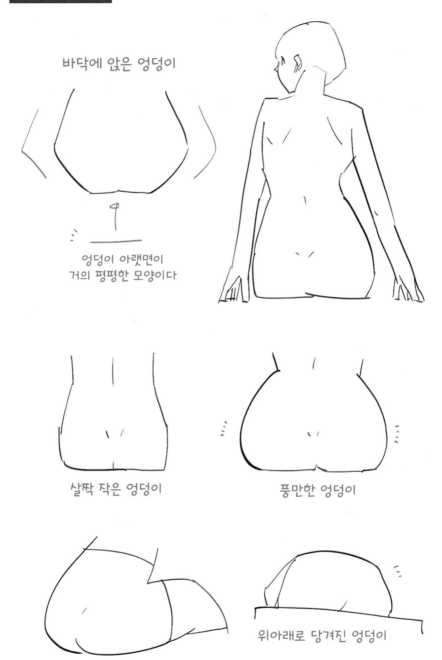

바닥에 앉은 엉덩이

엉덩이 아랫면이
거의 평평한 모양이다

살짝 작은 엉덩이

풍만한 엉덩이

위아래로 당겨진 엉덩이

밑에서 바라본 엉덩이

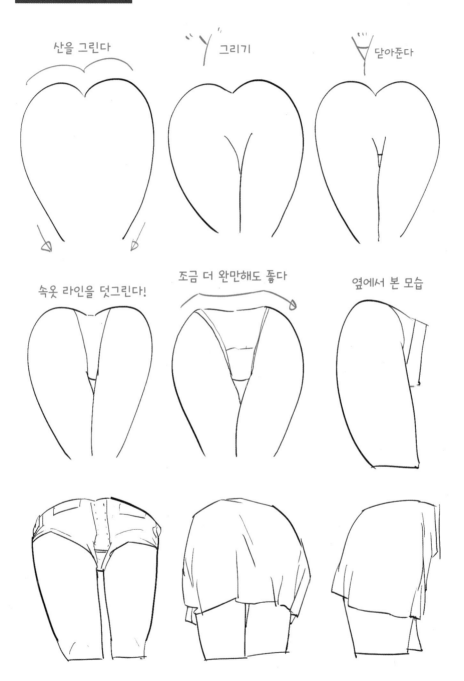

산을 그린다

그리기

닫아준다

속옷 라인을 덧그린다!

조금 더 완만해도 좋다

옆에서 본 모습

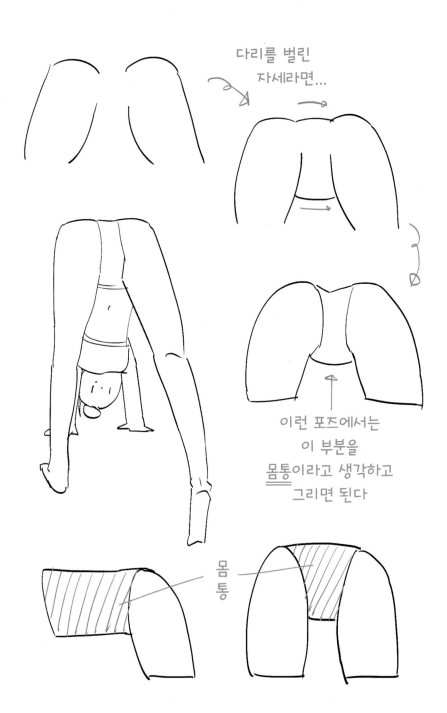

다리를 벌린
자세라면...

이런 포즈에서는
이 부분을
몸통이라고 생각하고
그리면 된다

몸통

참고로 앞모습도 비슷한 순서로 그리면 된다

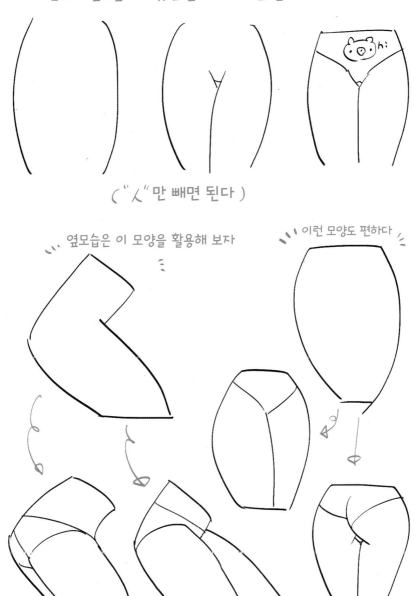

("人" 만 빼면 된다)

옆모습은 이 모양을 활용해 보자

이런 모양도 편하다

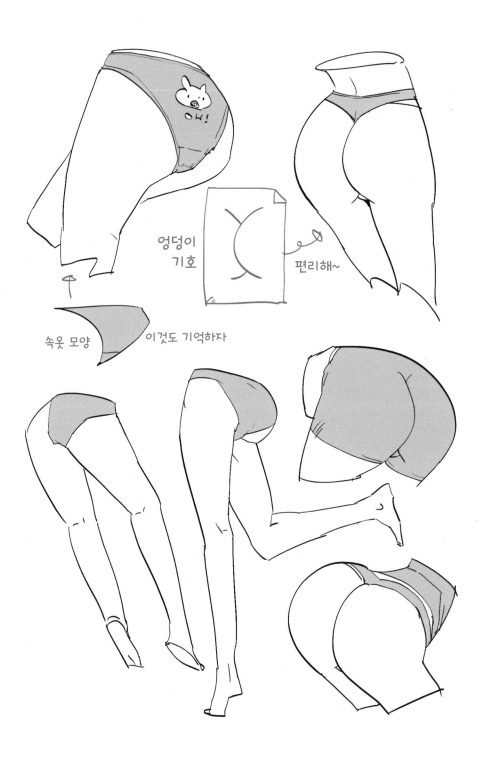

엉덩이
기호

편리해~

속옷 모양

이것도 기억하자

※ 다음 페이지에서 계속됩니다

앞에서는 연습할 때는 이렇게 그렸다면...

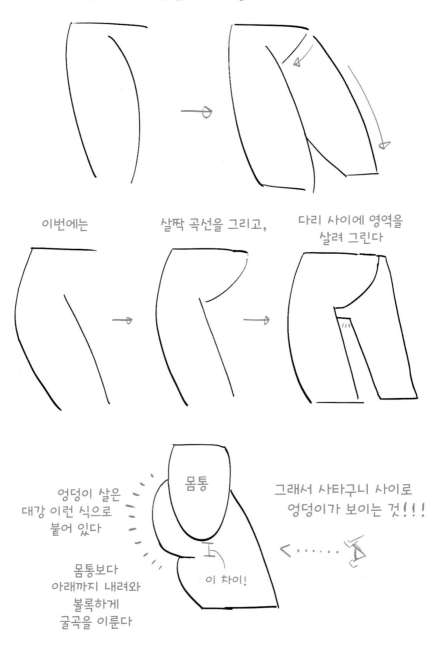

이번에는

살짝 곡선을 그리고,

다리 사이에 영역을
살려 그린다

엉덩이 살은
대강 이런 식으로
붙어 있다

몸통

그래서 사타구니 사이로
엉덩이가 보이는 것 ! ! !

몸통보다
아래까지 내려와
볼록하게
굴곡을 이룬다

이 차이!

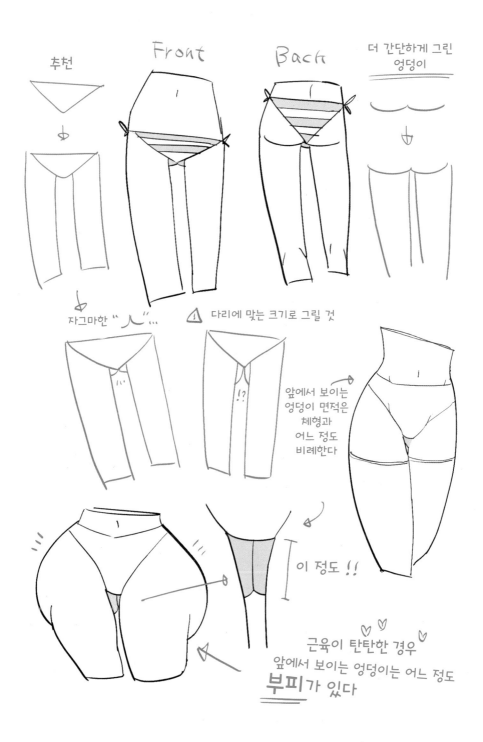

추천

Front

Back

더 간단하게 그린
엉덩이

자그마한 "人"...

다리에 맞는 크기로 그릴 것

앞에서 보이는
엉덩이 면적은
체형과
어느 정도
비례한다

이 정도 !!

근육이 탄탄한 경우
앞에서 보이는 엉덩이는 어느 정도
부피가 있다

163

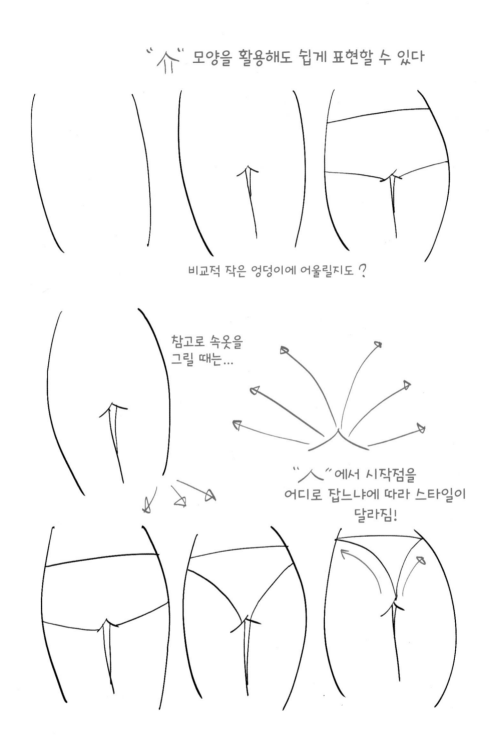

"介" 모양을 활용해도 쉽게 표현할 수 있다

비교적 작은 엉덩이에 어울릴지도 ❓

참고로 속옷을
그릴 때는...

"人"에서 시작점을
어디로 잡느냐에 따라 스타일이
달라짐!

옷을 착용한 모습을 그릴 때는 간단히 이렇게…

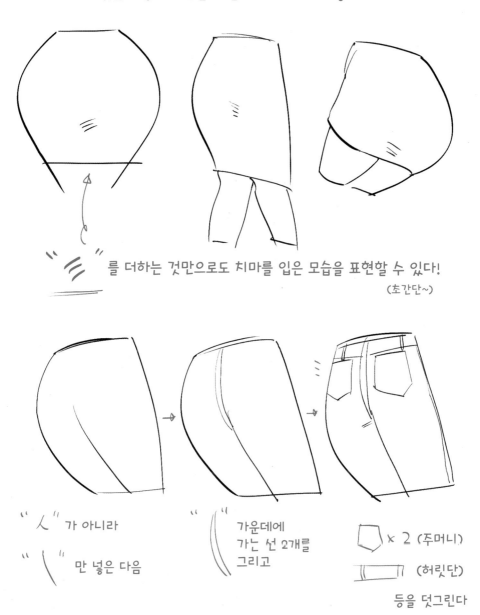

를 더하는 것만으로도 치마를 입은 모습을 표현할 수 있다!

(초간단~)

" 人 " 가 아니라

" 乀 " 만 넣은 다음

가운데에
가는 선 2개를
그리고

⬠ x 2 (주머니)

⬡ (허릿단)

등을 덧그린다

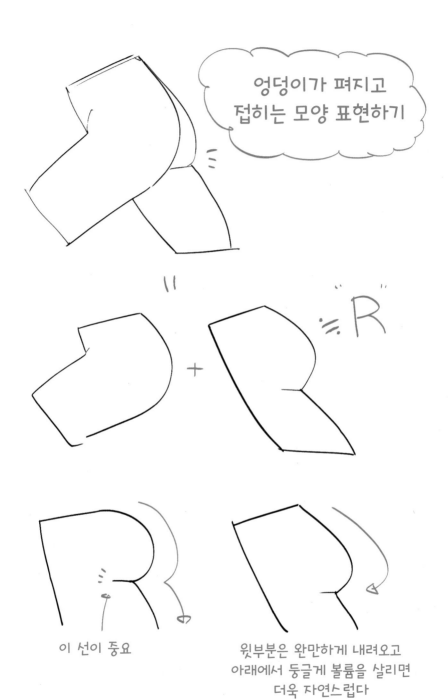

엉덩이가 펴지고 접히는 모양 표현하기

이 선이 중요

윗부분은 완만하게 내려오고
아래에서 둥글게 볼륨을 살리면
더욱 자연스럽다

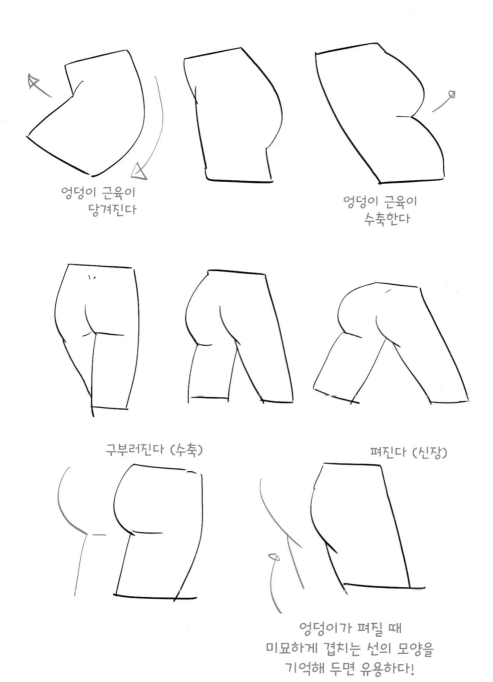

엉덩이 근육이
당겨진다

엉덩이 근육이
수축한다

구부러진다 (수축)

펴진다 (신장)

엉덩이가 펴질 때
미묘하게 겹치는 선의 모양을
기억해 두면 유용하다!

전신을 그릴 때의 포인트

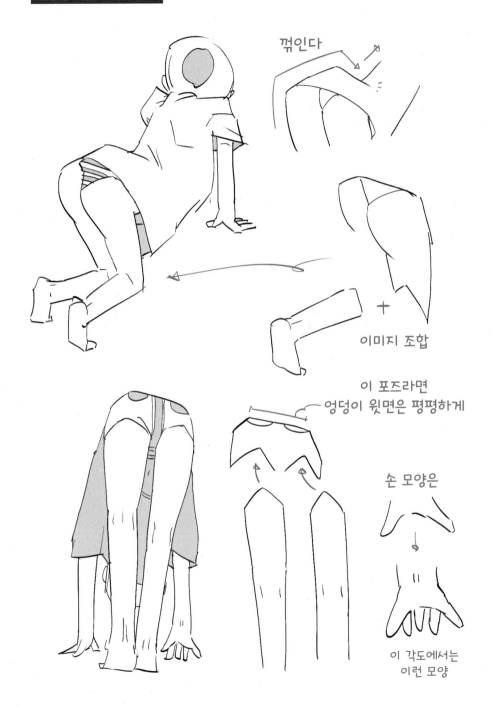

꺾인다

이미지 조합

이 포즈라면
엉덩이 윗면은 평평하게

손 모양은

이 각도에서는
이런 모양

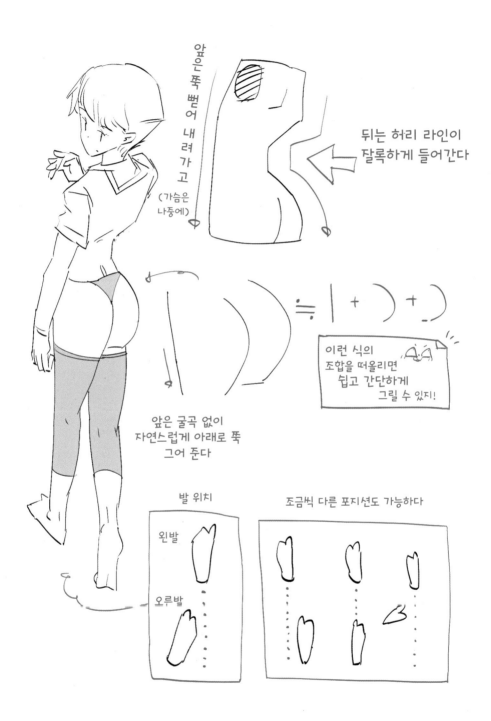

앞은 푹 뻗어 내려 가고

(가슴은 나중에)

뒤는 허리 라인이 잘록하게 들어간다

≒ | +) +)

이런 식의 조합을 떠올리면 쉽고 간단하게 그릴 수 있지!

앞은 굴곡 없이 자연스럽게 아래로 푹 그어 준다

발 위치

조금씩 다른 포지션도 가능하다

왼발

오른발

이번에는 남성의 엉덩이다!!

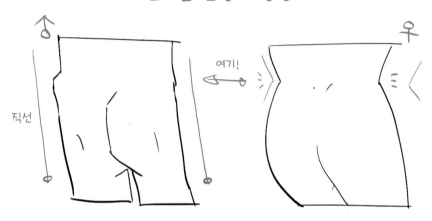

상

우

여기!

직선

허리 라인의 유무가 포인트!

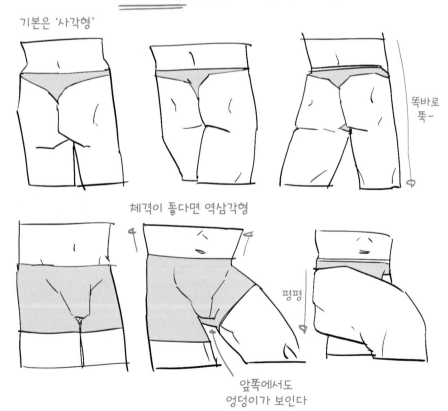

기본은 '사각형'

똑바로
뚝 —

체격이 좋다면 역삼각형

평평

앞쪽에서도
엉덩이가 보인다

남자 엉덩이 그리기

통나무에 그냥 '介'만 그려도 OK

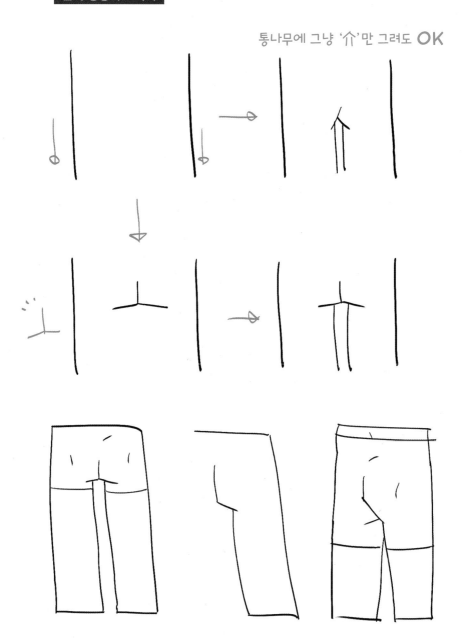

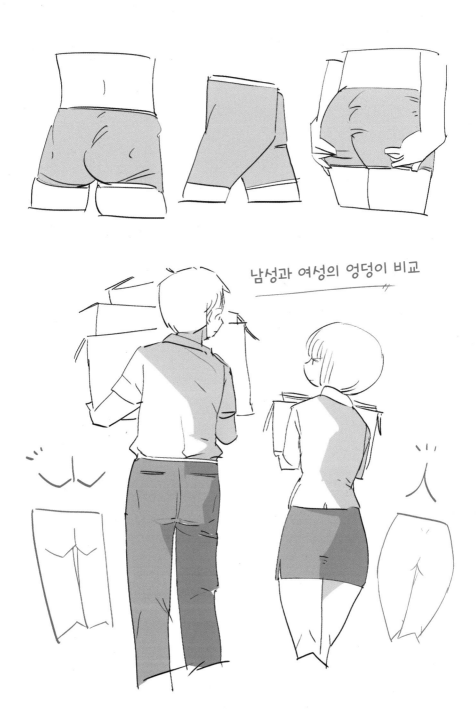

남성과 여성의 엉덩이 비교

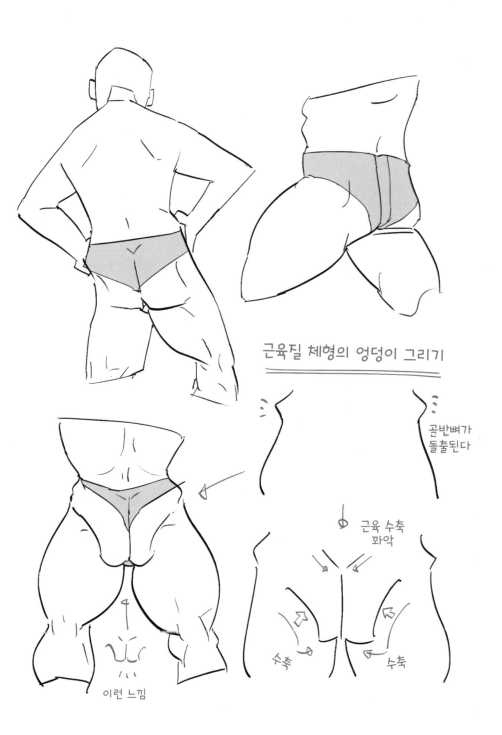

근육질 체형의 엉덩이 그리기

곤반뼈가
돌출된다

근육 수축
꽈악

수축 수축

이런 느낌

Q. 통 의욕이 없는데도 그림을 그려야 하나요?

A. 그리고 싶은 게 생겼을 때 그리는 것이 그림입니다

배가 고프지 않으면 밥도 잘 먹히지 않아요.
어느 정도 허기를 느낄 때 맛있게 밥을 먹습니다.
마찬가지로 그림도 의욕이 생길 때 자연스럽게 그릴 수 있으면 좋겠습니다.

하지만 그것도 생각처럼 되지 않죠. 정신 차려 보면 몇 개월이나 손을 놓고 있는 상황도 생기고요. 왜 그럴까요?

현대의 우리는 매일 수많은 자극과 정보에 노출됩니다. 인터넷. 스마트폰을 통해 들어오는 정보가 넘쳐 나지요. 말하자면 그림을 그리기 전부터 머릿속이 꽉 차 있는 거예요. 그에 따라 마음도 포화 상태에 있고요. 마음이 과식을 한 격이니, 막상 영감을 얻어 무언가 아웃풋을 내고 싶어도 잘 되지 않습니다. 마음은 이미 아쉬움이 없는 상태니까요.

제 경험에 비추어 인터넷은 **'좀 부족하다'** 싶은 정도로만 보는 게 도움이 됩니다. 물론 정보나 자극이 전혀 없는 것도 곤란하므로 롤 모델로 생각하는 작가의 작품 등을 조금 참고하는 정도는 괜찮을 듯해요.

'어쩐지 마음이 허전하다, 만족스럽지 못하다'라는 생각이 드는 순간, 아마 무언가를 진지하게 그리고 있을 것입니다.

캐릭터의
어깨·팔·손을
그려 보자

 # 15 손 그리는 법

손 그리기가 까다롭게 느껴지는 원인 중 하나로 엄지손가락을 들 수 있습니다. 엄지는 나머지 네 손가락과는 모양이나 움직임이 많이 다릅니다. 그렇다고 엄지를 포함한 손가락의 구조를 해부학적으로 살펴보기에는 뼈와 관절이 많아 더 어렵게 느껴질 수 있어요. 그래서 여기서는 매우 단순한 상징물로 바꿔 이해해 보겠습니다.

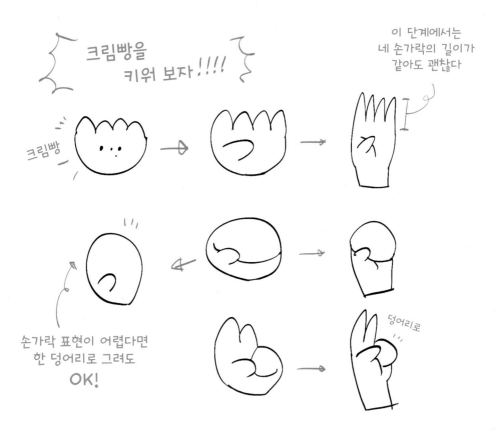

크림빵을 키워 보자

우선 엄지손가락은 신경 쓰지 마세요. 손가락마다 다른 길이도 과감히 무시하세요. 귀여운 크림빵을 그리는 것부터 시작해 보겠습니다. 크림빵에 'ㄱ' 모양으로 엄지를 붙이고 점차 자세하게 그려 나가는 전략이랍니다.

엄지손가락은 두 가지만 기억하자

손가락의 움직임 자체는 '구부리기'와 '펴기' 두 가지로 단순해요. 여기서도 '구부린 엄지'와 '편 엄지'만 기억합시다. 엄지손가락과 크림빵만 잘 조합하면 가위바위보도 어렵지 않아요.

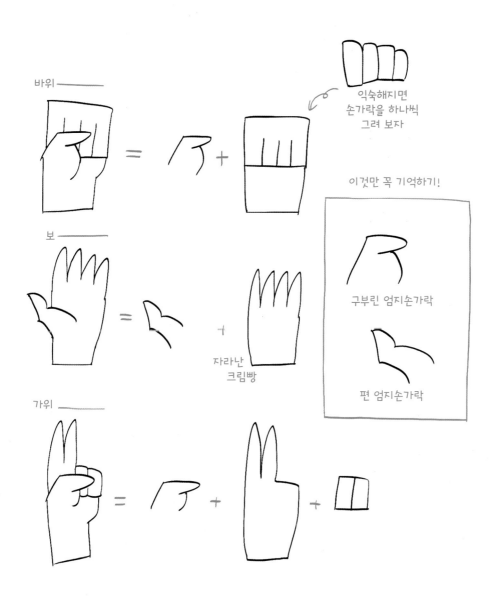

익숙해지면
손가락을 하나씩
그려 보자

이것만 꼭 기억하기!

구부린 엄지손가락

편 엄지손가락

바위

보

자라난
크림빵

가위

취향에 따라 부드럽게 혹은 각진 실루엣으로 그려 보자

대략적인 이미지를 이해했다면 취향에 맞는 스타일로 그려 보세요. 자신 있는 터치로 연습하다 보면 의욕도 높아지고, 이해도도 깊어질 거예요.

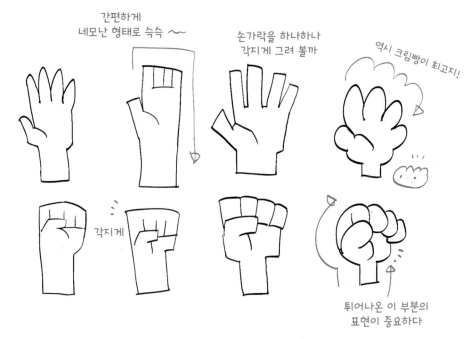

간편하게
네모난 형태로 슥슥 〰

손가락을 하나하나
각지게 그려 볼까

역시 크림빵이 최고지!

각지게

튀어나온 이 부분의
표현이 중요하다

자연스러운 손 모양을 익힌다

사실 가위바위보 같은 정확한 포즈보다 '힘이 덜 들어간 손'을 그려야 하는 경우가 훨씬 많아요. 힘을 주지 않고 자연스럽게 놓인 손은 손등이 완만한 곡선을 그리고, 각각의 손가락도 부드럽게 구부러져 조금씩 다른 방향을 향합니다.

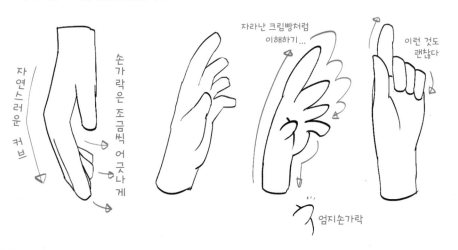

자연스러운 커브

손가락은 조금씩 어긋나게

자라난 크림빵처럼
이해하기...

이런 것도
괜찮다

엄지손가락

180

'엄지손가락, 나머지 손가락, 그 외 부분'으로 이해한다

다양한 손 모양을 쉽게 이해하면서 연습할 수 있는 요령을 소개합니다. '엄지손가락, 나머지 손가락, 그 외 부분' 이렇게 세 파트로 나눠서 생각하는 거예요. 스마트폰이나 도구를 쥔 손도 어렵지 않게 그릴 수 있지요.

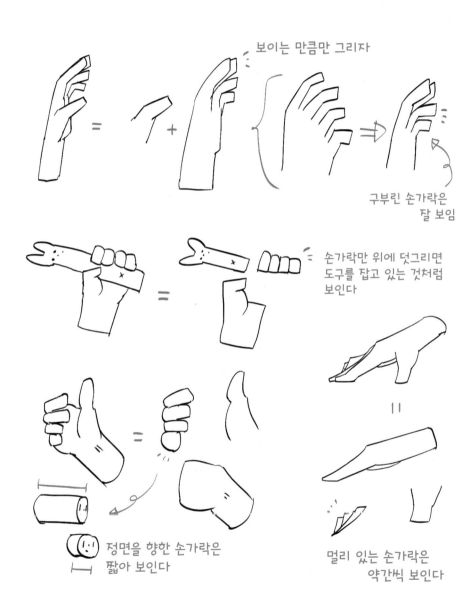

보이는 만큼만 그리자

구부린 손가락은
잘 보임

손가락만 위에 덧그리면
도구를 잡고 있는 것처럼
보인다

정면을 향한 손가락은
짧아 보인다

멀리 있는 손가락은
약간씩 보인다

손가락을 같은 모양으로 나열한다

사선에서 바라본 손은 그리기가 까다로울 것 같지만, 손가락을 간단한 모양으로 똑같이 그리되, 조금씩 어긋나게 나열해 주기만 해도 그럴듯해 보입니다. 손가락마다 길이를 달리 하는 것은 이 방법이 익숙해진 후 연습해도 늦지 않아요.

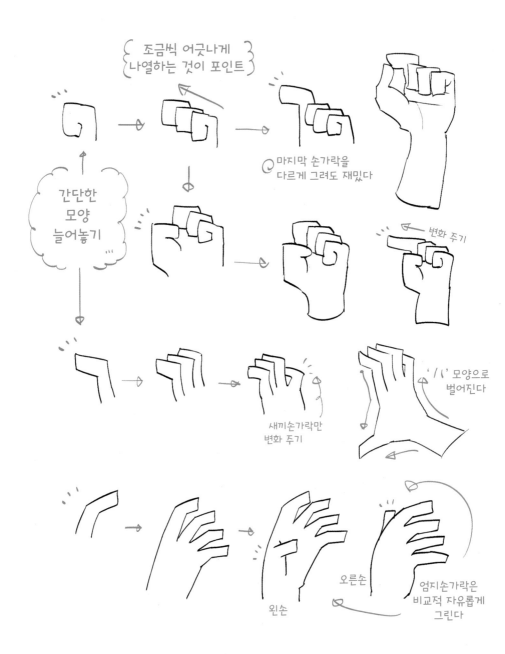

조금씩 어긋나게
나열하는 것이 포인트

간단한
모양
늘어놓기

마지막 손가락을
다르게 그려도 재밌다

변화 주기

새끼손가락만
변화 주기

'ハ' 모양으로
벌어진다

왼손

오른손

엄지손가락은
비교적 자유롭게
그린다

손가락 사이에 틈을 남기고 나열한다

양손을 겹치거나 손가락이 서로 얽히는 동작은 그리기가 복잡하고 어려운 게 사실입니다. 그래서 여기서는 손가락 사이에 빈틈을 두었다가 나중에 그 사이를 채우는 등 최대한 쉽게 그리는 요령을 소개합니다. 다소 간략화해서 그리는 방법이지만 빠르고 편리하게 표현할 수 있어서 유용합니다.

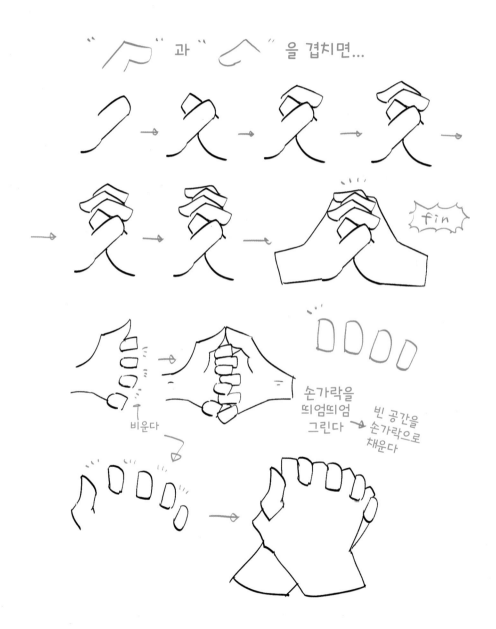

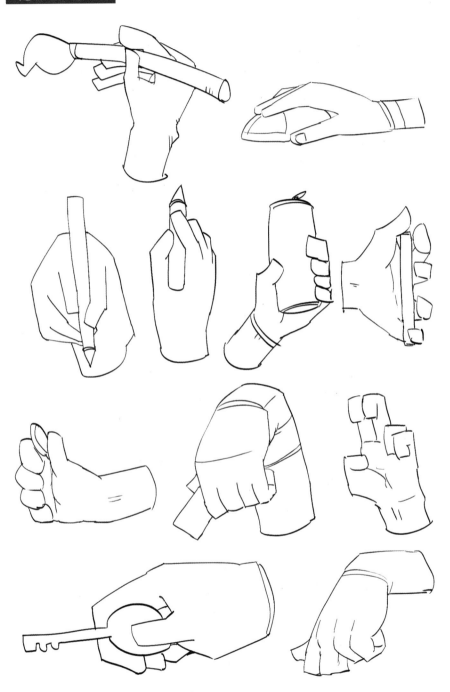

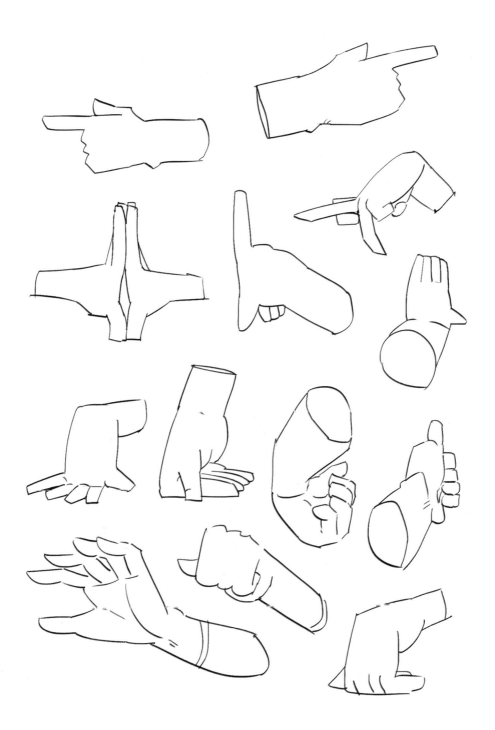

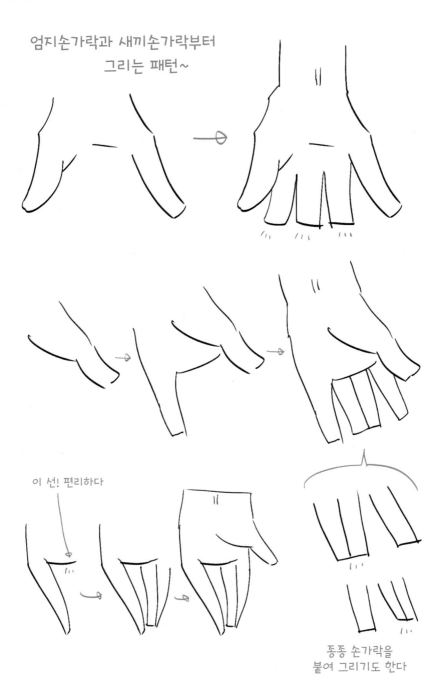

엄지손가락과 새끼손가락부터
그리는 패턴~

이 선! 편리하다

종종 손가락을
붙여 그리기도 한다

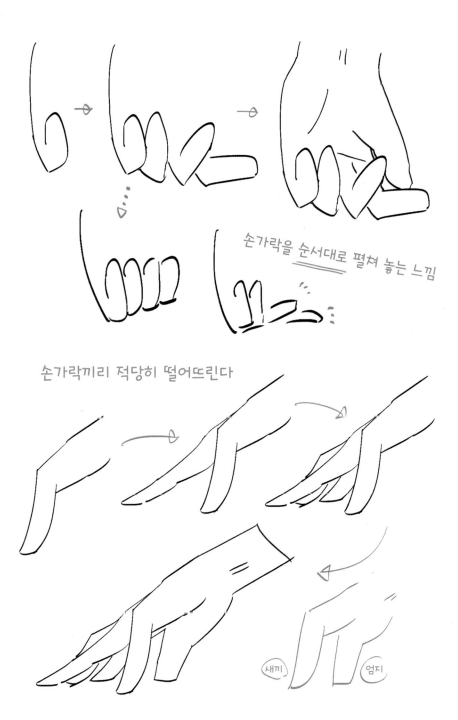

손가락을 순서대로 펼쳐 놓는 느낌

손가락끼리 적당히 떨어뜨린다

새끼 엄지

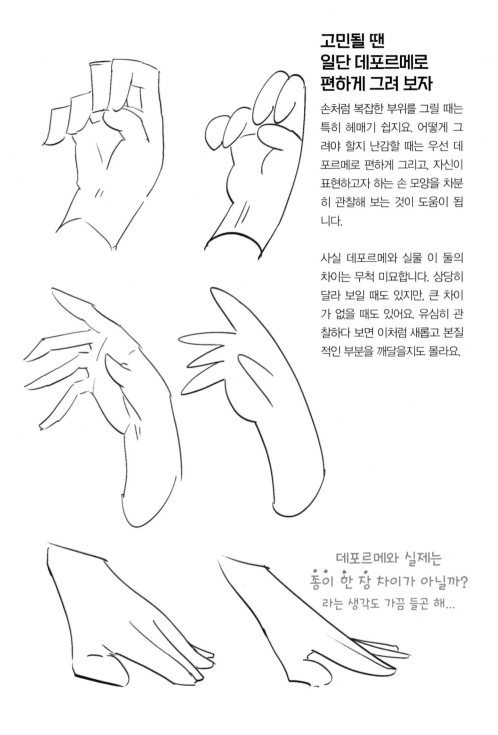

고민될 땐
일단 데포르메로
편하게 그려 보자

손처럼 복잡한 부위를 그릴 때는 특히 헤매기 쉽지요. 어떻게 그려야 할지 난감할 때는 우선 데포르메로 편하게 그리고, 자신이 표현하고자 하는 손 모양을 차분히 관찰해 보는 것이 도움이 됩니다.

사실 데포르메와 실물 이 둘의 차이는 무척 미묘합니다. 상당히 달라 보일 때도 있지만, 큰 차이가 없을 때도 있어요. 유심히 관찰하다 보면 이처럼 새롭고 본질적인 부분을 깨달을지도 몰라요.

데포르메와 실제는
종이 한 장 차이가 아닐까?
라는 생각도 가끔 들곤 해...

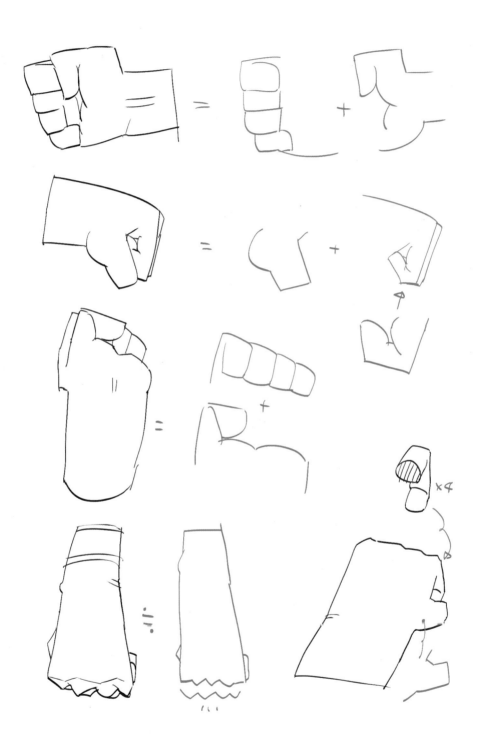

 # 16 어깨~팔 그리는 법

어깨와 팔의 연결 관계는 오해하기 쉬워요. 팔이 '어깨'를 기점으로 움직인다고 착각하기 쉬운데, 사실 그보다는 쇄골과 연동해 움직이지요. 함께 살펴봅시다.

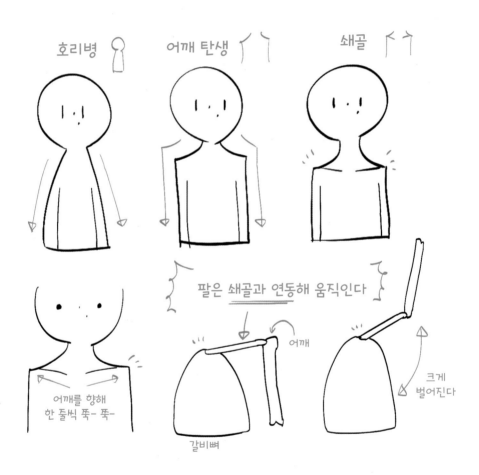

쇄골의 움직임을 이해하자

쇄골은 갈비뼈의 맨 위에 붙어서 움직입니다. 그 덕분에 우리는 팔을 높이 들어 만세를 할 수 있지요. 실제로 쇄골이 부러지면 팔은 움직이기조차 어렵답니다.

겨드랑이를 낮추지 않는다

겨드랑이 아래에는 생각보다 넓은 틈이 존재합니다. 팔의 움직임이 쇄골에서 시작한다는 사실을 잊어버리면 겨드랑이를 내려 그리게 되지요. 팔을 내리고 있는 자세에서도 겨드랑이를 높은 위치에 그리는 것을 의식해야 합니다.

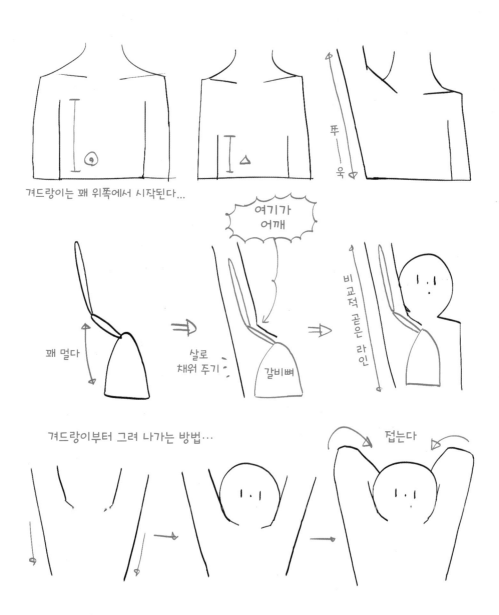

겨드랑이는 꽤 위쪽에서 시작된다...

여기가 어깨

꽤 멀다

살로 채워 주기

갈비뼈

비교적 곧은 라인

겨드랑이부터 그려 나가는 방법...

접는다

몸통 길이를 줄이지 않는다

팔 동작을 그릴 때 주의할 점은 몸통 길이를 유지해야 한다는 점입니다. 팔을 어떻게 움직이든 몸통 길이가 짧아지는 일은 없어요. 헷갈릴 때는 몸통을 먼저 그리고 어깨와 팔을 붙이듯이 그려 보세요.

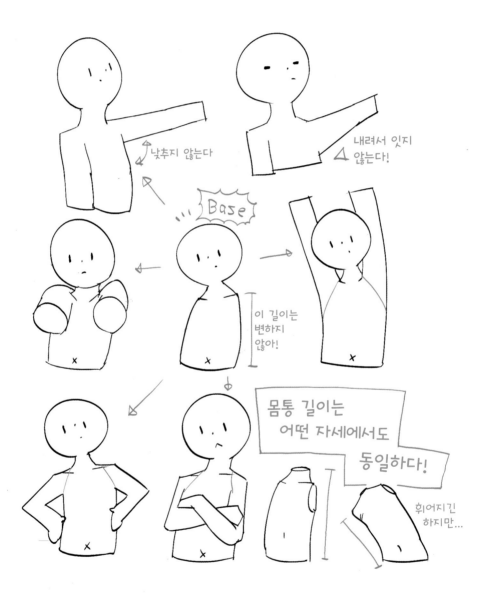

낮추지 않는다

내려서 잇지 않는다!

Base

이 길이는 변하지 않아!

몸통 길이는 어떤 자세에서도 동일하다!

휘어지긴 하지만...

견갑골의 움직임을 살펴보자

견갑골은 귀여운 피자 같은 모양으로, 어깨 관절에 붙어 있습니다. 팔을 위아래로 움직일 때 같이 움직이는 뼈이기에 팔, 어깨, 견갑골을 한 세트로 이해하면 좋아요.

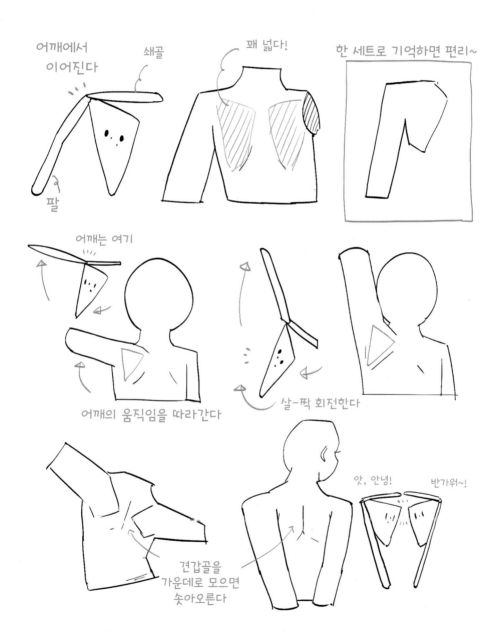

쇄골은 정말 엄청나게 움직인다구! 진짜야…

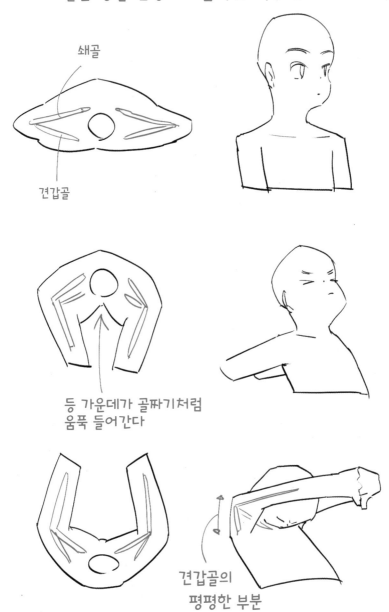

쇄골

견갑골

등 가운데가 골짜기처럼
움푹 들어간다

견갑골의
평평한 부분

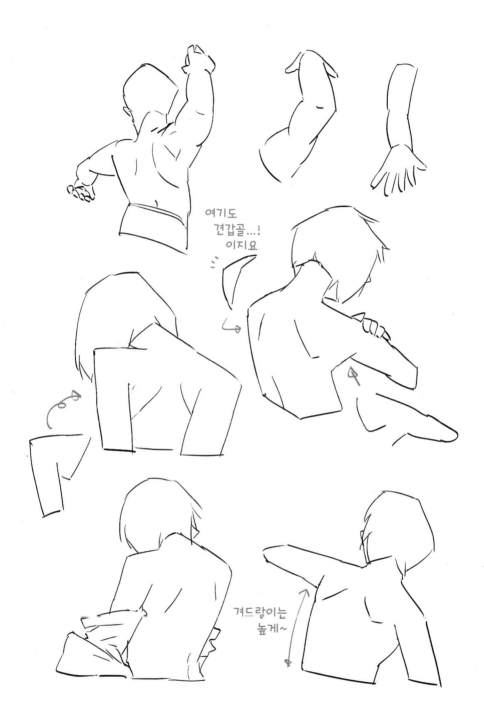

여기도
견갑골...!
이지요

겨드랑이는
높게~

17 팔 그리는 법

움직임이 자유로운 팔은 동작의 중심이 되기 쉬운 부위입니다. 팔을 그릴 때는 움직임을 리드하는 부위를 하나 정해서 그리면 전체 형태를 잡기 쉬워요. 함께 살펴봅시다.

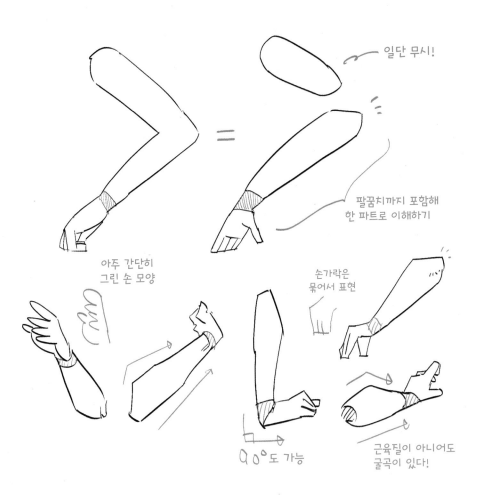

팔꿈치~손까지 우선적으로 연습한다

팔은 팔꿈치부터 손까지(아래팔)를 한 파트로 보고 연습하는 편이 형태를 익히기 쉽고, 나중에 나머지 부위와 조합하기도 편합니다. 팔꿈치 부근의 튀어나온 부분을 그리는 것을 잊지 마세요.

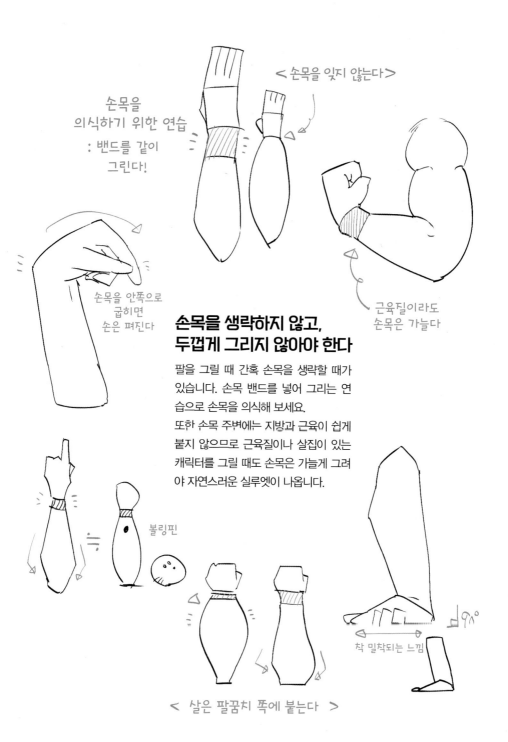

< 손목을 잊지 않는다 >

손목을
의식하기 위한 연습
: 밴드를 같이
그린다!

손목을 안쪽으로
굽히면
손은 펴진다

근육질이라도
손목은 가늘다

손목을 생략하지 않고,
두껍게 그리지 않아야 한다

팔을 그릴 때 간혹 손목을 생략할 때가
있습니다. 손목 밴드를 넣어 그리는 연
습으로 손목을 의식해 보세요.
또한 손목 주변에는 지방과 근육이 쉽게
붙지 않으므로 근육질이나 살집이 있는
캐릭터를 그릴 때도 손목은 가늘게 그려
야 자연스러운 실루엣이 나옵니다.

볼링핀

착 밀착되는 느낌

< 살은 팔꿈치 쪽에 붙는다 >

어깨 위치를 정해서 사이를 잇는다

팔꿈치부터 손까지 그린 다음, 어깨가 어디쯤 위치할지 가늠하고 그 사이를 메우듯 위팔을 그립니다. 팔을 굽히고 펴는 상태를 이미지화하기 좋고, 근육이 팽창한 부분도 보다 쉽게 파악할 수 있습니다.

〈 어깨 위치를 정하고, 아래팔과 어깨 사이를 연결한다 〉

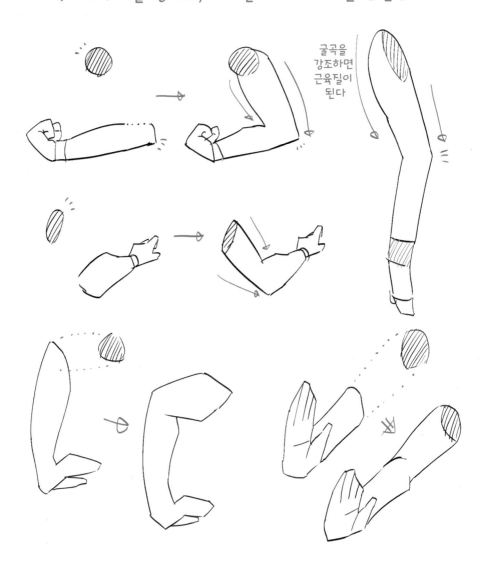

굴곡을
강조하면
근육질이
된다

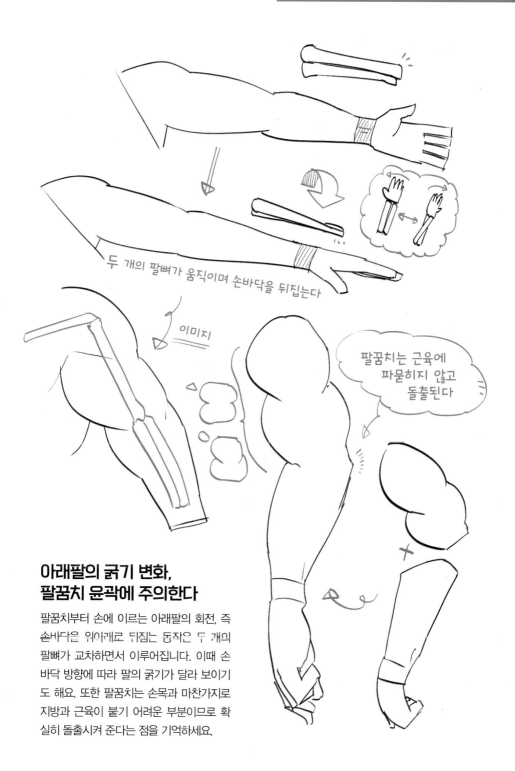

두 개의 팔뼈가 움직이며 손바닥을 뒤집는다

이미지

팔꿈치는 근육에
파묻히지 않고
돌출된다

아래팔의 굵기 변화,
팔꿈치 윤곽에 주의한다

팔꿈치부터 손에 이르는 아래팔의 회전, 즉
손바닥을 위아래로 뒤집는 동작은 두 개의
팔뼈가 교차하면서 이루어집니다. 이때 손
바닥 방향에 따라 팔의 굵기가 달라 보이기
도 해요. 또한 팔꿈치는 손목과 마찬가지로
지방과 근육이 붙기 어려운 부분이므로 확
실히 돌출시켜 준다는 점을 기억하세요.

팔과 손목 관절이 구부러지는 모양을 의식하자

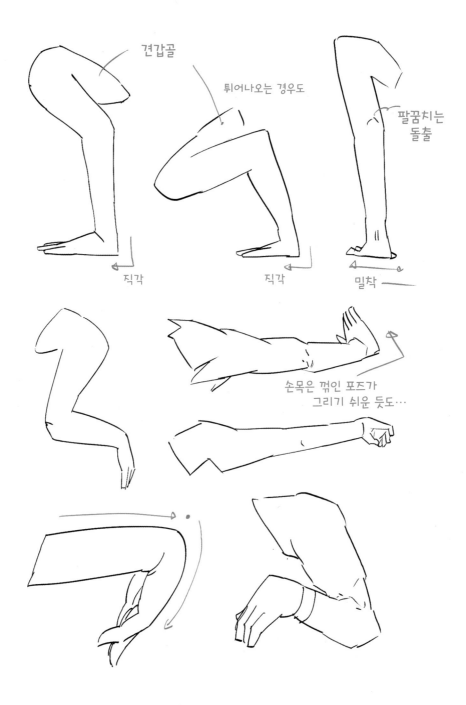

견갑골

튀어나오는 경우도

팔꿈치는
돌출

직각

직각

밀착

손목은 꺾인 포즈가
그리기 쉬운 듯도…

팔짱 낀 자세

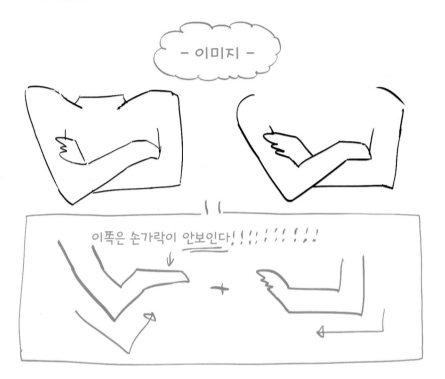

- 이미지 -

이쪽은 손가락이 안보인다! ! ! ! ! / / ! / !

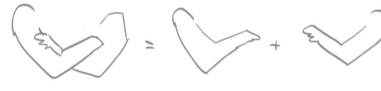

실제로는 그렇게 좌우대칭은 아니다

팔짱 낀 팔의 아랫면을
직선으로 그려도 좋다

손은 의외로 크다

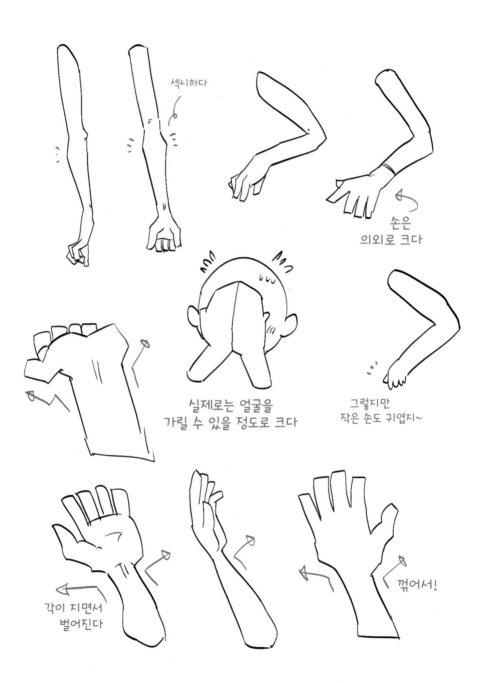

셋시하다

손은
의외로 크다

실제로는 얼굴을
가릴 수 있을 정도로 크다

그렇지만
작은 손도 귀엽지~

각이 지면서
벌어진다

꺾어서!

정면에서 보이는 팔의 모습

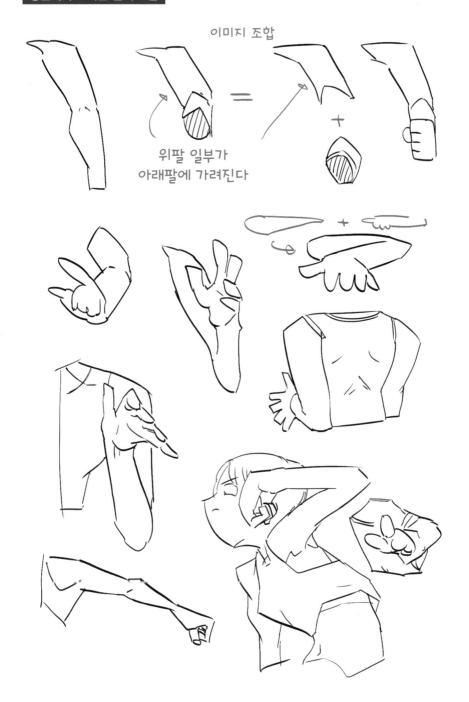

이미지 조합

위팔 일부가
아래팔에 가려진다

'방향성'을 줌으로써 어색함을 없앤다

"포즈를 열심히 그려도 뭔가 자연스럽지가 않아요", "팔이랑 몸이 따로 노는 느낌이 들어요…." 이럴 때는 동작의 중심이 되는 부위를 정한 다음, 몸 전체가 그에 이끌리듯 그리면 한결 자연스러워집니다.

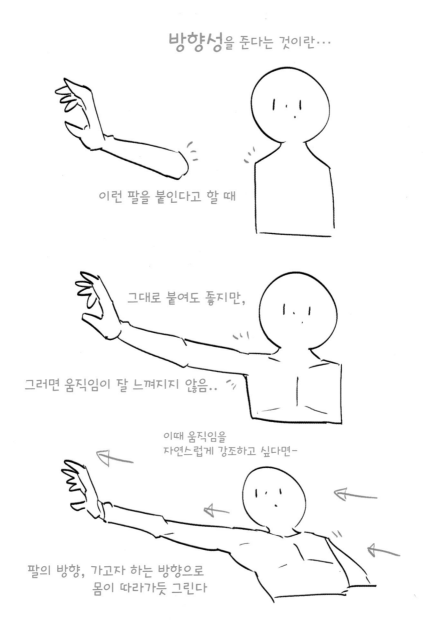

방향성을 준다는 것이란…

이런 팔을 붙인다고 할 때

그대로 붙여도 좋지만,

그러면 움직임이 잘 느껴지지 않음..

이때 움직임을
자연스럽게 강조하고 싶다면-

팔의 방향, 가고자 하는 방향으로
몸이 따라가듯 그린다

팔의 방향성이 몸의 방향성을 알려준다

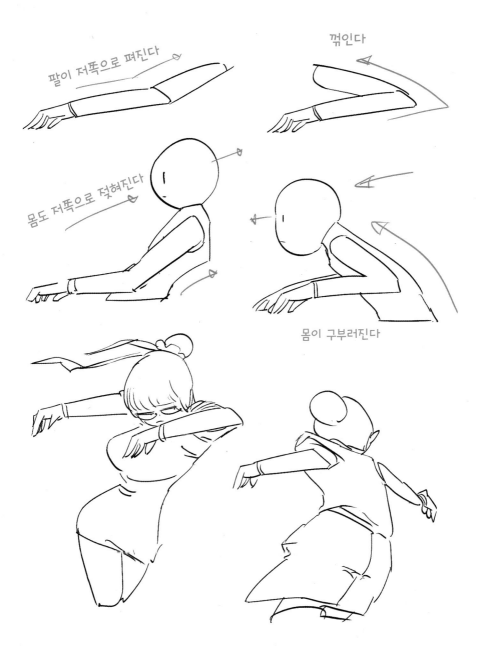

팔이 저쪽으로 펴진다

꺾인다

몸도 저쪽으로 젖혀진다

몸이 구부러진다

Q. 그림 그리는 시간이 늘 부족해요

A. 작화 비용을 재검토하는 것도 필요해요

더 짧은 시간 안에 그림을 완성하기 위해서는 '작화 비용'을 재검토해 볼 필요가 있어요. **생략할 수 있는 단계는 없는지 먼저 점검해** 봅시다.

예컨대 밑그림, 선화 단계.
처음부터 펜이나 만년필로 그리는 습관을 들이면 밑그림 단계는 아예 건너뛸 수 있겠지요. 물론 극단적인 예입니다만, 이런 식으로 작업 과정을 처음부터 다시 검토해 보자는 거지요.

또는 연필로 그린 밑그림 상태라도 괜찮으니 무료 사진 가공 앱(CamScanner 등)으로 흑백 보정한 후 업로드해 보기.
"트위터에 올리는 거니까 이걸로 충분해"라고 정하기.

이렇게 각 작업마다 얼마만큼의 공을 들일 것인지, 매번 계획해 보는 거예요. 더 적은 노력으로 충분한 결과를 낼 수 있게끔 고민해야 합니다.

덧붙이자면 **시간을 많이 들인 것만으로 훌륭한 그림을 그렸다고 생각하는 것은 아주 위험**합니다.

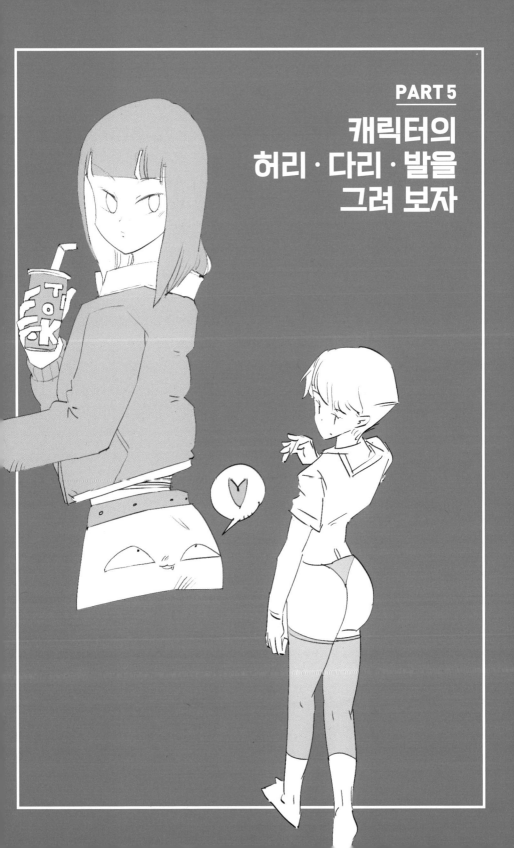

캐릭터의
허리·다리·발을
그려 보자

18 발 그리는 법

발은 바닥을 딛고 있는 장면이 필연적으로 많은 부위이지요. 발을 안정감 있게 표현하는 데 있어서 꼭 사실적으로 그릴 필요는 없어요. 무엇보다 확실히 지면을 밟고 서 있는 느낌이 나도록 그리는 데 집중해 봅시다.

'L'로 시작해서 조금씩 살을 붙이자

발은 대개 지면을 딛고 있는 자세가 많으므로 처음부터 발바닥의 볼록하고 오목한 굴곡을 모두 살려 그리는 방법은 현명하지 못합니다. 오히려 발바닥이 딱 붙도록 평평하게 그리는 편이 '바닥에 서 있는' 느낌을 잘 살릴 수 있지요. 'L'자 모양 발에 점차 살을 붙여 나간다는 느낌으로 이미지를 잡아 볼게요.

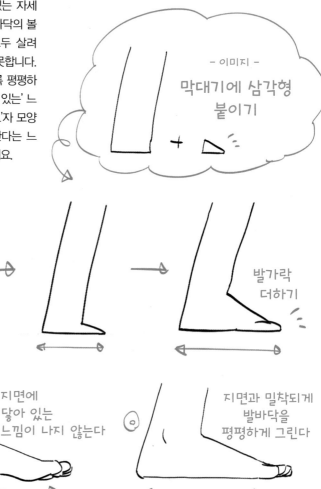

- 이미지 -
막대기에 삼각형 붙이기

발가락 더하기

지면에 닿아 있는 느낌이 나지 않는다

지면과 밀착되게 발바닥을 평평하게 그린다

발꿈치의 돌출된 모양을 살린다

지면에 닿는 발바닥을 평평하게 그리도록 신경 쓰면서 발꿈치의 볼록한 부분이 사라지지 않게 해야 합니다. 발꿈치는 일반적으로 생각하는 것 이상으로 돌출된 부위입니다. 균형감 있게 잘 그린 인상을 주는 발은 사실 발가락이나 발의 굵기보다 오히려 '튀어나온 발꿈치'를 제대로 그림으로써 표현할 수 있습니다.

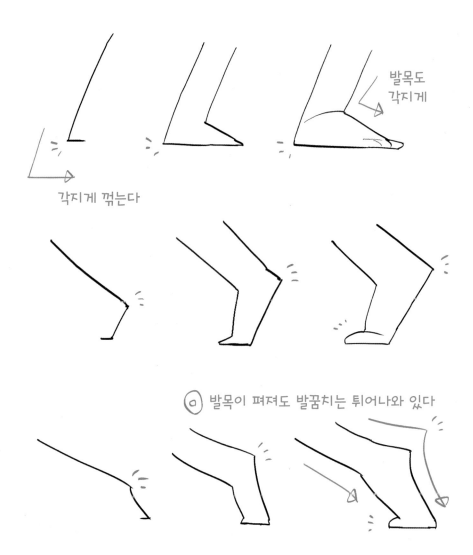

각지게 꺾는다

발목도 각지게

발목이 펴져도 발꿈치는 튀어나와 있다

발가락을 '덤'으로 두자

발바닥을 지면에 밀착시키는 것과 발가락을 정확하게 그리는 것을 한꺼번에 하려고 하면 작업이
복잡하게 느껴질 수 있어요. L자로 시작해서 갑자기 발가락을 붙이는 게 아니라 가볍게 세모 블록
을 놓는 정도로 그려 보세요. 만약 그것도 복잡하다면 그냥 '막대기' 형태의 다리로 연습해 봅니다.

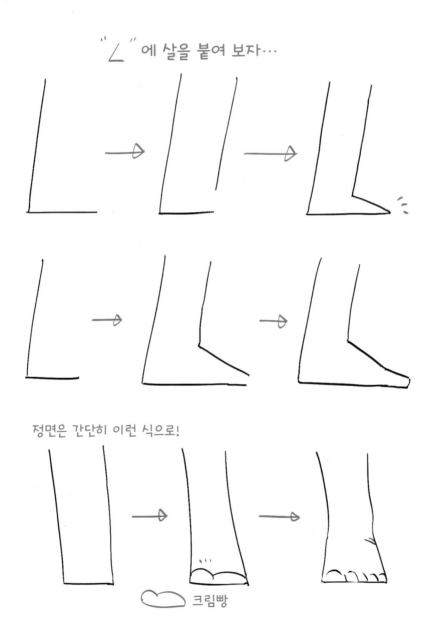

"∠"에 살을 붙여 보자…

정면은 간단히 이런 식으로!

크림빵

210

발바닥의 앞부분(앞꿈치)으로 지면을 디딘다

지면을 걷거나 뛰는 등의 동작을 그릴 때는 발바닥 앞쪽(앞꿈치)이 포인트가 됩니다. 발가락과 발뼈가 만나는 볼록한 관절 부분을 의식해서 그리면 역동적인 움직임이 더욱 살아나지요. 땅을 디디며 박차는 동작 외에도 격투기에서 상대를 공격할 때 자주 사용되는 부위이기도 합니다.

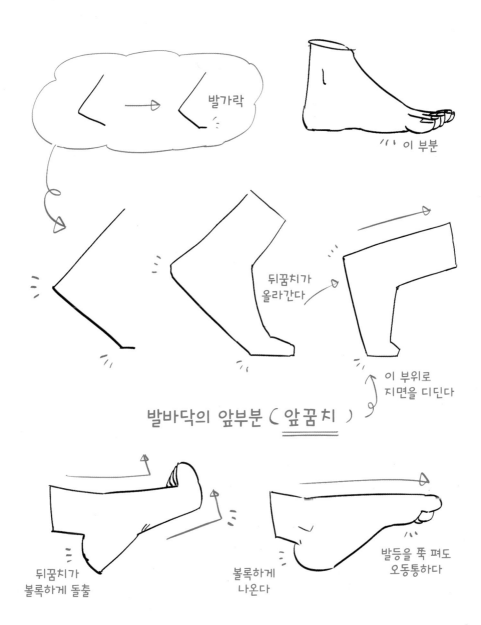

발가락

이 부분

뒤꿈치가
올라간다

이 부위로
지면을 디딘다

발바닥의 앞부분 (앞꿈치)

뒤꿈치가
볼록하게 돌출

볼록하게
나온다

발등을 쭉 펴도
오동통하다

엄지발가락의 아치를 기억하자

엄지발가락과 연결된 발뼈는 상당히 굵은 아치형을 이루고 있습니다. 이것이 우리 몸을 합리적으로 지탱하고 있지요. 이 아치의 존재를 잘 알아두면 '장심'을 포함한 발바닥의 형태를 더욱 직관적으로 이해할 수 있어요. 다양한 각도에서 발바닥 그리기가 수월해지지요.

단순화한 발뼈 이미지

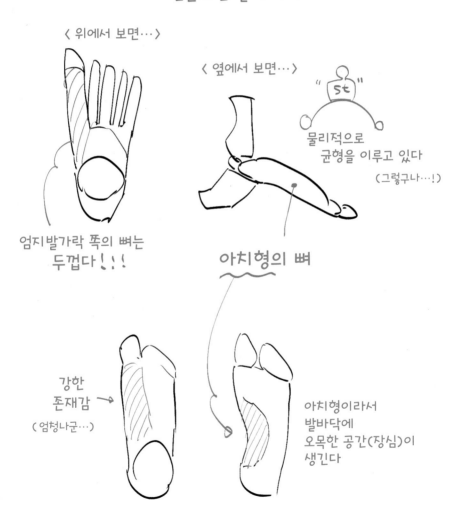

〈 위에서 보면··· 〉

〈 옆에서 보면··· 〉

" 5t "

물리적으로
균형을 이루고 있다

(그렇구나···!)

엄지발가락 쪽의 뼈는
두껍다 ! ! !

아치형의 뼈

강한
존재감 →

(엄청나군···)

아치형이라서
발바닥에
오목한 공간(장심)이
생긴다

212

장심 라인에 주목!!

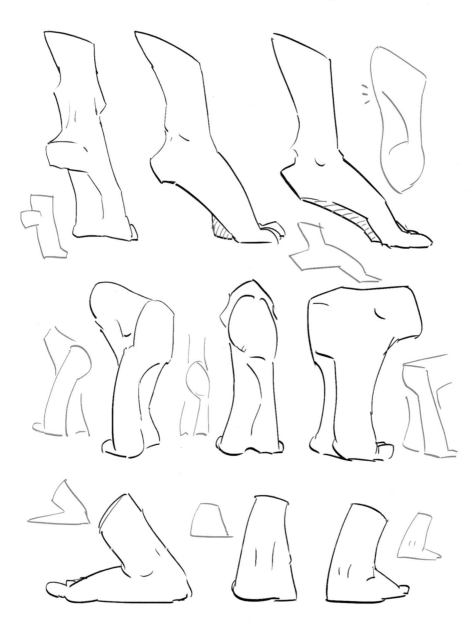

발과 손 비교

여기서 잠시 발과 손을 비교해 보겠습니다~

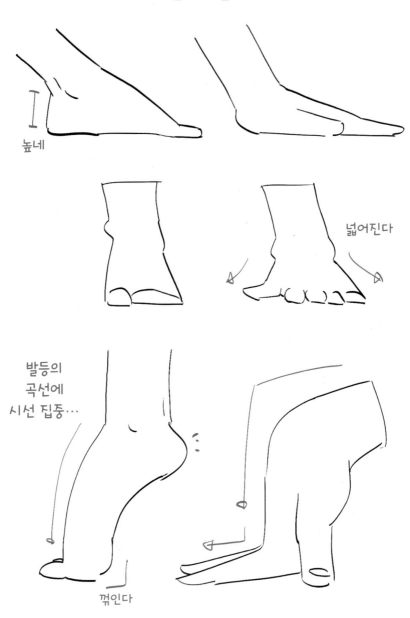

높네

넓어진다

발등의
곡선에
시선 집중…

꺾인다

엄지의 차이
(이렇게 보니 엄청나지?)

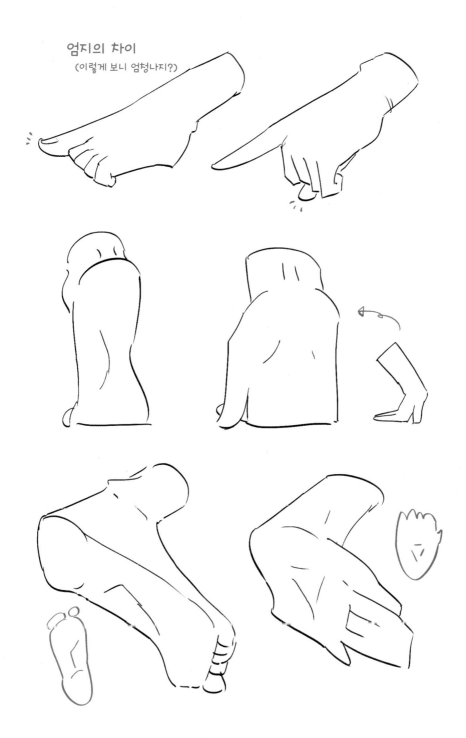

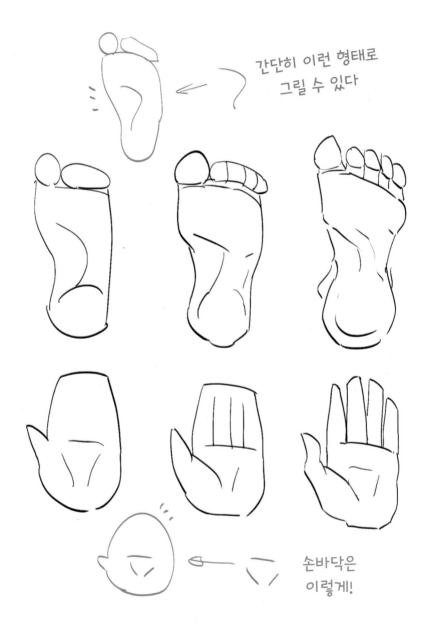

간단히 이런 형태로
그릴 수 있다

손바닥은
이렇게!

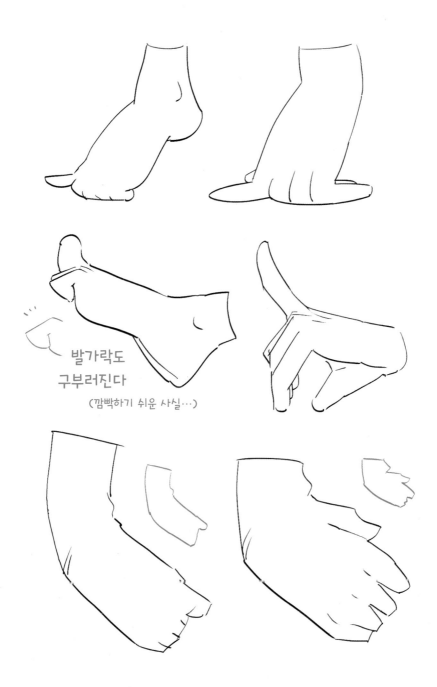

발가락도
구부러진다

(깜빡하기 쉬운 사실…)

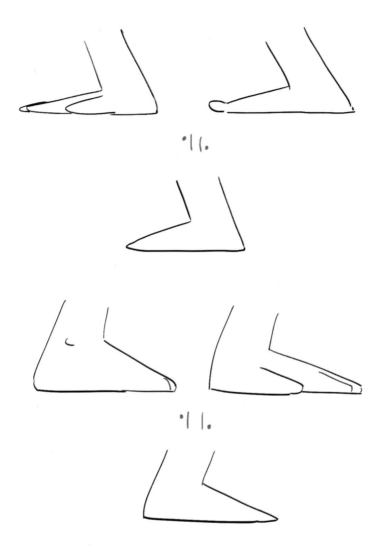

"손이 발 같고, 발이 손 같도다…!"

다른 듯하지만 자세히 뜯어보면 닮은 부분이 많은 손과 발,
그런 이야기를 하고 싶었다는~

`` 힘줄 ''은 은근히 섹시한 느낌을 준단 말이지…

(끄덕끄덕)

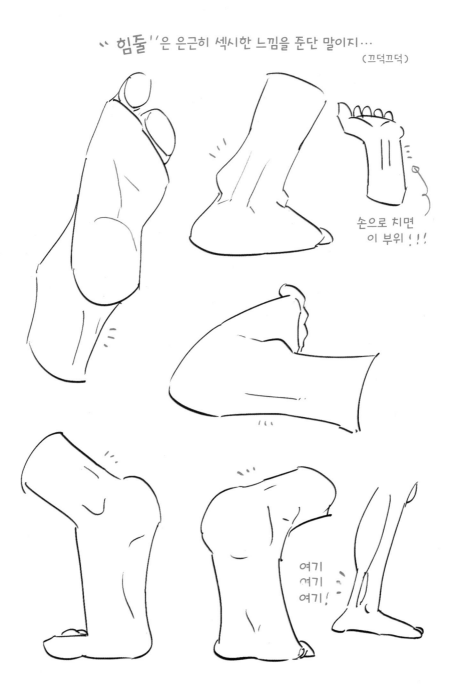

손으로 치면
이 부위 ! ! !

여기
여기
여기!

 # 19 신발 그리는 법

이어서 신발 그리는 법으로 넘어가 볼게요. '발 그리는 법'에서 이해한 내용을 그대로 이용하면, 걸어가는 장면에서의 신발이나 복잡하게 매인 신발 끈도 문제 없이 그릴 수 있을 거예요.

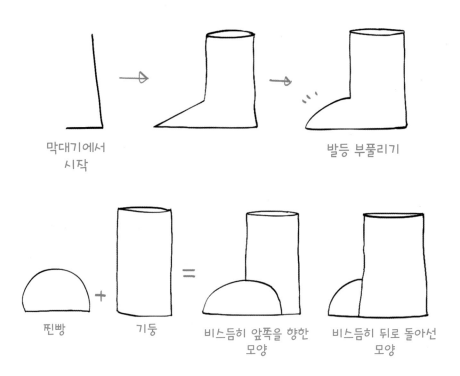

막대기에서
시작

발등 부풀리기

찐빵 + 기둥 = 비스듬히 앞쪽을 향한 모양 | 비스듬히 뒤로 돌아선 모양

'찐빵'과 '기둥'으로 간단히 이해하자

신발을 찐빵과 기둥 이렇게 두 파트로 이해하자고요. 발등이 조금 부푼 모양이 되지요. 찐빵과 기둥 중 어느 쪽을 앞에 두는가로 간단히 발 방향도 바꿀 수 있어요. 생각대로 그려지지 않는다 싶으면 다시 '막대기 발'로 돌아가 복습해 봅시다.

기둥의 높이·형태를 바꾸며 놀아 보자

찐빵을 고정시킨 채 기둥만 바꿔도 다양한 신발을 표현할 수 있어요. 익숙해지면 일부러 쭈글쭈글 하게 주름을 넣어 보거나, 찐빵 부분을 바꿔 가며 그려 볼 수 있겠지요. 아직 신발 끈을 그리지 못 해도 괜찮아요.

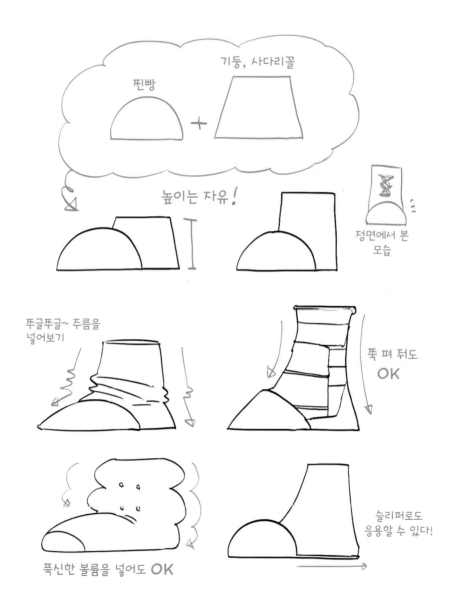

기둥, 사다리꼴

찐빵

높이는 자유!

정면에서 본 모습

푸글푸글~ 주름을 넣어보기

쭉 펴 줘도 OK

푹신한 볼륨을 넣어도 OK

슬리퍼로도 응용할 수 있다!

신발을 신었을 때도 발바닥 앞쪽으로 지면을 디딘다

신발을 신어도 발바닥이 꺾이는 부위는 바뀌지 않습니다. 걷는 모습을 묘사할 때 앞꿈치가 포인트가 되지요. 찐빵 부분을 지면에 딱 밀착시키는 것을 신경 쓰면서 그려 보세요.

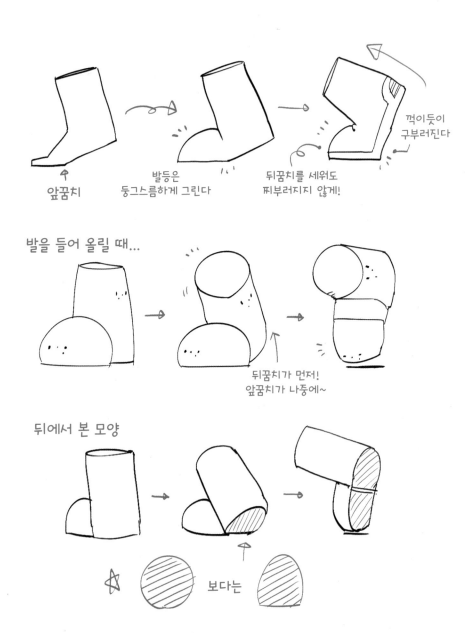

앞꿈치

발등은
둥그스름하게 그린다

뒤꿈치를 세워도
찌부러지지 않게!

꺾이듯이
구부러진다

발을 들어 올릴 때...

뒤꿈치가 먼저!
앞꿈치가 나중에~

뒤에서 본 모양

보다는

222

변형된 기둥에 끈을 붙여 보자

앞에서 연습한 다리 기둥에 끈을 붙여 볼게요. "저쪽 끈을 이쪽 구멍으로 통과시켜서…"와 같은 복잡한 순서를 떠올릴 필요는 없어요. 간단한 모양을 겹겹이 나열하기만 해도 끈이 매인 상태를 그럴듯하게 연출할 수 있습니다.

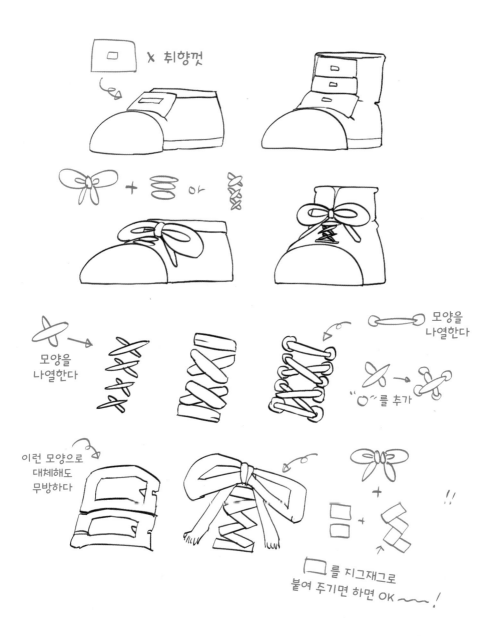

 # 20 허리~발 그리는 법

허리는 무척 까다로운 부위예요. 손이나 발, 얼굴과 비교해 눈에 잘 띄지 않지만, 잘못 묘사하면 자세가 뻣뻣해지고 몸 전체의 균형이 어색해 보이지요. 여기서는 '흔히 범하는 실수'를 방지하면서 서 있는 자세를 쉽고 간단하게 그리는 방법을 소개합니다.

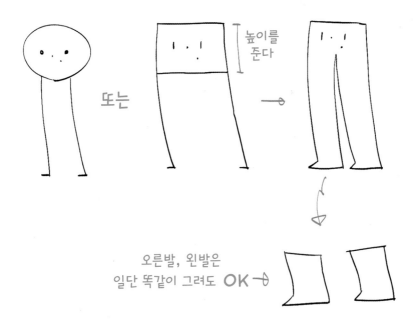

또는

높이를 준다

오른발, 왼발은
일단 똑같이 그려도 OK

동그라미와 네모에 다리를 붙여 보자

발, 발목, 무릎, 고관절……. 이 모두를 순서대로 그리려고 하면 서 있는 자세를 그리기도 전에 좌절할 거예요. 일단 허리를 동그라미나 사각형으로 대강 처리한 다음 간결한 선을 붙여 서 있는 자세를 그려 봅시다.

허리 높이가 무너지지 않아야 한다

간단한 막대 형태 다리로 여러 가지 포즈를 그려 보고, 나중에 살을 붙여가는 방법으로 허리~발 부위의 이미지를 익힐 거예요. 이때 허리에는 언제나 높이가 있다는 것을 유념하세요. 허리(골반)는 의외로 '키가 큰' 부분이지요.

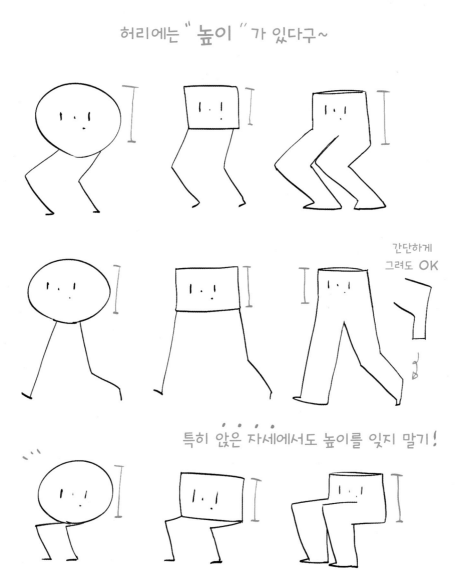

허리에는 " 높이 "가 있다구~

간단하게 그려도 OK

특히 앉은 자세에서도 높이를 잊지 말기!

허리를 비스듬히 기울여 보자

걷거나 달리는 동작은 허리 각도에 따라 전달되는 역동감이 확연히 다릅니다. "분명 달리는 포즈인데 생동감이 느껴지지 않아요."와 같은 문제는 허리가 기울지 않고 뻣뻣한 것이 원인이지요. 처음에는 어색할지 모르겠지만, 익숙해질 때까지 과감하게 각도를 기울여 봅시다.

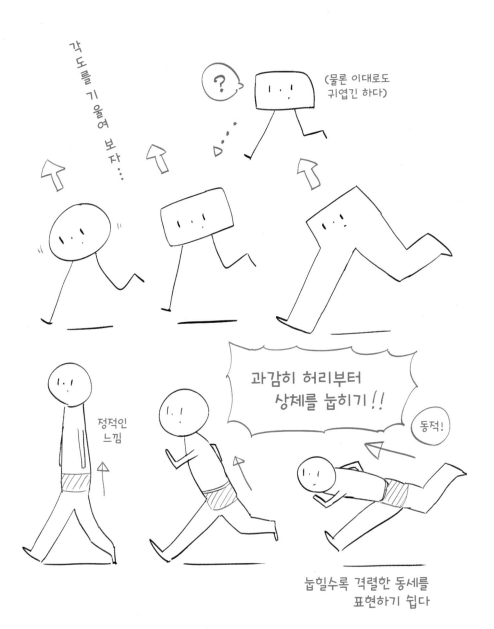

각도를 기울여 보자…

(물론 이대로도 귀엽긴 하다)

정적인 느낌

과감히 허리부터 상체를 눕히기 !!

동적!

눕힐수록 격렬한 동세를 표현하기 쉽다

사다리꼴로 그리면 여성적인 체형이 강조된다

여성은 남성보다 허리의 굴곡이 뚜렷하고 골반이 옆으로 나와 있지요. 그래서 허리를 사다리꼴처럼 그리면 여성적인 느낌을 줄 수 있습니다. 곡선으로 부드러운 실루엣을 강조하면 더 섹시하게 표현할 수도 있지요. 이때도 허리 높이를 유지하는 것을 잊지 않도록 합니다.

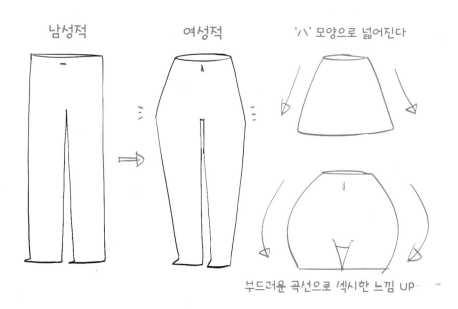

남성적 여성적 'ㅅ' 모양으로 넓어진다

부드러운 곡선으로 섹시한 느낌 UP

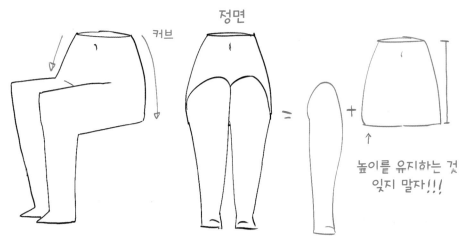

커브 정면

높이를 유지하는 것 잊지 말자!!!

 # 21 다리 그리는 법

다리는 몸의 하중을 지탱하는 주요 부위로, 강인한 골격과 근육으로 이루어져 있습니다. 하지만 무턱대고 튼튼하게만 그리면 지나치게 투박하고 둔해 보일 수 있어요. 우선은 다리를 매끈하게 그리는 것부터 연습해 볼게요.

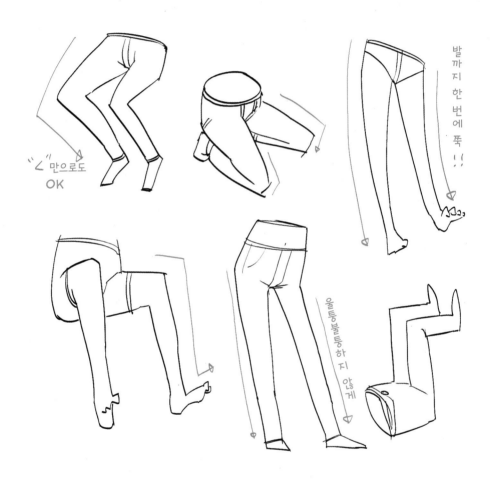

일단은 구부리기, 펴기부터 익힌다

다리는 뭔가 그리기 어려울 것 같은 인상이 있지만, 사실 '구부리기'와 '펴기'가 전부입니다. 두려워할 것 없어요. 몇 가지 예시를 보면서 함께 공략해 봅시다.

슥슥 그은 두 개의 선으로 연습하자

우선 '구부린 다리', '편 다리'를 두려움 없이 그리는 연습부터 해 볼게요. 다리 앞쪽을 간단한 선으로 슥슥 그어 보는 거예요. 똑바로 쭉 긋거나, '〈 ' 모양으로 꺾어 그려 봅시다. 다리 굵기는 '내키면 그려 보지 뭐.'라는 가벼운 마음가짐으로 임해도 좋아요.

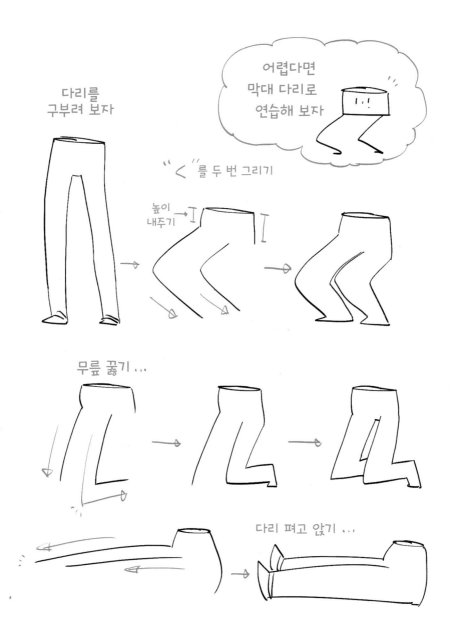

다리를
구부려 보자

어렵다면
막대 다리로
연습해 보자

" 〈 "를 두 번 그리기

높이
내주기

무릎 꿇기 …

다리 펴고 앉기 …

근육은 나중에 묘사한다

다리를 구부리고 펴는 자세 표현에 집중할 때에는 다리 근육이나 미세한 굴곡은 무시하세요. 막대기 같은 다리여도 괜찮으니 무릎을 굽혀 보거나 앉혀 봅시다. 지금은 발도 간단히 그리고 넘어가는 게 좋습니다. 익숙해지면 조금씩 세부적인 표현을 늘려 갑니다.

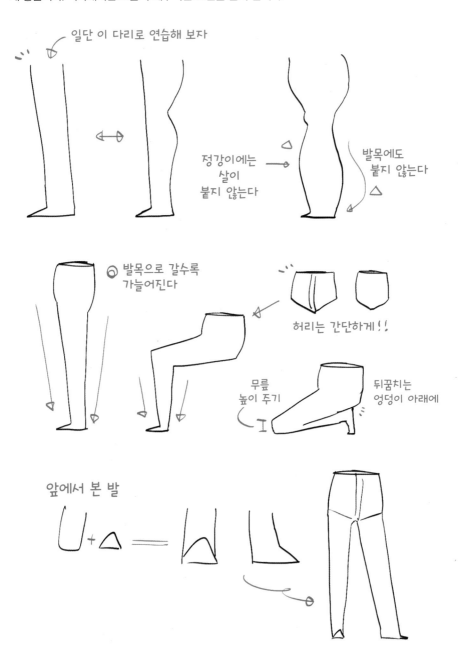

일단 이 다리로 연습해 보자

정강이에는 살이 붙지 않는다

발목에도 붙지 않는다

발목으로 갈수록 가늘어진다

허리는 간단하게!!

무릎 높이 주기

뒤꿈치는 엉덩이 아래에

앞에서 본 발

U + △ =

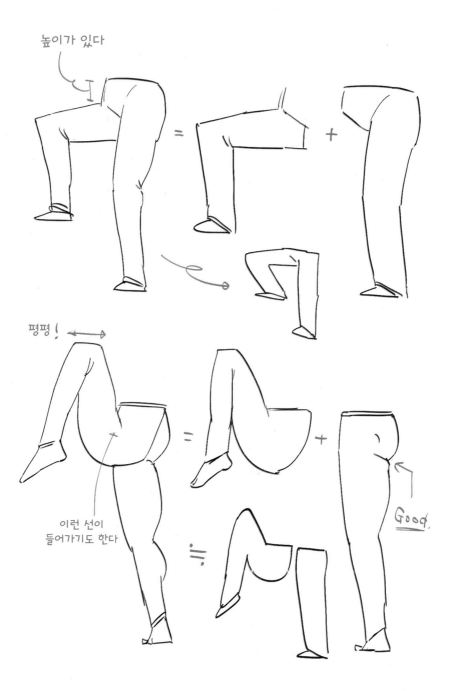

높이가 있다

=

+

평평!

이런 선이
들어가기도 한다

=

+

=

Good.

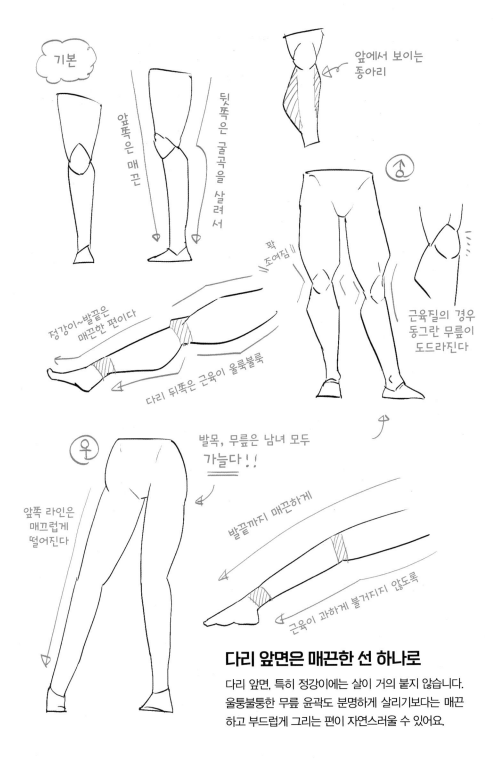

기본

앞쪽은 매끈

뒷쪽은 굴곡을 살려서

앞에서 보이는 종아리

정강이~발끝은 매끈한 편이다

꽉 조여짐

다리 뒤쪽은 근육이 울룩불룩

근육질의 경우 동그란 무릎이 도드라진다

발목, 무릎은 남녀 모두 가늘다!!

앞쪽 라인은 매끄럽게 떨어진다

발끝까지 매끈하게

근육이 과하게 불거지지 않도록

다리 앞면은 매끈한 선 하나로

다리 앞면, 특히 정강이에는 살이 거의 붙지 않습니다.
울퉁불퉁한 무릎 윤곽도 분명하게 살리기보다는 매끈
하고 부드럽게 그리는 편이 자연스러울 수 있어요.

무릎에도 높이가 있음을 기억하자

무릎을 구부렸을 때, 데포르메가 아닌 이상 무릎은 뾰족해지지 않아요. 무릎 면의 폭을 유지한 채 구부러집니다. 무릎에는 접시 모양의 뼈가 있기 때문이지요. 다만 연습할 때는 쉽고 간단한 방법으로 익숙해지는 것도 필요하므로 처음에는 무릎을 뾰족하게 그리면서 차차 익혀가도 좋아요.

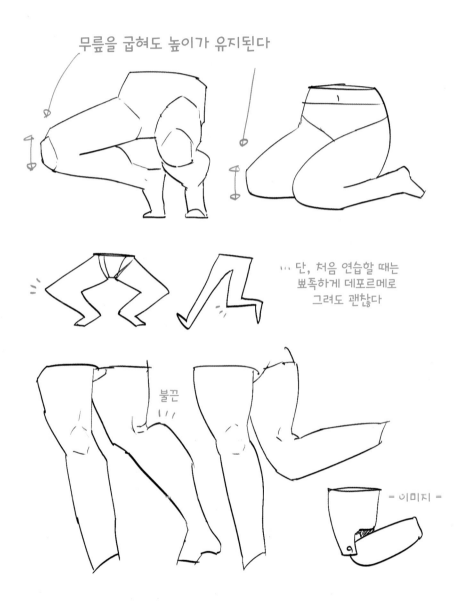

무릎을 굽혀도 높이가 유지된다

… 단, 처음 연습할 때는 뾰족하게 데포르메로 그려도 괜찮다

불끈

- 이미지 -

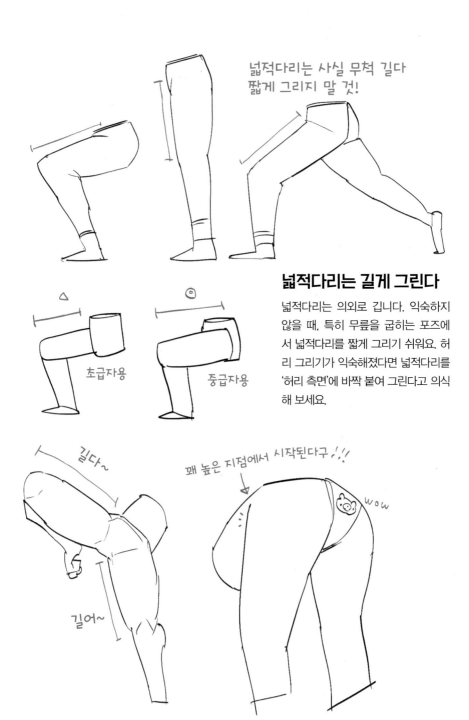

넓적다리는 사실 무척 길다
짧게 그리지 말 것!

넓적다리는 길게 그린다

넓적다리는 의외로 깁니다. 익숙하지 않을 때, 특히 무릎을 굽히는 포즈에서 넓적다리를 짧게 그리기 쉬워요. 허리 그리기가 익숙해졌다면 넓적다리를 '허리 측면'에 바짝 붙여 그린다고 의식해 보세요.

초급자용

중급자용

길다~

길어~

꽤 높은 지점에서 시작된다구 ,!,!

wow

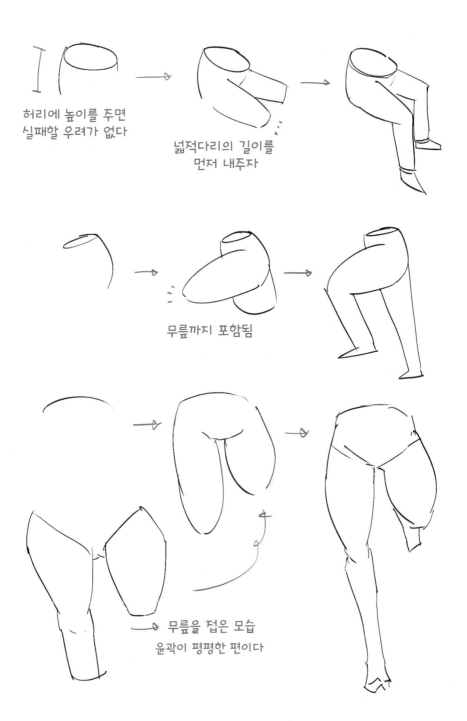

허리에 높이를 주면
실패할 우려가 없다

넓적다리의 길이를
먼저 내주자

무릎까지 포함됨

무릎을 접은 모습
윤곽이 평평한 편이다

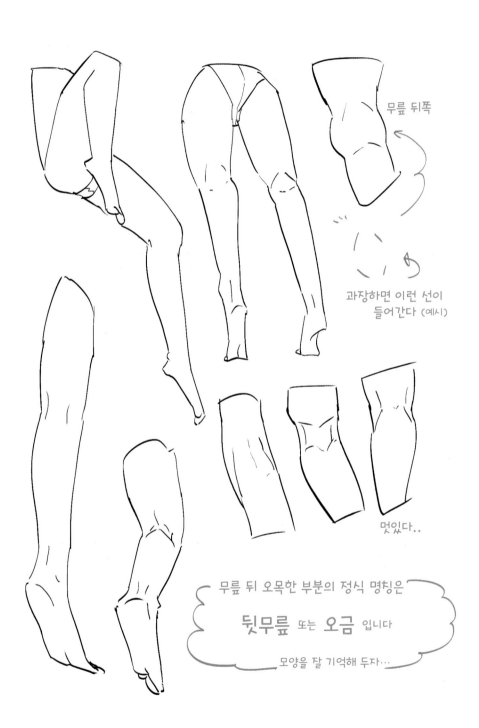

무릎 뒤쪽

과장하면 이런 선이
들어간다 (예시)

멋있다..

무릎 뒤 오목한 부분의 정식 명칭은

뒷무릎 또는 오금 입니다

모양을 잘 기억해 두자...

무릎 뒤의 표정을 중요하게

무릎 뒤(뒷무릎, 오금)는 멋진 부위예요. 실로 다양한 표정이 있지요. 어떤 라인을 강조해 그리느냐에 따라 작가의 개성이 묻어나는 부분이기도 합니다. 근육질의 윤곽을 한껏 살려도 재밌고, 심플하게 끝내도 좋아요. 실제로 사람마다 모양이 상당히 다르기도 하지요. 단순하면서도 매력적인 부위이니 연습하다 보면 금방 익숙해지지 않을까 합니다.

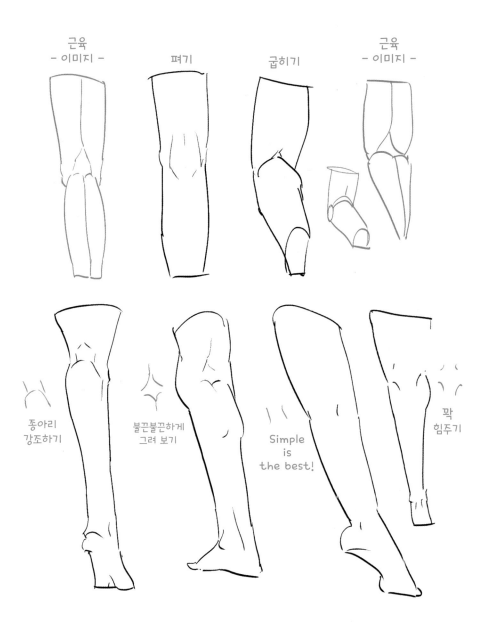

근육
- 이미지 -

펴기

굽히기

근육
- 이미지 -

종아리
강조하기

불끈불끈하게
그려 보기

Simple
is
the best!

꽉
힘주기

무릎을 구부린 자세를 그려 보자

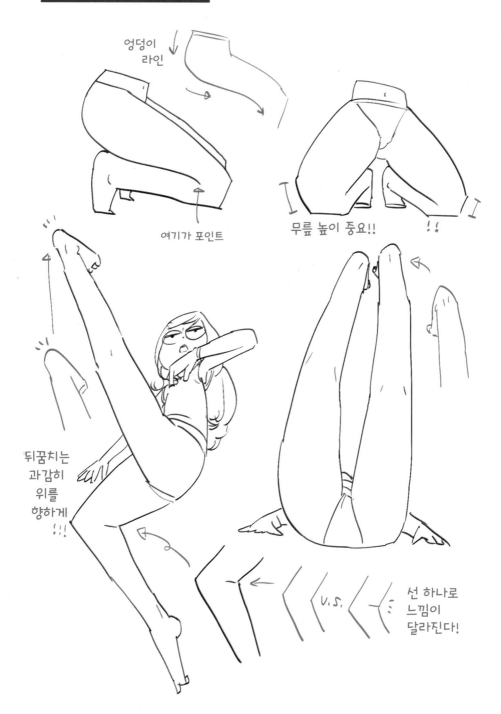

엉덩이
라인

여기가 포인트

무릎 높이 중요!!

뒤꿈치는
과감히
위를
향하게
!!!

V. S.

선 하나로
느낌이
달라진다!

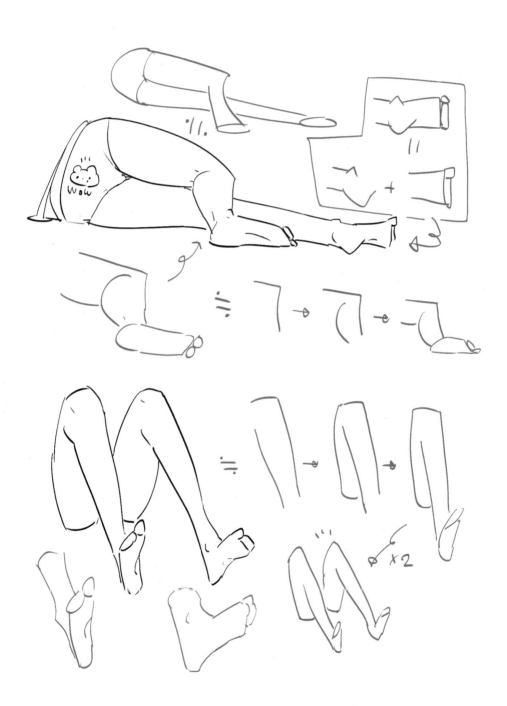

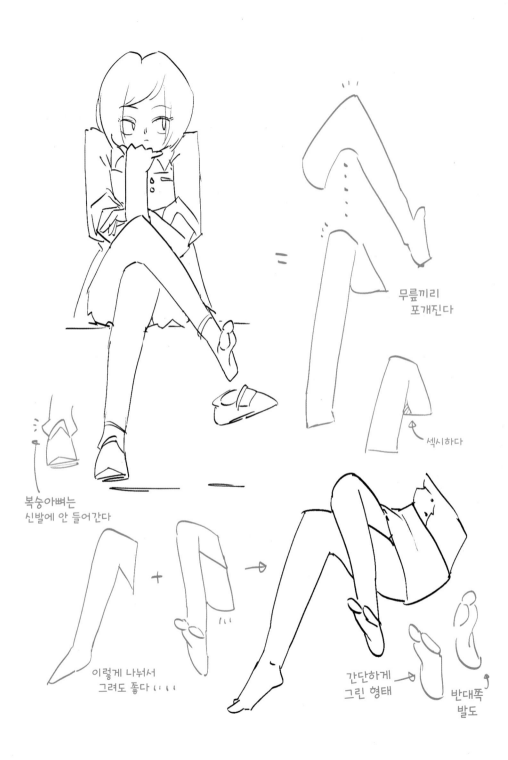

무릎끼리
포개진다

섹시하다

복숭아뼈는
신발에 안 들어간다

이렇게 나눠서
그려도 좋다 \ \ \ \

간단하게
그린 형태

반대쪽
발도

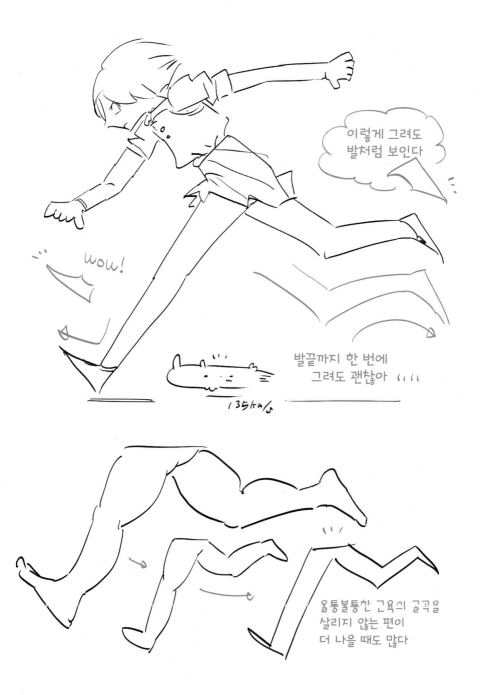

이렇게 그려도
발처럼 보인다

wow!

발끝까지 한 번에
그려도 괜찮아

135km/s

올퉁불퉁한 근육의 굴곡을
살리지 않는 편이
더 나을 때도 많다

다리의 시작 지점, 복숭아뼈와 발의 표현

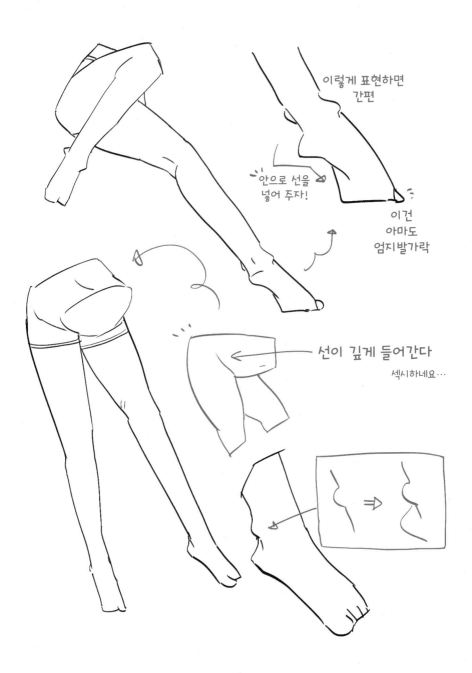

이렇게 표현하면
간편

안으로 선을
넣어 주자!

이건
아마도
엄지발가락

선이 깊게 들어간다

섹시하네요…

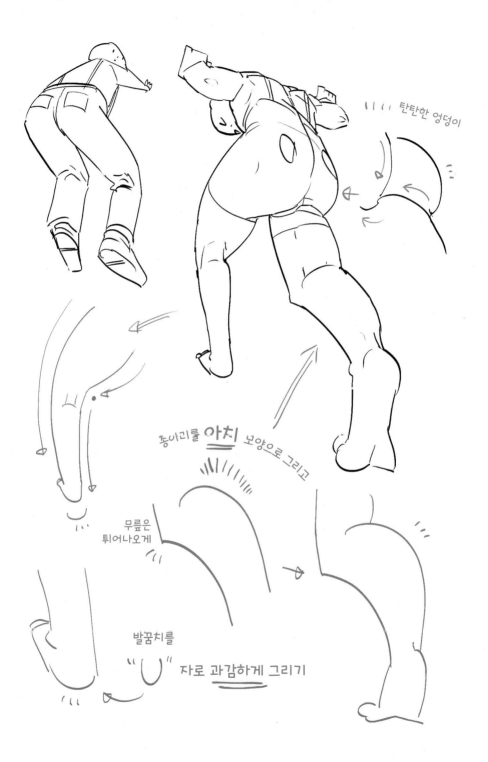

탄탄한 엉덩이

종아리를 **아치** 보양으로 그리고

무릎은
튀어나오게

발꿈치를

자로 과감하게 그리기

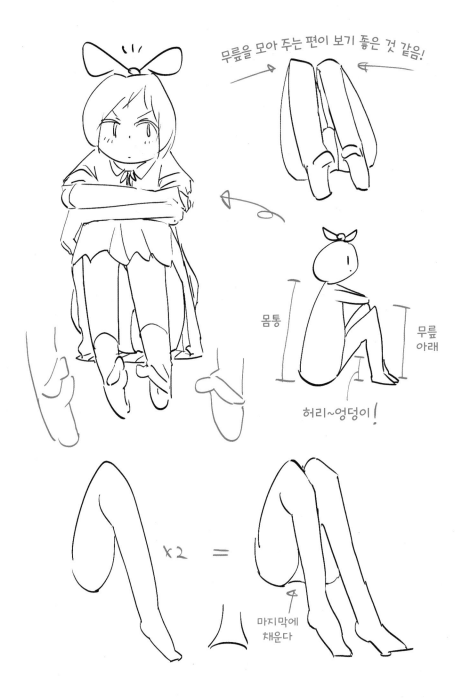

무릎을 모아 주는 편이 보기 좋은 것 같음!

몸통

무릎 아래

허리~엉덩이!

x2 =

마지막에 채운다

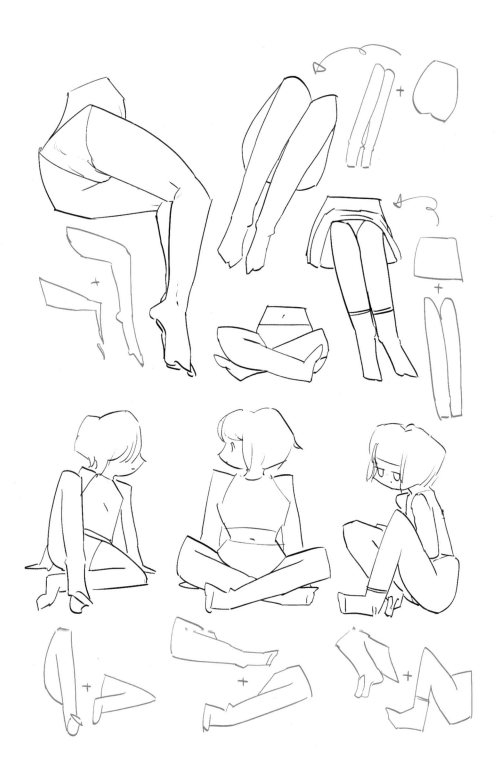

Q. 그림에 재능이 필요한가요?

A. 적성에 맞고 안 맞고는 있겠지요
자신에게 맞는 방식을 찾는 것이 중요해요

누구나 재능을 가지고 있습니다. 다만 각자가 지닌 재능의 종류가 제각기 다를 순 있지요. 세상에 수만 가지의 일, 활동이 있는 만큼 재능이란 것도 매우 다양하게 존재합니다. 그림에 관한 재능도 여러 종류가 있다고 생각합니다. 그림 그리는 데 절대적으로 필요한 재능, 능력이 엄밀히 정해져 있는 것은 아니에요. 다수가 인정하고 통용되는 방식에 서툴다고 해서 무능력한 것, 틀린 것은 아닙니다.

많은 사람이 따르는 방식이 나와 맞지 않을 때는 다른 작업 방식을 찾거나 스스로 개발해내야 할지도 모릅니다. 물론 어렵게 찾아낸 새로운 방식 또한 장기적으로 자신의 성향과 맞지 않을 수도 있고요.

다만 이런 얘기를 들려주고 싶어요. 예를 들어 흔히 말하는 '괴발개발'로밖에 못 그리겠다면, 오히려 그 '괴발개발'이 자신의 화풍이라고 생각하면 그것으로 괜찮지 않을까 하는 것이죠. 샛길도 얼마든지 있을 수 있다고 생각하는 것도, 나쁘지 않다고 생각합니다.

캐릭터의 전신을
그려 보자

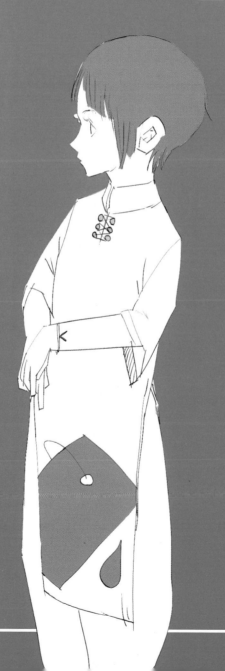

22 전신 그리는 법

지금까지 차례대로 연습했던 몸의 각 부위를 합쳐서 세워 볼 시간이 되었습니다! 한 번에 '짠!' 하고 완성하고 싶은 마음이 앞서겠지만, 여기서도 차근차근 단계를 밟아가며 '캐릭터가 서 있다'는 느낌이 잘 살도록 그리는 것이 중요합니다.

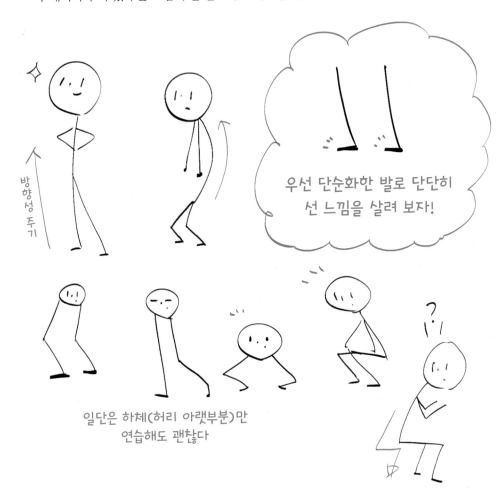

방향성 주기

우선 단순화한 발로 단단히 선 느낌을 살려 보자!

일단은 하체(허리 아랫부분)만 연습해도 괜찮다

'서 있는 느낌'을 이해한 뒤 살을 붙여 나간다

"전신을 다 그렸는데 캐릭터가 '서 있는' 느낌이 들지 않아요" 이런 문제는 '땅을 디딘 발'이 정확히 묘사되지 않은 것이 원인일 수 있어요. 우선 막대기 캐릭터를 이용해 서 있는 느낌이 자연스럽게 나도록 그려 봅시다. 전신의 균형을 잡는 연습으로도 효과적이랍니다.

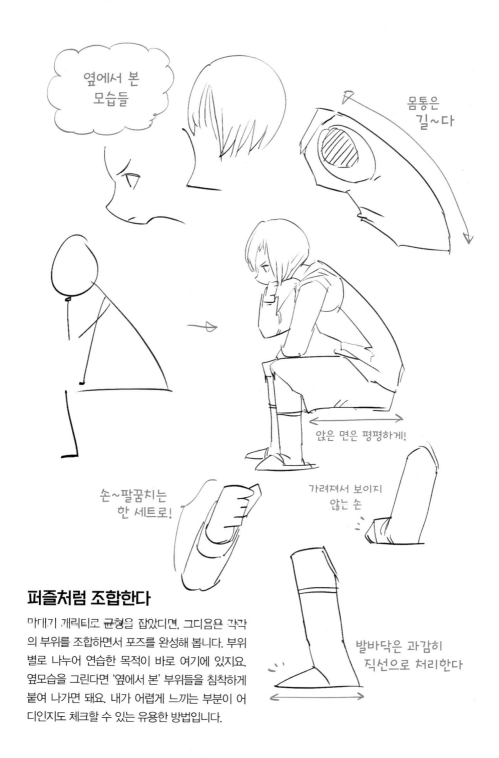

옆에서 본
모습들

몸통은
길~다

앉은 면은 평평하게!

손~팔꿈치는
한 세트로!

가려져서 보이지
않는 손

퍼즐처럼 조합한다

마디기 게리티로 균형을 잡았디면, 그디음은 각각
의 부위를 조합하면서 포즈를 완성해 봅니다. 부위
별로 나누어 연습한 목적이 바로 여기에 있지요.
옆모습을 그린다면 '옆에서 본' 부위들을 침착하게
붙여 나가면 돼요. 내가 어렵게 느끼는 부분이 어
디인지도 체크할 수 있는 유용한 방법입니다.

발바닥은 과감히
직선으로 처리한다

자세에 '방향성'을 준다

사실 우리는 단순히 서 있을 때에도 중력에 저항하고 있지요. 이 에너지가 그림에 반영되어야 자연스러운 자세가 나옵니다. 구체적인 요령으로, 액션의 중심이 되는 부분을 먼저 그리고 나머지 부분이 그에 당겨지듯이 그려 줍니다. 저는 이것을 '방향성을 준다'라고 말하는데요. 액션별 몸의 균형을 정리하는 데 도움이 됩니다.

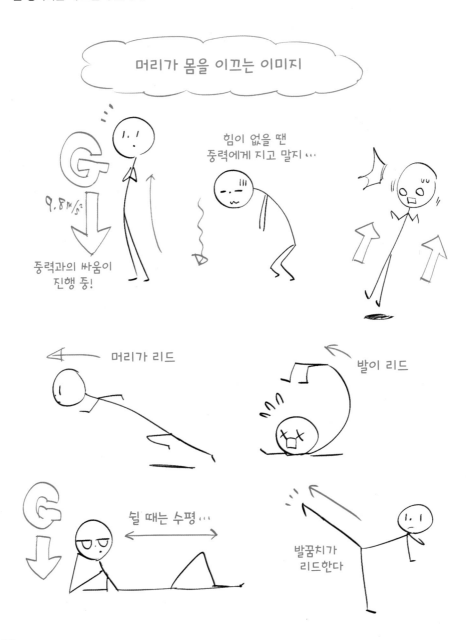

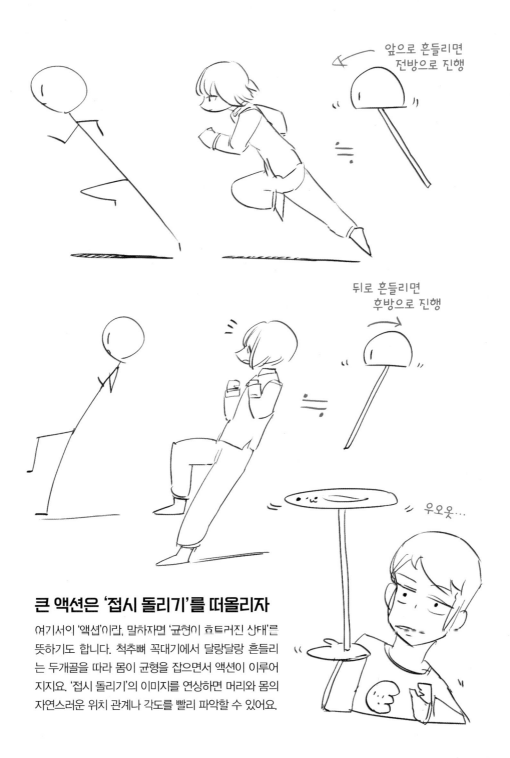

앞으로 흔들리면
전방으로 진행

뒤로 흔들리면
후방으로 진행

우오옷…

큰 액션은 '접시 돌리기'를 떠올리자

여기서의 '액션'이란, 말하자면 '균형이 흐트러진 상태'를
뜻하기도 합니다. 척추뼈 꼭대기에서 달랑달랑 흔들리
는 두개골을 따라 몸이 균형을 잡으면서 액션이 이루어
지지요. '접시 돌리기'의 이미지를 연상하면 머리와 몸의
자연스러운 위치 관계나 각도를 빨리 파악할 수 있어요.

23 포즈 그리는 법

사실 '포즈'라고 하면 그 범위가 매우 광범위하지요. 먼저 기본적인 포즈를 그릴 때 흔히 하는 실수나 오해를 정리해 보았습니다.

〈 항상 같은 얼굴, 같은 각도로 시작하는 문제 〉

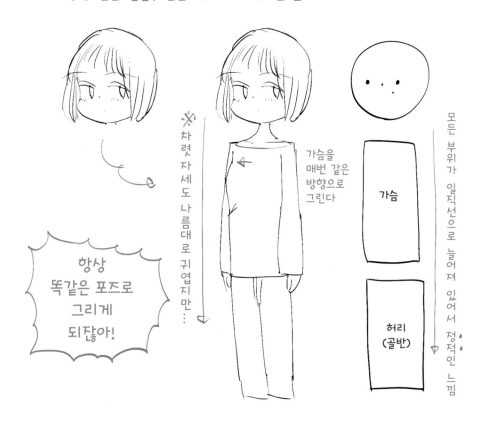

차렷 자세도 나름대로 귀엽지만…

항상 똑같은 포즈로 그리게 되잖아!

가슴을 매번 같은 방향으로 그린다

가슴

허리 (골반)

모든 부위가 일직선으로 늘어져 있어서 정적인 느낌

항상 같은 포즈가 되는 문제

"일단 얼굴부터 그리자. 그다음은…… 어떻게든 그리면 되겠지."라는 방식으로 그리다 보면 결국 늘 같은 포즈가 되어 버리지요. 분명 여러분 중에도 이런 사람이 많을 거예요. 얼굴과 가슴의 방향을 항상 한 방향으로 그리거나, 등에 굴곡을 전혀 주지 않는 방식으로 그리는 습관이 있다면 더욱 그렇지요. 차근차근 해결해 보자고요.

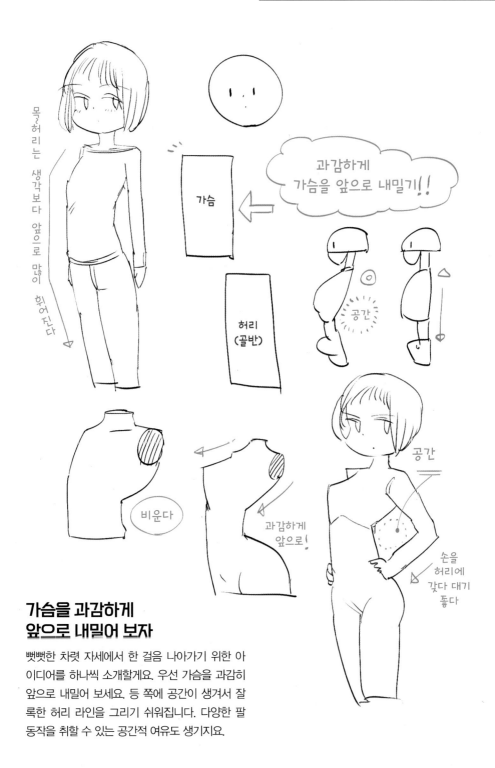

목허리는 생각보다 앞으로 많이 휘어진다

가슴

과감하게 가슴을 앞으로 내밀기!!

공간

허리 (골반)

비운다

과감하게 앞으로!

공간

손을 허리에 갖다 대기 좋다

가슴을 과감하게 앞으로 내밀어 보자

뻣뻣한 차렷 자세에서 한 걸음 나아가기 위한 아이디어를 하나씩 소개할게요. 우선 가슴을 과감히 앞으로 내밀어 보세요. 등 쪽에 공간이 생겨서 잘록한 허리 라인을 그리기 쉬워집니다. 다양한 팔동작을 취할 수 있는 공간적 여유도 생기지요.

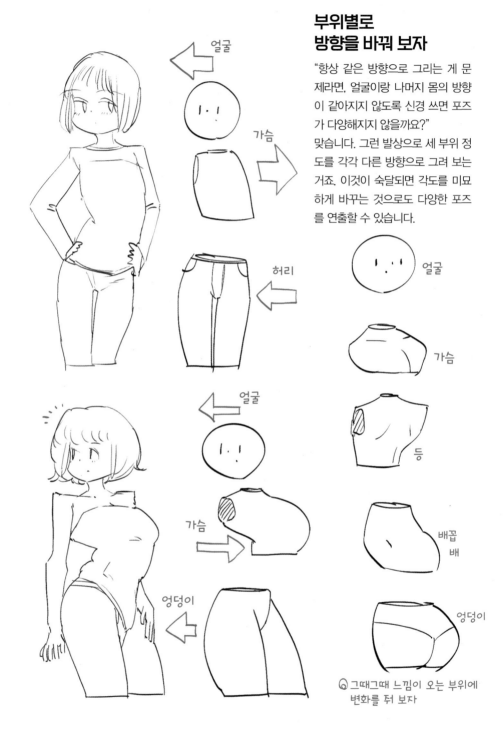

부위별로 방향을 바꿔 보자

"항상 같은 방향으로 그리는 게 문제라면, 얼굴이랑 나머지 몸의 방향이 같아지지 않도록 신경 쓰면 포즈가 다양해지지 않을까요?"
맞습니다. 그런 발상으로 세 부위 정도를 각각 다른 방향으로 그려 보는 거죠. 이것이 숙달되면 각도를 미묘하게 바꾸는 것으로도 다양한 포즈를 연출할 수 있습니다.

얼굴

가슴

허리

얼굴

가슴

등

배꼽
배

얼굴

가슴

엉덩이

엉덩이

그때그때 느낌이 오는 부위에 변화를 줘 보자

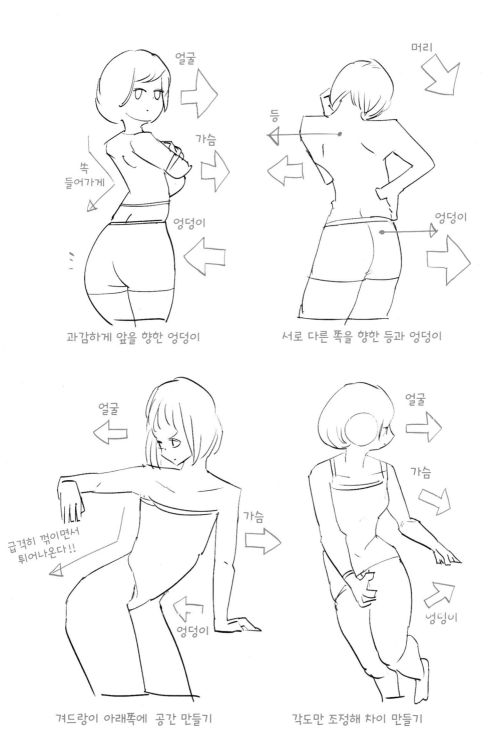

과감하게 앞을 향한 엉덩이

서로 다른 쪽을 향한 등과 엉덩이

겨드랑이 아래쪽에 공간 만들기

각도만 조정해 차이 만들기

목을 없애거나 어깨 높이를 과감하게 바꿔 보자

얼굴부터 차례로 몸을 그려 나갈 때, 목 부위를 매번 똑같이 그리면 그만큼 포즈의 가능성도 좁아
집니다. 목을 생략하고 얼굴 바로 밑에 어깨선을 넣거나, 어깨 높이를 바꾸는 것만으로도 평소와는
다른 포즈를 그리는 계기가 될 거예요.

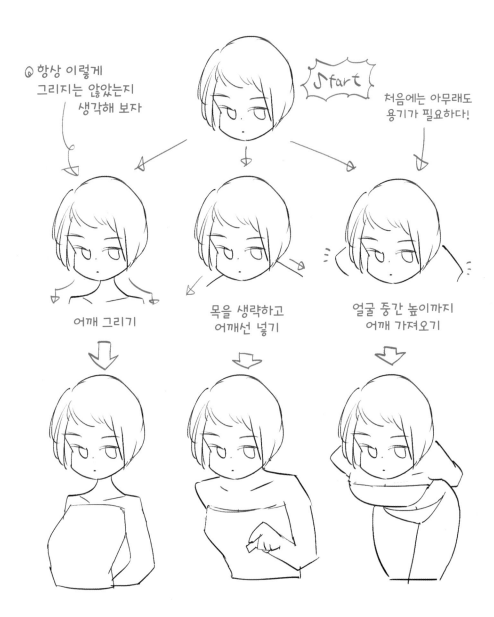

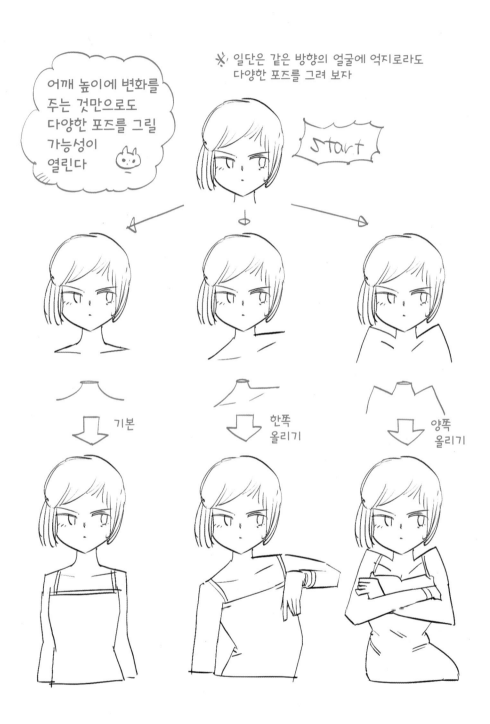

어깨 높이에 변화를 주는 것만으로도 다양한 포즈를 그릴 가능성이 열린다

✳ 일단은 같은 방향의 얼굴에 억지로라도 다양한 포즈를 그려 보자

Start

기본

한쪽 올리기

양쪽 올리기

리드하는 부위를 바꿔서 그려 보자

지금까지는 얼굴·머리부터 그리는 경우를 다뤄 봤는데요. 이제부터 리드하는 부위를 과감히 바꿔 볼게요. 제가 추천하는 부위는 팔, 특히 아래팔(팔꿈치~손)을 먼저 그리는 거예요. 이 방법이 익숙해지면 포즈 그리는 연습이 한층 흥미롭고 수월해질 거예요.

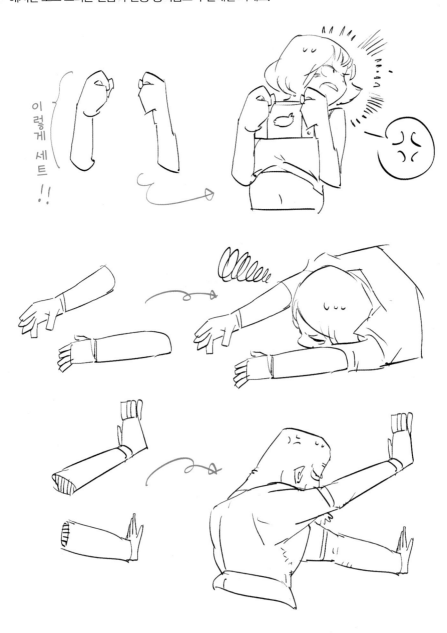

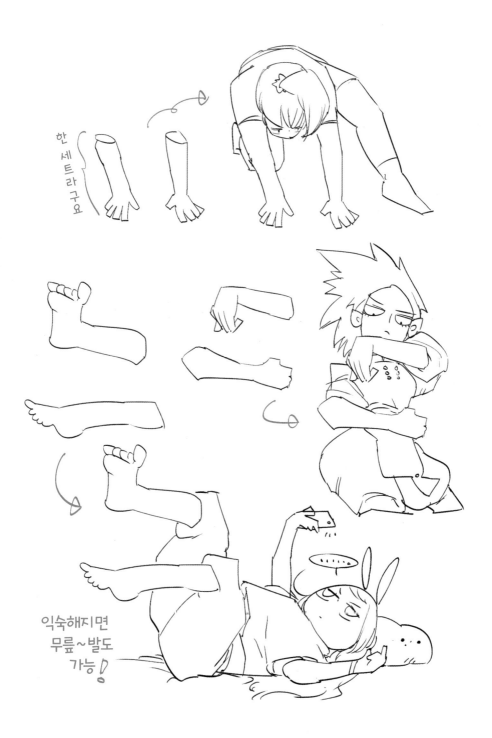

한 세트라구요

익숙해지면
무릎~발도
가능

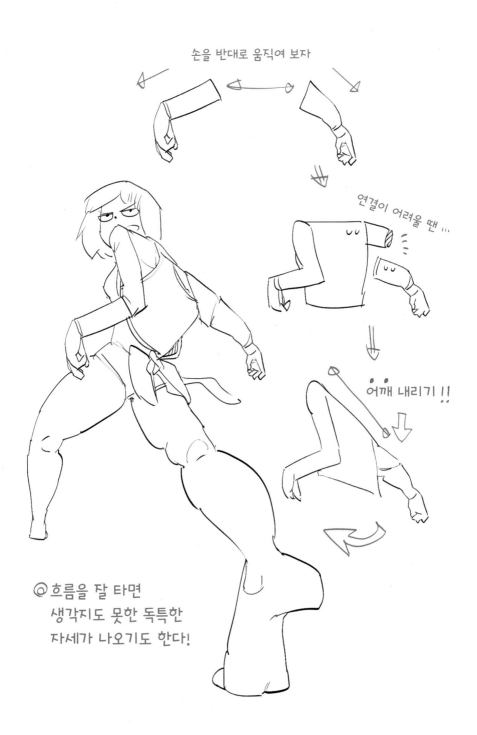

손을 반대로 움직여 보자

연결이 어려울 땐 ¨¨¨

어깨 내리기 ‼

◎흐름을 잘 타면
생각지도 못한 독특한
자세가 나오기도 한다!

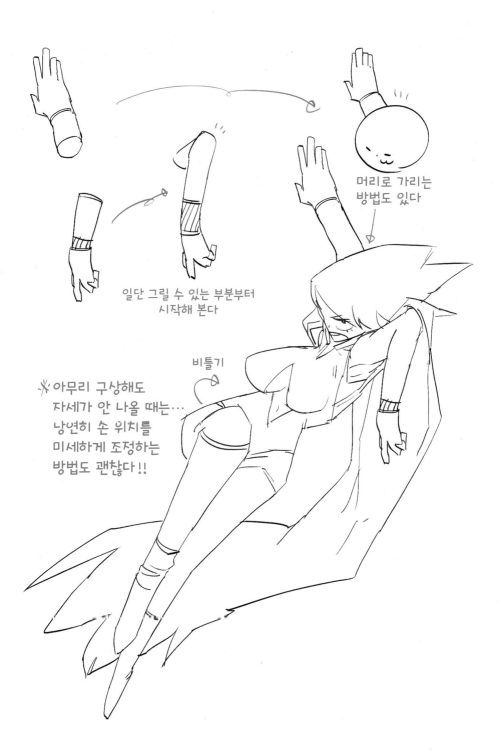

머리로 가리는
방법도 있다

일단 그릴 수 있는 부분부터
시작해 본다

비틀기

✳ 아무리 구상해도
자세가 안 나올 때는...
낭연히 손 위치를
미세하게 조정하는
방법도 괜찮다!!

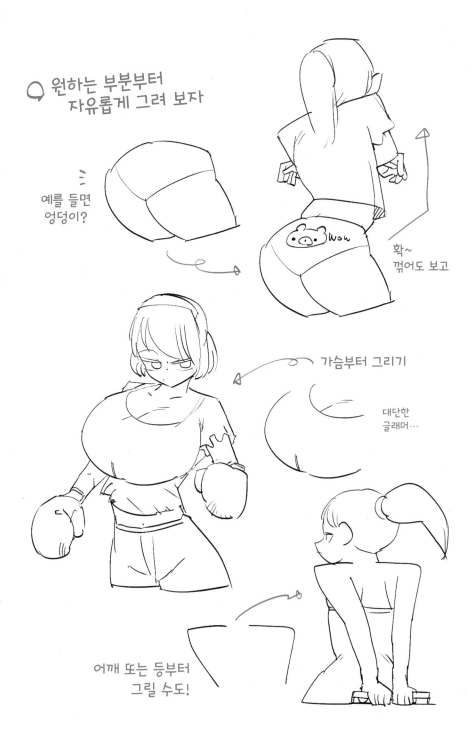

원하는 부분부터
자유롭게 그려 보자

예를 들면
엉덩이?

확~
꺾어도 보고

가슴부터 그리기

대단한
글래머…

어깨 또는 등부터
그릴 수도!

한정된 부위만 그릴 때도 움직임을 준다

처음 그린 부위에 움직임이 없다면 거기에서 다양한 포즈를 떠올리기는 쉽지 않습니다. 굽히거나 늘이는 정도의 간단한 움직임이라도 들어 있다면 포즈를 그려 나가기 수월하지요.

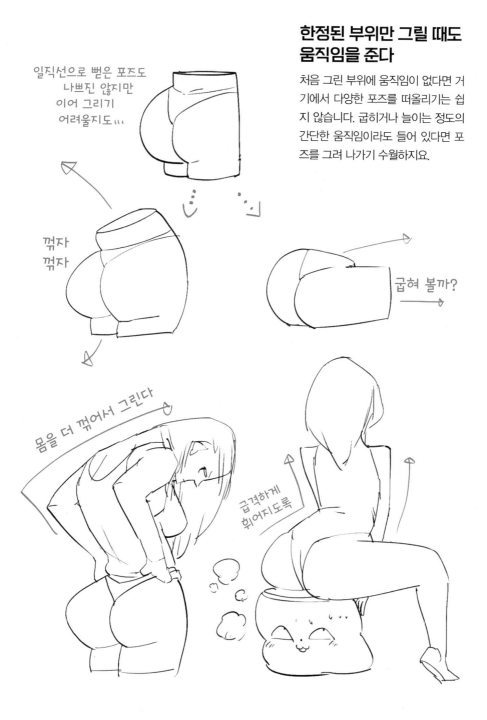

일직선으로 뻗은 포즈도 나쁘진 않지만 이어 그리기 어려울지도 ﹨﹨﹨

꺾자 꺾자

굽혀 볼까?

몸을 더 꺾어서 그린다

급격하게 휘어지도록

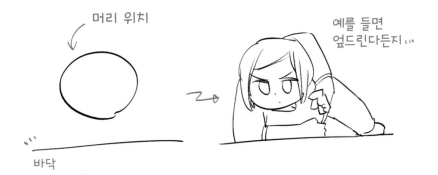

머리 위치

예를 들면
엎드린다든지

바닥

바닥이나 벽,
머리 위치만 정해 보자

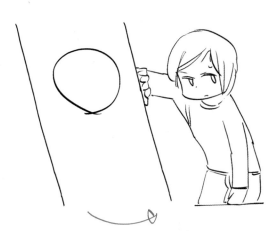

지면과 머리 위치를 정하면 그릴 수 있는 포즈의 선택지도 자연스럽게 좁혀집니다. "이 위치라면 어떤 포즈, 어떤 장면이 나올 수 있을까?"라며 자기 자신에게 과제를 내면서 연습하는 것이 포인트지요.

다른 장애물로 설정해도 재밌다!

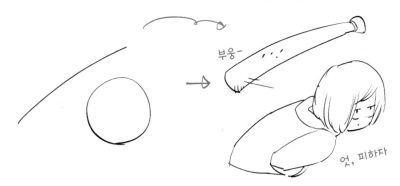

부웅-

엇, 피하자

같은 위치 관계라도
얼마든지 다른 구도로
그릴 수 있다 ! ! !

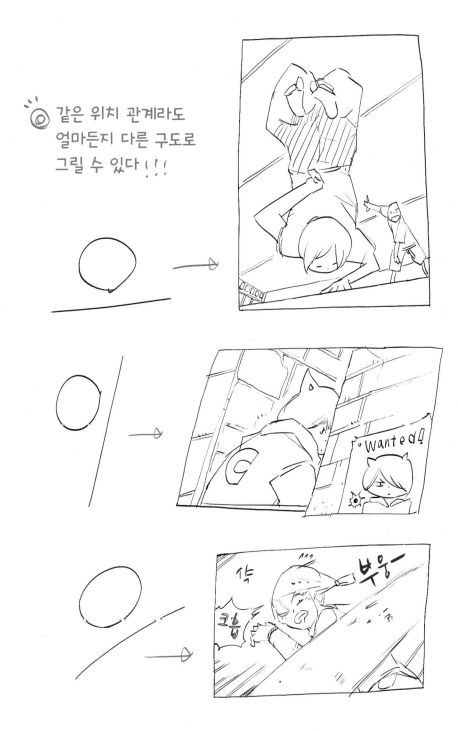

처음에는 평범하게 그리고, 나중에 입체감을 더한다

포즈에 원근감을 강조한 변형을 가미해 다이나믹한 일러스트를 그리는 방법을 소개합니다. 우선 원근감 같은 개념은 잊고, 지금까지 연습한 대로 포즈를 그립니다. 그리고 강조하고 싶은 부분을 선택해서 확대한 다음, 몸과 어긋난 부분을 수정하는 거예요. 사실 이 방법은 디지털 일러스트 제작을 전제로 활용하는 기법이지만, 아날로그식의 밑그림 과정에서도 똑같이 시도해 볼 수 있겠지요.

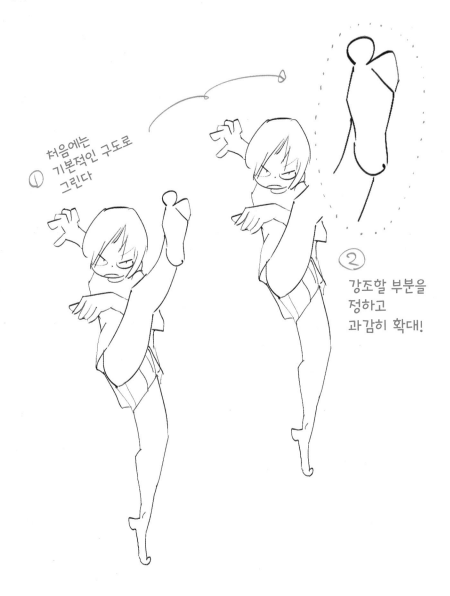

① 처음에는 기본적인 구도로 그린다

② 강조할 부분을 정하고 과감히 확대!

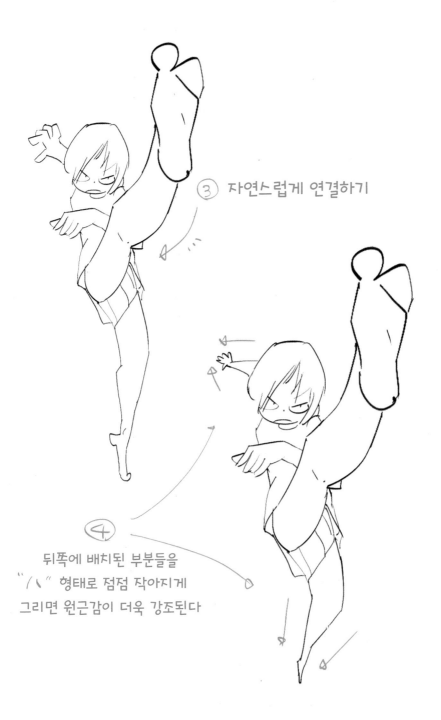

③ 자연스럽게 연결하기

④
뒤쪽에 배치된 부분들을
" ⌐\ " 형태로 점점 작아지게
그리면 원근감이 더욱 강조된다

Q. 성인 콘텐츠를 그려서
돈을 버는 건 나쁜 일일까요?

A. 그림이나 직업에 귀천은 없습니다

근본적으로 직업에 우열이나 귀천은 없습니다.
'의사는 훌륭해, 청소부는 안 돼, 변호사는 대단해, 유흥업소 일은 안 되지…' 세상에는 너무도 당연하다는 듯이 이렇게 이야기하는 사람들이 많습니다. 이미지만으로 평가의 잣대를 대고 목소리를 높이지요.

하지만 이것은 사회에 어떤 서비스를 제공하느냐의 차이일 뿐이라고 생각합니다. 객관적으로 봐도 이것이 더 사실에 가깝지요. (물론 마약 매매나 불법 무기 거래 등은 생명에 악영향을 끼치는 유해한 일이라고 생각합니다.)

어찌 되었든 '야한 그림만 그려서 평생 먹고사는 건 좀 그렇겠지?'라는 생각에 때로는 깊은 고민에 빠질지도 모르겠습니다.

이에 대한 저의 평소 생각은 이렇습니다.
'내 작품을 본 사람이 밝은 기분으로, 활기찬 삶을 살 수 있다면. 그런 마음을 담아 제작한다면 그리 문제 될 것이 없지 않을까?'
독자의 행복을 기원하거나, 인류에게 보내는 중요한 메시지나 제안을 작품 이면에 심어 두거나, 인류에게 있어 '좋은 일'을 한다는 의식이 있다면 자신 있게 일을 할 수 있을 거라 생각해요.

요컨대 프로라면 당당하게 자신의 일, 좋은 일을 하기를 바랍니다.

그림자·질감·
이야기 구성 요령을
이해하자

 # 24 그림자 · 질감 그리는 법

그림자와 질감은 사물의 표면에서 느껴지는 시각적 촉각적 성질을 묘사하는 요소입니다. 먼저 그림자를 종류별로 간단히 구분한 다음, 선을 이용해 그림자와 질감을 표현하는 요령을 알아볼게요.

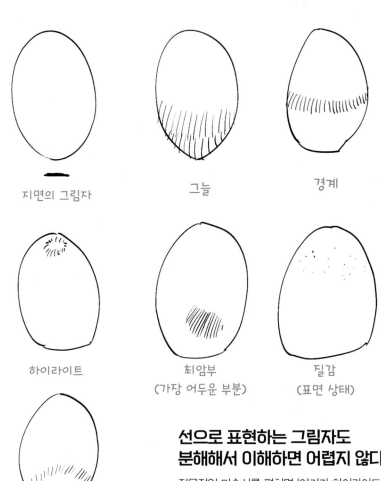

지면의 그림자

그늘

경계

하이라이트

최암부
(가장 어두운 부분)

질감
(표면 상태)

반사광
(지면 등에서 반사된 빛)

선으로 표현하는 그림자도
분해해서 이해하면 어렵지 않다

전문적인 미술서를 펼치면 '여기가 하이라이트…, 여기가 최암부…, 여기가 반사광…' 이런 식으로 한꺼번에 설명되어 있어 어렵게 느낀 경험이 있을지 모르겠습니다. 하나씩 살펴보면 전혀 어렵지 않아요. 그리고 이 모두를 다 표현할 필요가 없다는 점도 기억해 두세요. 그것만으로 무척 자연스러운 그림이 나올 수도 있답니다.

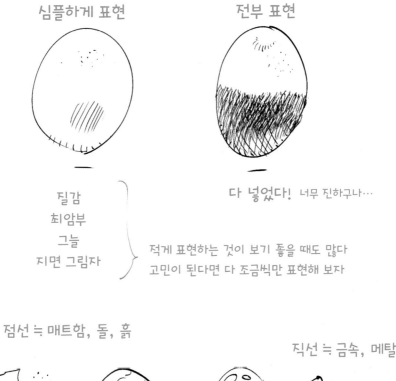

심플하게 표현

전부 표현

질감
최암부
그늘
지면 그림자

다 넣었다! 너무 진하구나…

적게 표현하는 것이 보기 좋을 때도 많다
고민이 된다면 다 조금씩만 표현해 보자

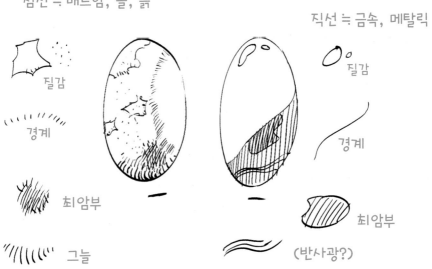

점선 ≒ 매트함, 돌, 흙

직선 ≒ 금속, 메탈릭

질감

경계

최암부

그늘

질감

경계

최암부

(반사광?)

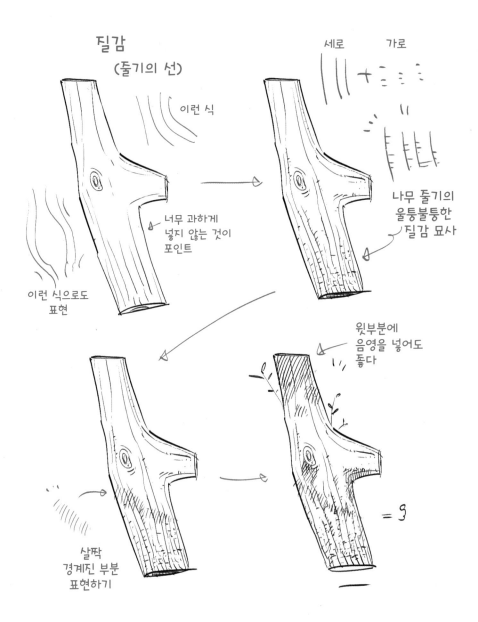

질감
(줄기의 선)

이런 식

너무 과하게
넣지 않는 것이
포인트

이런 식으로도
표현

세로 가로

나무 줄기의
울퉁불퉁한
질감 묘사

윗부분에
음영을 넣어도
좋다

살짝
경계진 부분
표현하기

= 9

돌 · 바위

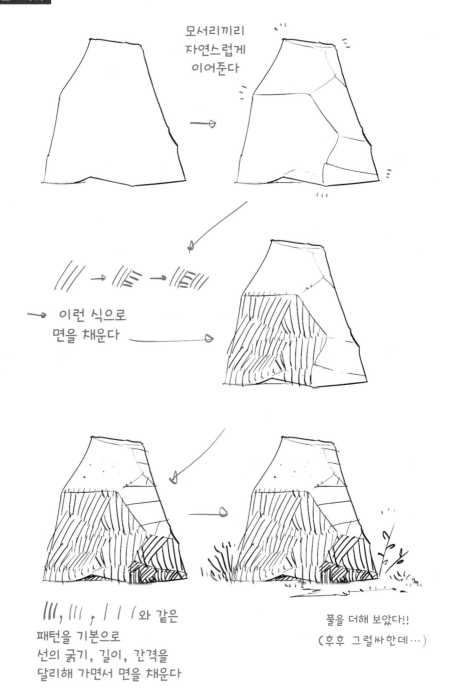

모서리끼리
자연스럽게
이어준다

이런 식으로
면을 채운다

///, ///, / / /와 같은
패턴을 기본으로
선의 굵기, 길이, 간격을
달리해 가면서 면을 채운다

풀을 더해 보았다!!
(후후 그럴싸한데⋯)

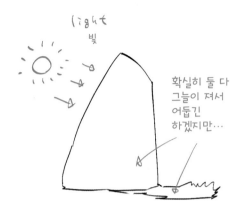

'그림자 = 어두움'이 아니어도 된다

사물 자체에 생긴 그림자와 지면에 드리워진 그림자가 근접해 있을 때 양쪽 그림자를 모두 살리면 오히려 전체적인 묘사가 불명확해질 수 있어요. '여기는 그늘지니까 어둡게 해야지.'라고만 생각하면 이런 상황이 벌어질 수 있죠. 약간 과장해서 말하자면 '보기 안 좋을 바에는 칠하지 말자.'라고 생각하는 편이 성공 확률을 높일 수 있을 거예요.

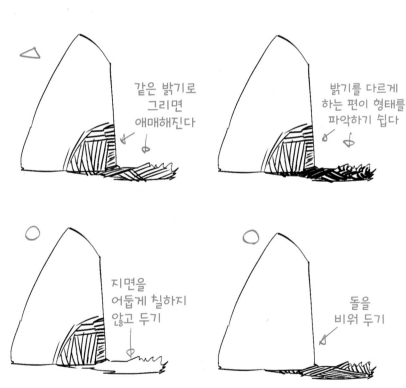

둘 중 하나를 밝은 상태로 두는 편이
더 보기 좋을 때가 많다

면에 맞춰 선을 그림으로써 공간을 표현한다

면에 맞춰 선을 그리는 작업이 익숙해지
면 원근감을 살린 공간도 쉽게 표현할 수
있습니다. 면 자체가 지면이 되는 것이죠.
공간 그리기, 어렵지 않아요.

이 각도에 따라
선을 그어 준다

"Start"

대충 그어도 OK

원근감이
잘 느껴지지 않음 ...

(전부 수직선 ···)

땅(지면)을 '면'으로 그려 보기

275

25 주름 그리는 법

셔츠에 접히는 잔주름, 살랑거리며 날리는 스커트 주름처럼 자연스럽게 잡히는 옷 주름 역시 그리기 까다롭게 느껴지는 부위입니다. 일단 가장 쉬운 방법부터 배워 봅시다.

접히는 부분에 한두 줄만 그려도 충분하다

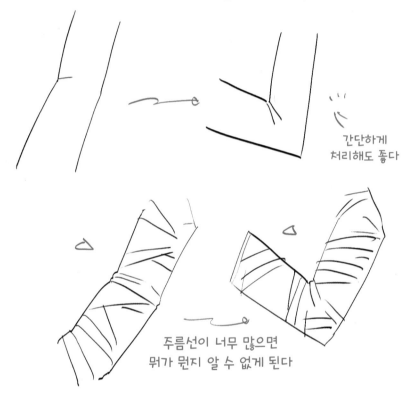

간단하게 처리해도 좋다

주름선이 너무 많으면 뭐가 뭔지 알 수 없게 된다

우선 최소한의 라인 한두 줄만 그려도 괜찮다

자연스러운 옷 주름 표현에 실패하는 이유는 대개 '선이 너무 많기' 때문입니다. 물론 주름이 많이 생기는 옷감도 있습니다만, 우선 몸이 구부러지는 관절 부분에 한두 줄씩만 넣고 전체 느낌을 보는 것이 좋아요. '최소한 옷으로는 보이도록' 하는 라인을 기억해 두면 연습할 때도 요령이 생길 거예요.

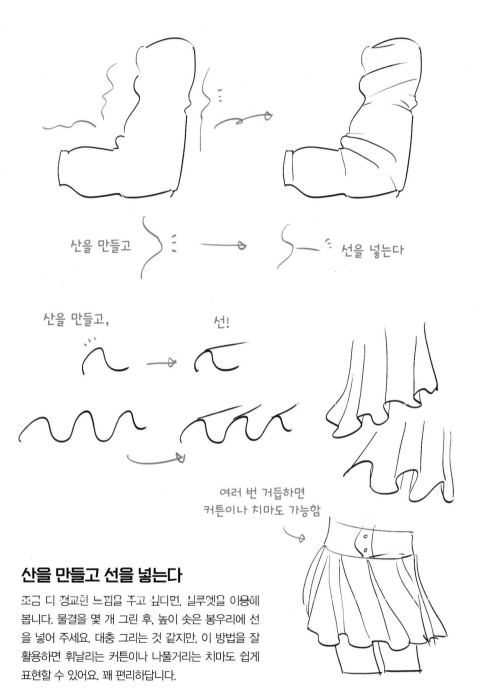

산을 만들고 } → 선을 넣는다

산을 만들고, 선!

여러 번 거듭하면
커튼이나 치마도 가능함

산을 만들고 선을 넣는다

조금 더 정교한 느낌을 주고 싶다면, 실루엣을 이용해
봅니다. 물결을 몇 개 그린 후, 높이 솟은 봉우리에 선
을 넣어 주세요. 대충 그리는 것 같지만, 이 방법을 잘
활용하면 휘날리는 커튼이나 나풀거리는 치마도 쉽게
표현할 수 있어요. 꽤 편리하답니다.

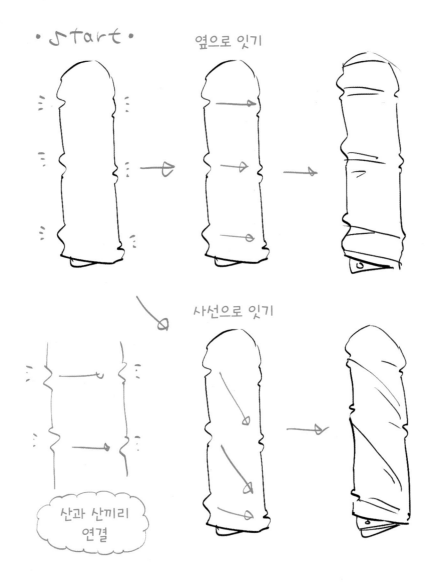

• ♪Start •

옆으로 잇기

사선으로 잇기

산과 산끼리
연결

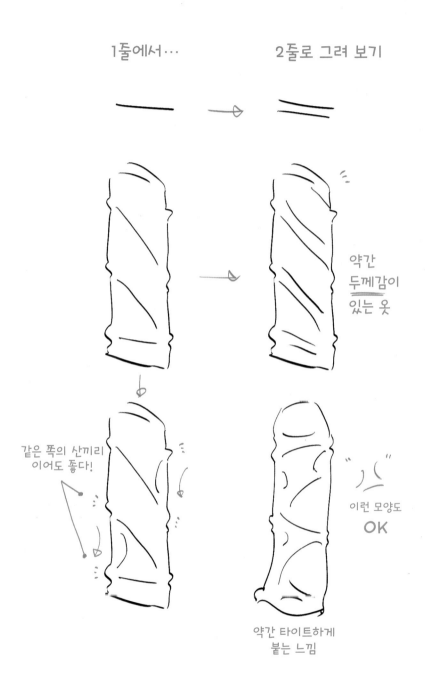

1둘에서···

2둘로 그려 보기

약간
두께감이
있는 옷

같은 쪽의 산끼리
이어도 좋다!

이런 모양도
OK

약간 타이트하게
붙는 느낌

그림 속의 주름을 살펴보자

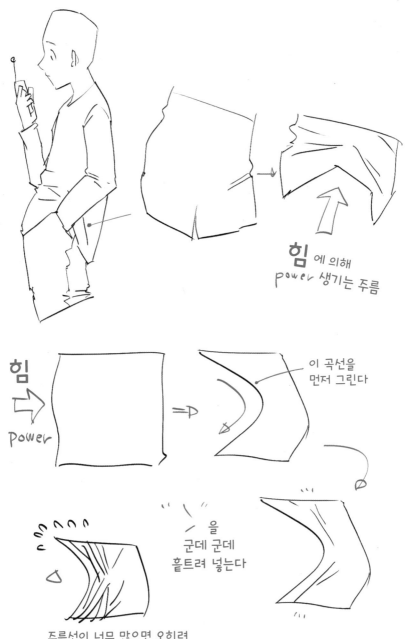

힘에 의해
power 생기는 주름

힘
Power

이 곡선을
먼저 그린다

을
군데 군데
흩트려 넣는다

주름선이 너무 많으면 오히려
부자연스럽고 지저분한 느낌이 든다

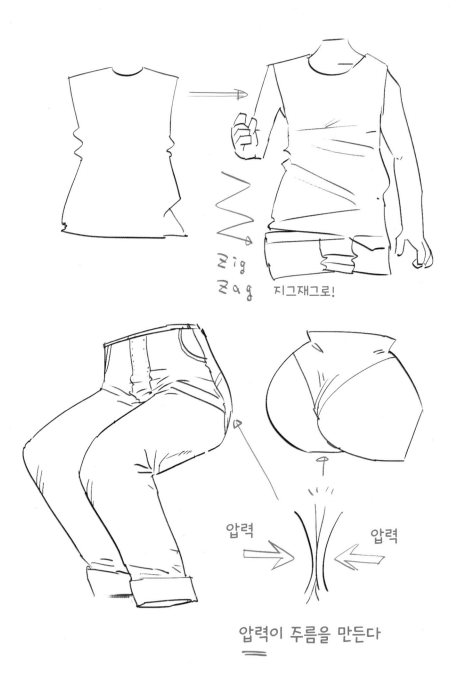

Zig
Zag 지그재그로!

압력 → ← 압력

압력이 주름을 만든다

26 이야기를 구성하는 법

대부분의 이야기에는 기본적인 유형이 있기 마련입니다. 구조도 단순한 편이지요. 여기서는 제가 즐겨 활용하는 이야기 유형과 세부 내용을 구상하는 요령을 소개합니다.

'떠나고 돌아오는' 이야기를 해보자

'이야기가 시작되고 끝난다'라는 것은 구체적으로 어떤 상황을 일컫는 것일까요? 간단히 비유하면 '어딘가로 떠났다가 다시 돌아오는 것'이라고 할 수 있어요. 이야기의 시작에서는 주인공의 일상을, 결말에는 '조금 변화한 일상'이 그려지는 것. 이것이 기본적인 구조입니다.

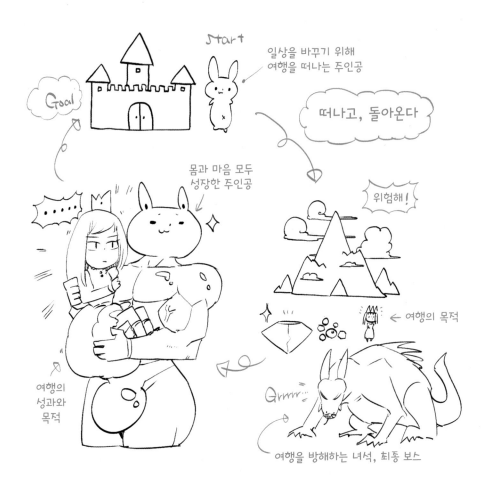

일상을 바꾸기 위해 여행을 떠나는 주인공

떠나고, 돌아온다

위험해!

몸과 마음 모두 성장한 주인공

← 여행의 목적

여행의 성과와 목적

Grrrrr...

여행을 방해하는 녀석, 최종 보스

282

'일상 → 비일상 → 일상+α'가 기본

주인공이 지금껏 살아오던 일상에서 벗어나 비일상 속으로 들어간 뒤, 일련의 목표를 이루고 본래의 일상으로 돌아옵니다. 단, 비일상을 경험했으니 당연히 돌아온 일상에도 변화가 있겠지요. 그 변화가 이야기의 재미와 감동을 좌우하게 됩니다.

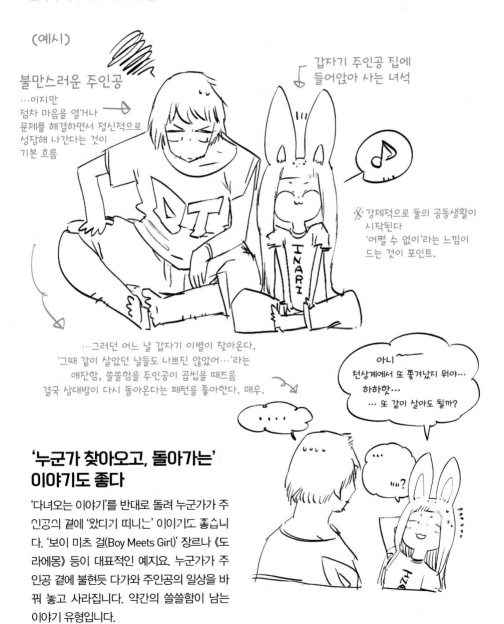

(예시)

불만스러운 주인공

…이지만
점차 마음을 열거나
문제를 해결하면서 정신적으로
성장해 나간다는 것이
기본 흐름

갑자기 주인공 집에
들어앉아 사는 녀석

강제적으로 둘의 공동생활이
시작된다
'어쩔 수 없이'라는 느낌이
드는 것이 포인트.

…그러던 어느 날 갑자기 이별이 찾아온다.
'그때 같이 살았던 날들도 나쁘진 않았어…'라는
애잔함, 쓸쓸함을 주인공이 곱씹을 때즈음
결국 상대방이 다시 돌아온다는 패턴을 좋아한다. 매우.

아니
천상계에서 또 쫓겨났지 뭐야…
하하핫…
… 또 같이 살아도 될까?

'누군가 찾아오고, 돌아가는' 이야기도 좋다

'다녀오는 이야기'를 반대로 돌려 누군가가 주인공의 곁에 '왔다가 떠나는' 이야기도 좋습니다. '보이 미츠 걸(Boy Meets Girl)' 장르나 《도라에몽》 등이 대표적인 예지요. 누군가가 주인공 곁에 불현듯 다가와 주인공의 일상을 바꿔 놓고 사라집니다. 약간의 쓸쓸함이 남는 이야기 유형입니다.

283

처음과 마지막을 정해 놓고 중간을 상상해 보자

기승전결의 '기'와 '결'을 먼저 정한 다음, 중간의 이야기를 상세히 구상하는 작전도 있지요. 이 때는 엔딩이 나와 있으니 "이야기가 무사히 끝날까?"라는 걱정은 접어 두고 본격적인 에피소드 구상에 집중하면 됩니다.

숏을 바꿔 이야기의 밀도를 높인다

기승전결로 정리하면 간단한 이야기라도, 숏을 다양하게 구성해 배경을 보여주거나 인물의 표정을
끼워 넣음으로써 이야기에 깊이를 더할 수 있습니다. 숏의 전환이 많아지면 필연적으로 컷이나 페
이지 수도 늘어납니다. 이때 지루하게 같은 장면이 계속되지 않게끔 조절할 필요도 있지요. 이렇게
미묘한 조절을 하는 데 숏에 대한 지식이 많은 도움이 됩니다(p.20 '구도 잡는 법' 참고).

주인공과 적대자를 세트로 생각하자

주인공이 능동적이고 쾌활한 성격, 충분히 매력적인 면모를 가졌음에도 좀처럼 분위기가 살지 않고 이야기가 처지는 경우도 있습니다. 그럴 때는 주인공과 반대의 가치관, 목적을 가진 캐릭터를 투입해 줄 필요가 있지요. '과거에는 주인공과 같은 가치관, 환경 속에 있었지만, 사정이 있어 정반대로 바뀌어 버린 존재'로 그려지는 경우가 많습니다. 이렇게 주인공과 대립해 갈등을 유발하는 상대 캐릭터를 '적대자'라고 부릅니다.

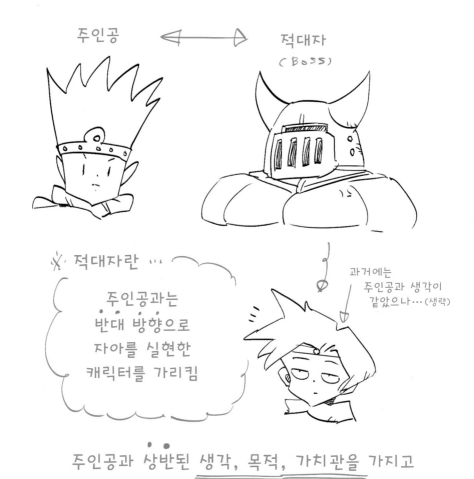

옆에서 방해하는 녀석들을 준비하자

주인공과 적대자 간의 대립을 그려도 여전히 이야기가 지지부진할 때가 있습니다. 등장인물이 고정적이면 아무래도 그렇게 되기 쉽지요. 이때는 주연들의 대립과 직접적으로 관련이 없는 제삼자의 이야기를 곁들이거나, 주인공 옆에서 방해를 펼치는 새로운 적을 넣어 보는 것도 좋습니다. 새로운 캐릭터가 불현듯 등장하는 것만으로도 이야기에 신선한 숨이 불어넣어지기도 하거든요. 다양한 재밋거리를 잔뜩 곁들이면 기대 이상의 결과가 나올 거예요. 좋은 이야기에는 명품 조연이 있기 마련이니까요.

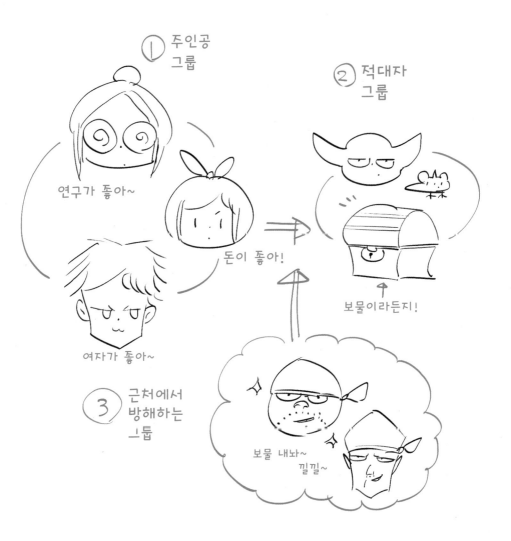

Q. 소위 '잘 팔리는 그림'이란 무엇일까요?

A. '확신'이 있는 그림입니다

일러스트나 만화, 그외 여러 가지 창작물은 누가 살까요?
팬이 삽니다. 모든 작가는 그의 작품을 좋아하는 팬들 덕분에 작품 활동을 이어나가고 있다 해도 과언이 아니지요.

한 작가에게 팬이 생기는 데는 그만한 이유가 있습니다. 그 작가에게는 '나는 이렇게 할 거야!'라는 확신이 있기 때문이지요.
'다른 사람은 잘 모르겠지만, **난 이렇게 갈 거야.**'라는 확신.
그림이 '팔리는 것'은 그다음 일입니다. '잘 팔리는 그림을 그리자'라는 목적만으로 그리는 그림은, 대체로 안 팔립니다. 그린 본인에게도 확신이 없으니까요.
그냥 유행을 따라봤을 뿐. 다른 사람 이야기를 따라봤을 뿐.
당연히 팬도 따르지 않고, 응원의 목소리도 들리지 않습니다. 활약도, 도약도 기대할 수 없겠지요.

팔릴까 안 팔릴까를 걱정하기보다는
자신이 무엇을 그려야 하고, 무엇을 그리지 말아야 하는가.
세상 사람들이 무얼 알아주었으면 하는가.
큰 목소리로 꼭 외치고 싶은 건 무엇인가.
이런 것들을 하나하나 확신하는 데 힘쓰다 보면
남은 세세한 문제들은 자연스럽게 정리가 됩니다.

부자가 될지 어떨는지는 모르겠지만,
선순환하는 삶이 본인에게 찾아올 것입니다.
힘내 봅시다.

PART 8

그 외
다양한 고민들

27 그림체가 바뀌는 것에 대하여

"좋아하는 작가의 그림체가 변해서 아쉬워요.", "예전 그림체가 더 좋았는데…" 가끔 이런 아쉬움을 호소하는 예가 있지요. 이처럼 좋아하는 작가의 그림체가 바뀌는 일은 왜 생길까요? 또한 자신의 그림체가 바뀌는 것(혹은 정해지지 않는 것)은 어떻게 이해 하면 좋을지 이야기해 봅시다.

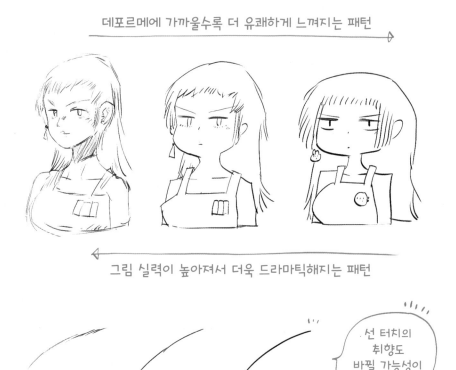

데포르메에 가까울수록 더 유쾌하게 느껴지는 패턴

그림 실력이 높아져서 더욱 드라마틱해지는 패턴

여러 번 긋기 ← → 한 번으로 끝내기

선 터치의 취향도 바뀔 가능성이 크다!

프로가 되고 나서 자신만의 그림체를 발견하는 작가도 있다

프로 연재 작가가 된 후에 그림체가 바뀌는 사람도 적지 않습니다. 왜 이런 일이 생기는가 하면, 그들도 완벽한 상태에서 데뷔한 것이 아니기 때문이에요. 고쳐야 할 부분, 미숙한 부분이 있지만 그보다 더 큰 강점과 가능성을 믿고 프로의 길을 선택한 것이지요. 경력이 쌓이고 프로로 활동하는 시간이 길어지면 당연히 그림체도, 테크닉도 점차 변화해 나갑니다. 자연스러운 일이에요.

본인이 확신하면
타인은 관여할 수 없다

"아, 이게 내가 하고 싶었던 방식이었어!" 하고 발견하면 더 이상 이전의 방식으로 돌아가는 건 힘들지요. 정처 없이 떠돌던 새가 겨우 정착할 섬을 찾은 것과 같아요. '이거다'라고 한 번 확신을 느끼면 확실히 마음이 놓입니다. 본인이 가장 편안함을 느끼는 '나다운 그림'이라는 건 다른 사람이 평가할 수 없는 영역이지요.

그 누구도 아닌 자신의
'마음이 놓이는 방법'을 찾자

그렇다면 그림체가 정해지지 않는 문제는 어떻게 해결하면 좋을까요? 역시 이것도 '안심이 되는 방법'을 찾는 것이 좋습니다. '흑백이 끌려, 디지털이 더 집중돼, 높은 채도를 잔뜩 넣는 게 재밌어…' 등등 '다른 사람이 뭐라고 할지는 모르겠지만, 나는 이게 마음이 놓여. 끌레'라고 생각되는 포인트를 잘 기억해 두는 것이 중요해요.

무리해서 이전의 그림체를
재현할 필요는 없다

만약 팬으로부터 "예전 그림체가 더 좋았어요."라는 말을 들으면 어떻게 해야 할까요? 결론부터 말하면 이전의 그림체로 돌아갈 필요는 없어요. 왜냐하면 그건 '이미 지나간 과거'이니까요. 지금의 당신에게는 이전과는 다른 감성과 기술이 있습니다. 그것을 활용해서 새로운 그림을 그리는 게 훨씬 자연스러운 일이지요. 사람은 변화하니, 그걸로 된 겁니다.

 ## 28 그림을 그려야 할까? 공부를 해야 할까?

그림을 너무나 좋아해서 학창 시절부터 이런 저런 습작을 하다 보면, 그림 그리는 것을 직업으로 삼았으면 좋겠다는 소망을 품기 마련이지요. 이때 '학생이니까 공부에 집중해야 해. 하지만 그림도 배우고 싶어…'와 같은 고민이 생길 수 있어요. 어떻게 균형을 잡으면 좋을까요?

기술을 배울 시간을 갖는 것도 중요하다

"젊을 때는 공부가 우선이야." 하고 어른들은 흔히 말합니다. 하지만 실제로 사회에서 안정적인 수입을 얻는 상당수의 사람은 '기술'이 있는 사람입니다. '알고 있는 것'이 아닌 '할 수 있는 것'이 있기에 폭넓은 기회가 생기지요. 그림뿐 아니라 다른 분야의 기술을 배우는 것은 장차 진로를 정해야 하는 청소년에게도 여러모로 유용한 도움이 될 수 있습니다.

사회에서 활약하고 있는 사람들에겐 모두 **기술**이 있다

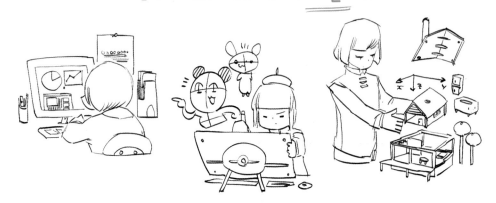

학업과 병행할 수 있는 목표를 설정하자

학교 공부와 과제, 시험을 소화하면서 동아리 활동도 하고, 거기에 갑자기 일러스트레이터로 독립하기 위한 기반을 다진다는 것은 사실 무척 어려운 일이지요. 실력은 마음만으로 그냥 갖추어지지 않습니다. '졸업까지 인물 데생을 어느 정도 마스터하기' 등 구체적인 목표를 단계적으로 설정해 꾸준히 성장할 수 있는 방법을 모색해 봅시다.

'손만은 완벽하게 그리겠어'와 같이
목표를 세분화해 구체적으로 설정할수록
성공 확률이 높다

학업은 '이 정도도 못하는 건
정말 자존심 상하지 않아?'라고
솔직하게 자문하고
진지한 자세로 집중하기

'이게 내 일이지!'라는
확신이 설 때까지는
아무래도 직접 부딪혀가며
알아가는 수밖에 없다

무엇을 그릴지 확신하기 위해
공부가 필요하다

장래에 작가로서 독립하고 싶다면, '다른 사람들과 무엇을 공유하고
싶은가', '사람들에게 무엇을 보여 주고 싶은가'와 같은 내용이
머릿속에서 구체적으로 세워져야 합니다. 그렇지 않으면 아무도
여러분을 기억해주지 않아요. 이때 필요한 것은 확신입니다.
'여름날의 하늘이 좋아', '오래된 자동차를 좋아해' 등 간단한 내용이라도
좋습니다. 말하자면 이렇게 '세상에 전하고픈 내용'을 확신하기 위해
다양한 공부를 하면서 지식을 쌓는 시간도 필요하다는 것입니다.

29 그림의 진로를 생각하기

흔히 '그림으로 밥 벌어 먹고 산다'라고 간단히 말하지만, 그림과 관련한 일은 실제 그 범위가 상당히 넓습니다. 잡지에 만화를 연재하는 만화가가 있는 한편, 웹 동인지에서 풀뿌리 네트워크를 중심으로 활동하는 작가도 있고 일러스트 작품을 기업으로부터 수주받아 그리는 일러스트레이터도 있습니다. 물론 일반 개인에게 수주받아 일하는 사람도 있지요. 자신에게 맞는 스타일을 찾아보도록 합시다.

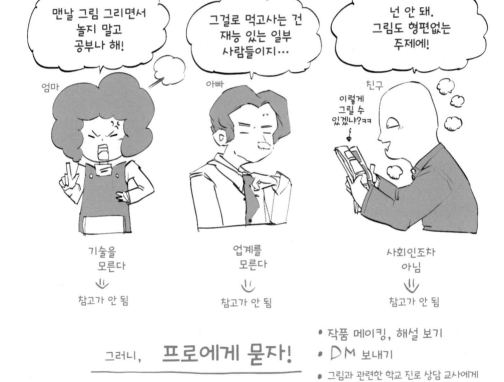

친구나 부모보다 우선 '프로'에게 상담하자

일러스트레이터 등 전문 작가들이 활동하는 업계를 잘 알지 못하는 사람끼리 데이터도 없이 의논해 봐야 의미가 없어요. 솔직히 시간 낭비입니다. 진지하게 그림 쪽으로 진로를 생각하고 있다면, 우선 직간접적인 방법을 통해 실제 업계에서 활동하고 있는 '프로'에게 문의해 보는 것이 도움이 됩니다.

잡지(웹툰) 연재나 소셜 네트워크 게임만이 길이 아니다

대형 잡지에 연재하는 작가나 소셜 네트워크 게임의 귀여운 캐릭터를 그리는 사람들만이 '그림으로 먹고사는 사람'은 아닙니다. 지금은 인터넷이 엄청나게 발달해 있어요. 수많은 사람이 무한히 넓은 온라인상에서 활발히 작품 활동을 펼치고 팬을 모으고 있습니다. 지금은 그런 시대예요. 당연한 사실이지만, 이런 시대에 살고 있다는 것을 잊지 말아야 해요.

인터넷을 보면 다들 자신이 좋아하는 걸 하고 있다구~ 그걸로 된 거야! 어때?

〈회사에서 일하기〉
- 개인 활동보다는 안정감?
- 취향이 아닌 그림체로 그려야 할 때도 있고…
- 직장 스트레스…

〈프리랜서〉
- 스스로 영업하지 않으면 안 된다
- 수입이 불안정하기도 하고…
- 그래도 고객을 자신이 정할 수 있지

어떤 사람들과 함께하고 싶은지 생각해 두자

광고 대행사 등에 취직하면 거래 고객사를 상대해야 하고, 프리랜서 작가로 기업에서 일을 받는다면 기업과 협업하게 되지요. 또는 자신의 작품을 좋아하는 팬들하고만 교류하는 경우도 있습니다. 자신의 성향에 가장 맞는 쪽을 골라 봅시다.

정보를 모아 부모님과 상의하자

여러분의 부모님은 아마 프로 작가도 아니고, 업계에도 정통하지 않을 것입니다. 그러니 업계에 대한 정보를 수집하는 일은 여러분의 몫이지요. 객관적인 정보를 잘 모은 뒤, 부모님과 상의해 전문학교를 갈지, 미대에 진학할지, 일단 대학교에 다니면서 그림을 그릴지 등 구체적인 진로를 결정합시다. 부모님에게는 여러분의 자립을 지켜볼 의무가 있습니다. 그러니 되도록 많은 대화를 이어가도록 합시다.

30 직업 선택에 관하여

저에게 진로 상담을 해오는 분들이 종종 있습니다. 장래에 대한 일은 누구라도 불안하고 걱정될 수 있다고 생각해요. 이제부터 '직업을 어떻게 선택할 것인가'에 대한 저의 소견을 가볍게 나눠 보고자 합니다.

나에게 있어 '까다롭지 않은' 일을 고르자

직업을 고르는 데 있어서 제가 중요하게 여기는 부분은 '나에게 까다롭지 않고 단순한 일'을 고르는 것입니다. 우리는 인생 대부분을 일을 하면서 보냅니다. 매일매일 해야만 하는 거예요. 어렵거나 까다로운 일은 몇 십 년 동안 실행하기 어렵습니다. 내가 거뜬히, 꾸준히 해낼 수 있을 법한 일을 직업으로 삼아 보세요.

겉으로 보여지는 것에 치중하지 않고
솔직한 마음에 귀 기울인다

때로는 자신과 맞지도 않는 일을 이상하게 동경하게
되기도 하지요. 드문 일이 아닙니다. 하지만 단순히
'멋있으니까', '돈을 잘 버니까', '자랑거리가 되니까'
등의 기준으로 일을 찾으면 고생만 할 확률이 높아
요. 재미나 보람을 느끼기 어렵고, 당연히 성과를 거
두기도 어렵습니다. 남의 시선을 의식한 보여주기식
으로 직업을 선택한다면 한계에 부딪힐 수 밖에 없
습니다.

✳ 단, 어떤 일도
처음에는 익숙지 않다

흥미가 있다면
끈기를 가지는 것도
중요!

✦ 재능을 발휘할 때
화려하고 멋진 일이
일어나지 않을 수도 있지만,
그것은 순조롭게
일이 진행되고 있다는
증거이기도 하다는 것!

까다롭지 않은 일 속에서
더 좋은 일을 만들자

까다롭지 않고, 나 자신이 편한 일을 고른다고 하면
"그건 태만이 아닐까요?", "그렇게 향상심이 없어도 괜찮나." 하고 반문할지도 모르겠습니다.
더 어려운 일, 더 까다로운 일은 자신이 잘하는 분야 안에서 도전하면 됩니다.
맞지 않는 일로 낑낑거리며 머리를 싸매도 소용없지요.
맞지 않는 업무, 환경에 집착하지 말고 '싱겁다'고 생각될 정도로 간단한 일로 시작해 보세요.
한 단계 어려운 과제는 그 이후에 처리하면 결국 좋은 결과로 이어질 것입니다.
사실 나에게 맞는 그림체, 작화법도 이런 과정을 통해 발견하고 발전시킬 수 있답니다.

마치는 말

이 책은 제가 세 번째로 낸 만화 기법서입니다. 어떠셨나요? 도움이 되었을까요?
이번 책은 기술적인 내용에 지면을 많이 할애했습니다. 당초 제가 유튜브 채널에 올리고 있는 '어렵지 않게 그림 그리기' 시리즈를 책으로 엮어보자는 기획에서 시작해, 열심히 정리하다 보니 이런 형태가 되었습니다.

이전 기법서의 출간에 이어 이번 책이 나오기까지 3년 정도 공백이 있었네요. 열심히 모아온 노하우를 많은 분과 공유하기 위해서는 역시 이렇게 많은 시간이 필요하다는 것을 다시금 깨달았습니다. 사실 3년도 짧지 않았나 하는 생각도 조금 들긴 합니다만, 어쨌든 작품을 마무리하게 되었네요.

"이름 들어본 적 없는 그림쟁이가 허튼소리를 떠들고 다닌다."라는 평가를 받기도 했습니다. 저는 정규 일러스트 전문학교나 미술학교에 다닌 이력이 없어요. 그야말로 유튜브나 기존의 기법서를 접하면서 스스로 손을 움직이며 배우고 개발해 왔어요. 이런 저의 그림을 많은 분들이 지지해 주신 덕분에 현재의 작가 생활을 영위하게 되었습니다.
'독자적인 방법을 연구해 온 내가 과연 대중에 선보이는 기법서를 쓸 자격이 있을까?'라는 고민이 드는 순간도 있었지만 '뭐 어때. 내가 좋다고 느끼고 확신한 방법을 알차게 담아 보자.'라고 생각하면서 진심을 다해 활동해 왔습니다.

'다양성을 소중히 하자.'라는 말이 있지요. 그건 예를 들면, "제가 해 본 범위 안에서는 이렇습니다."라고 당당히 알리는 것이라고 생각합니다. 자신이 경험하고 확인한 범위 안에서 겸허히, 그러나 가슴을 펴고 말하는 것. '우주의 진리'를 논할 만큼 거창하고 대단하지는 못해도 개인적인 차원에서 진정성을 가지고 개인의 체험을 공유하는 것이지요.

앞으로는 특히 '자신이 세상에 무엇을 발신하는가'가 더욱 중요해지는 시대가 올 것입니다. '내가 이렇게 발신하는 내용들이 앞으로 '발신하는 쪽'이 되어갈 분들에게 참고가 된다면 그걸로 족하지 않을까.' 이런 생각들이 저의 독자적인 기법을 정리하고 제안하는 원동력이 되었습니다. (그래서 엉덩이도 가슴도 당당히 그릴 수 있었지요. 네.)

마지막으로 출판사 편집 담당자님을 비롯해 어려운 환경 속에서도 이번 출간을 위해 노력해 주신 모든 분들 그리고 지금까지 읽어 주신 독자 여러분에게 진심 어린 감사를 전합니다.
모두 건강하세요.

<div align="right">2020년 작업실에서, 마쓰무라 가미쿠로</div>

저자 소개

마쓰무라 가미쿠로 松村上久郎

일러스트레이터 / 방드 데시네 작가 / 버추얼 유튜버

유튜브 구독자 수 14만 명(2020년 기준)의 그림 그리기 채널을 운영하면서 기법서 집필이나 방드 데시네(프랑스어권 스타일의 만화) 스타일의 작품 활동에 힘쓰는 버추얼 유튜버. 펜화 작가.

1990년 1월 홋카이도 출생. 홋카이도 대학 공학부를 졸업한 후 펜화를 중심으로 한 일러스트 창작을 시작했다. 귀여운 스타일의 일러스트 작품을 선보이고 유튜브 채널을 통해 그림 그리기 강좌, 메이킹 해설 등의 다양한 컨텐츠를 소개한다.

어디에도 없는 기발한
캐릭터 작화 가이드 30

1판 1쇄 | 2021년 5월 24일
1판 3쇄 | 2023년 5월 22일
지 은 이 | 마쓰무라 가미쿠로
옮 긴 이 | 김 나 정
발 행 인 | 김 인 태
발 행 처 | 삼호미디어
등 록 | 1993년 10월 12일 제21-494호
주 소 | 서울특별시 서초구 강남대로 545-21 거림빌딩 4층
 www.samhomedia.com
전 화 | (02)544-9456(영업부) / (02)544-9457(편집기획부)
팩 스 | (02)512-3593

ISBN 978-89-7849-639-1 (13600)